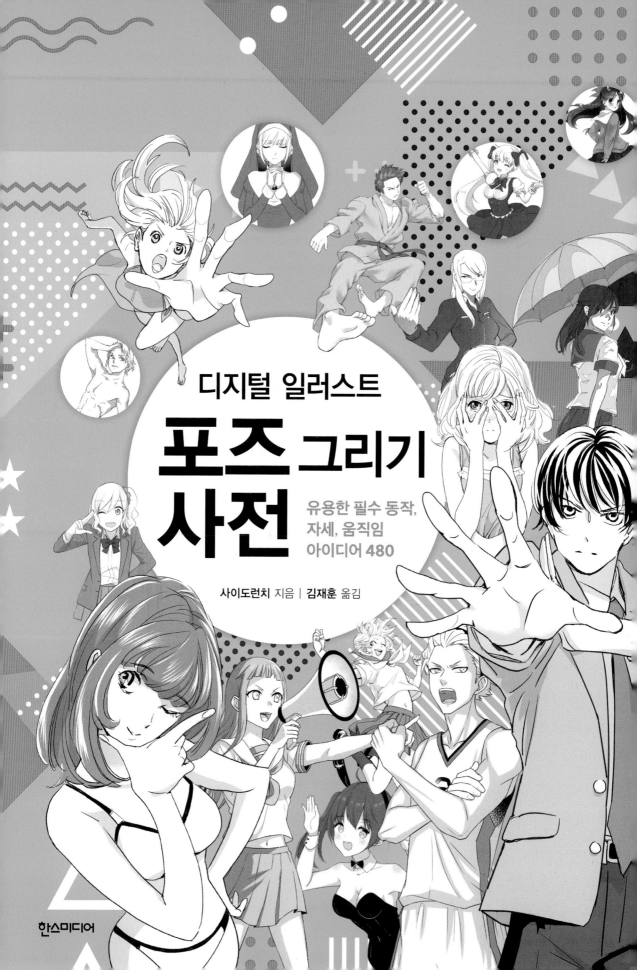

제공 데이터에 대해

CLIP STUDIO PAINT에서 이용할 수 있는 특전 포즈 데이터는 이 책의 지원 페이지에서 받을 수 있습니다.
다운로드파일 사용법은 p.8을 확인하세요.

지원 페이지 https://isbn2.sbcr.jp/03250/

- ⊙ 이 책은 CLIP STUDIO PAINT PRO를 기준으로 설명합니다.
- ⊙ 이 책의 내용은 CLIP STUDIO PAINT PRO와 EX Ver. 1.9.5 Window판/macOS판에서 동작을 확인했습니다. 버전에 따라 동작이 다를 가능성이 있습니다.
- ⊙ 본문에 기재된 회사명, 상품명, 제품명 등은 각 회사의 등록상표 또는 상표입니다. (기호), (기호) 마크는 표기하지 않았습니다.

■ 다운로드 특전

본문에서 소개하는 포즈 중에서 '앵글'을 설명한 것은 이 책의 지원 페이지에서 포즈 데이터를 받을 수 있습니다. CLIP STUDIO PAINT의 3D데생 인형을 각 포즈에 설정한 CLIP 파일입니다. CLIP 파일은 CLIP STUDIO PAINT PRO 1.9.5에서 작동을 확인했습니다. 이전 버전의 CLIP STUDIO PAINT에서는 이용하지 못할 가능성이 있습니다.

❶ 주소에 접속하고 화면을 아래로 내립니다.

❷ 아래 이미지의 파란색 글씨 부분을 클릭합니다.

❸ 다음 화면에서 다운로드(ダウンロード)를 클릭합니다.

❹ 입력 창에 구매한 책의 색인(174쪽) 하단에 있는 패스워드를 입력합니다.

들어가며

《디지털 일러스트 포즈 그리기 사전》을 선택해주셔서 감사합니다.

이 책은 캐릭터를 귀엽게 만드는 동작, 멋지게 연출하는 자세, 아름다운 움직임 등 일러스트와 만화에 활용하기 좋은 480종 이상의 다채로운 포즈를 정리하고, 특색과 포인트를 담은 포즈 '사전'입니다. 캐릭터 일러스트에서 포즈는 무척 중요합니다. 포즈에 따라서 캐릭터의 특징과 심리, 인체의 아름다움, 장면의 상황 등 다양한 정보를 표현할 수 있습니다.

포즈는 3개로 분류해서 정리했습니다. '손으로 표현하는 포즈' '온몸으로 전달하는 포즈' '아이템을 사용한 포즈'입니다.

'PART 1 손으로 표현하는 포즈'는 손과 팔의 표현이 중요한 포즈에 초점을 맞췄습니다. 손가락으로 나타내는 사인부터 파이팅이나 경례처럼 손과 팔로 표현하는 포즈까지 정리했습니다. 특히 바스트 쇼트와 업 쇼트 등 상반신 위주의 구도에서 활용하기 좋은 다양한 포즈도 소개합니다.

'PART 2 온몸으로 전달하는 포즈'는 주로 온몸으로 표현하는 포즈를 중심으로 설명합니다. 서 있는 포즈, 앉은 포즈, 누운 포즈 등 다양한 자세부터 인체 라인으로 활용하는 포즈나 격투 액션 포즈, 약동감 넘치는 댄스 동작까지 게재했습니다. 온몸 혹은 무릎 위를 담은 니 쇼트 구도에서 다양한 형태로 활용할 수 있습니다.

'PART 3 아이템을 사용한 포즈'는 소품이나 의상 같은 아이템을 활용한 포즈에 대해 설명합니다. 멋지게 재킷을 걸치는 동작이나 아이스바를 핥는 귀여운 포즈 등 캐릭터의 매력을 강조하는 아이템을 조합한 포즈를 담았습니다. 총과 검 등의 무기, 수갑, 기타 일러스트에 흔히 쓰이는 아이템도 풍부하게 소개합니다.

캐릭터 일러스트에서 '포즈'는 일러스트레이터라면 누구나 고민하는 부분일지 모릅니다. 여러분이 그리고 싶은 캐릭터에 어울리는 포즈 또는 힌트를 찾는 데, 이 책이 도움이 되었으면 합니다.

제작진 일동

PART 2 온몸으로 전달하는 포즈 69

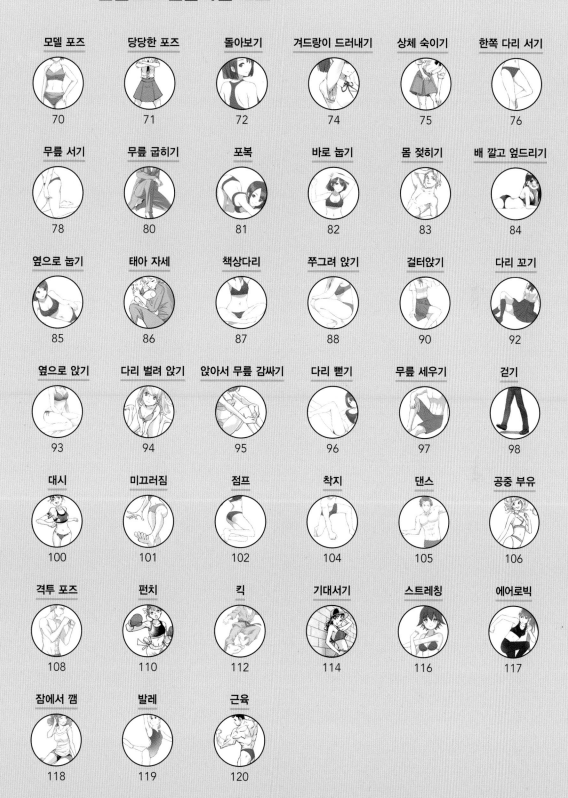

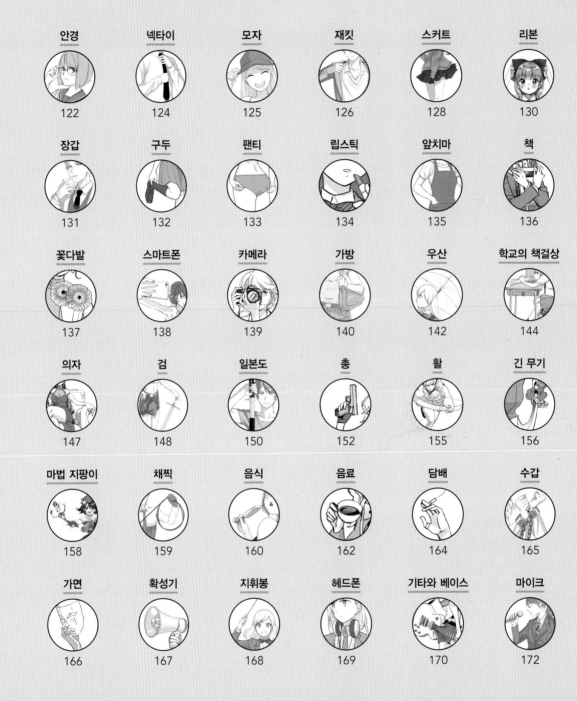

이 책을 보는 법

사전 페이지 (PART 1~3)

분류별로 포즈의 예제를 게재하고 특징이나 포인트를 설명합니다.

분류명
포즈의 분류명입니다.

앵글
추천 앵글에 대한 설명입니다.

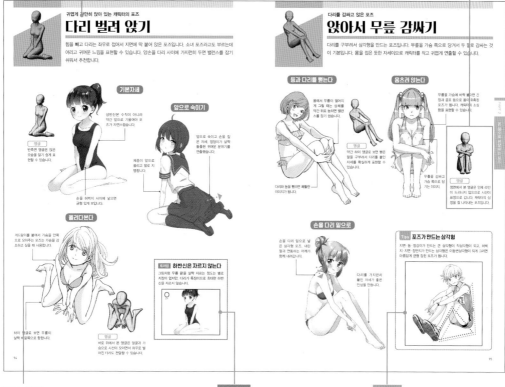

포즈 예제
예제별로 특징과 포인트를 설명합니다.

트리밍
일러스트의 일부를 잘라낼 때의 주의점 등을 설명합니다.

Tips
일러스트를 그릴 때 알아두면 좋은 상식과 요령 등을 설명합니다.

기본 지식 페이지 (PART 0)

포즈에 대해 알아두면 유용한 기본 지식을 설명하는 페이지입니다.

일러스트는 얼굴을 제외하면 트레이싱 허용

- 이 책의 포즈를 '여러분의 작품'에 이용할 때는 얼굴 부분은 그대로 사용할 수 없습니다. 얼굴을 제외한 나머지 부분은 어떤 형태로도 이용할 수 있습니다. 물론 작품에는 이 책과 관련된 어떠한 내용도 넣지 않아도 됩니다.

- 본문의 예제를 활용한 모작 연습을 추천합니다. PART 1~3의 일러스트 모작은 소셜네트워크서비스 등에 공개할 수 있습니다. 얼굴 부분을 포함한 모작을 공개할 때는 이 책의 일러스트를 활용한 모작이라는 사실을 밝혀주시기 바랍니다.

■ 다운로드 파일 사용법

다운로드한 CLIP 파일을 CLIP STUDIO PAINT에서 열면 본문의 일러스트와 같은 포즈의 3D데생 인형이 표시됩니다.

작업 중인 캔버스에 붙여넣는다

신규 작성한 캔버스(파일) 등에 특전 3D데생 인형을 사용할 때는 3D데생 인형 레이어를 [편집] 메뉴 → [복사](Ctrl+C)하고, 작업하고 싶은 파일을 열고 [편집] 메뉴 → [붙여넣기](Ctrl+V)로 쓰면 좋습니다.

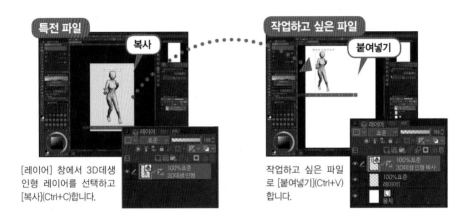

[레이어] 창에서 3D데생 인형 레이어를 선택하고 [복사](Ctrl+C)합니다.

작업하고 싶은 파일로 [붙여넣기](Ctrl+V)합니다.

그리기 쉽게 조절한다

3D데생 인형을 밑그림으로 사용할 때는 3D데생 인형 레이어 위에 신규 레이어를 작성하고 그립니다. 3D데생 인형 레이어의 불투명도를 낮추면 위에 그린 선을 구분하기 쉽습니다. 3D데생 인형의 조작 방법은 p.15의 설명을 참고하세요.

레이어 불투명도

위에 레이어를 작성하고 그리면 3D데생 인형을 참고할 수 있습니다.

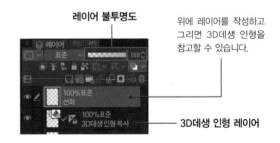

3D데생 인형 레이어

PART

0

포즈의 기본

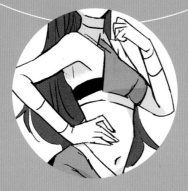

포즈를 만들 때 주의할 점이나
포즈를 효과적으로 표현하는
기초 지식 등을 소개합니다.

포즈 구상하는 법

구도 구상하는 법

앵글

3D데생 인형
(CLIP STUDIO PAINT)

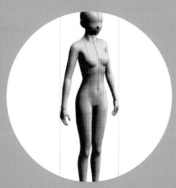

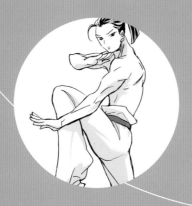

포즈 구상하는 법

캐릭터에 맞춰서 생각한다

캐릭터의 성질에 맞는 포즈를 찾아보세요. 열혈 타입, 쿨한 타입 등 타입에 따라
어울리는 포즈가 달라집니다. 아래의 예를 참고하세요.

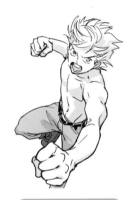 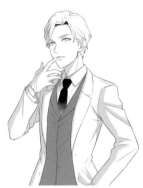 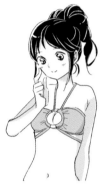 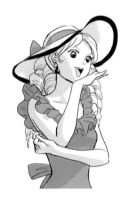

열혈	쿨	내성	부잣집 아가씨
열혈 타입은 몸 밖으로 에너지를 분출하는 포즈가 잘 어울립니다. 바깥쪽으로 향하는 큰 동작을 잊지 마세요.	쿨한 타입은 정적인 포즈가 적합합니다. 작은 동작으로 멋들어진 포즈를 목표로 하세요.	내성적인 캐릭터는 얼굴을 약간 숙여 자신이 없는 느낌을 표현하면 좋습니다.	이런 타입의 캐릭터는 꼿꼿하고 당당한 포즈가 적합합니다. 턱을 들고 상대방을 깔보는 듯한 시선도 포인트입니다.

귀여움에 무게를 두고 구상한다

손이나 아이템을 얼굴 가까이 가져가면 귀여운 포즈를 만들기 쉽습니다. 특히 손가락 끝을 입이나 뺨에 붙인 포즈는 귀여운 분위기를 연출할 수 있습니다. 입에 손을 붙인 포즈는 유아의 모습을 연상시켜, 귀엽게 느끼는지도 모릅니다. 캐릭터의 귀여움을 강조할 때는 손의 위치와 손가락 형태에 주의하세요.

얼굴에 손을 올린다

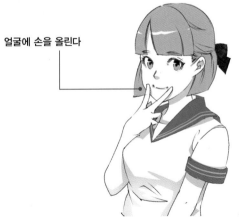

얼굴 근처에 아이템을 둔다

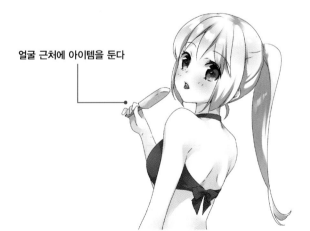

■ 중심과 콘트라포스토

■ 중심을 의식한다

무게의 중심이 어디에 있는지 의식하는 것이 중요합니다. 포즈에 적합한 중심을 의식하면서 그리면 좋습니다.

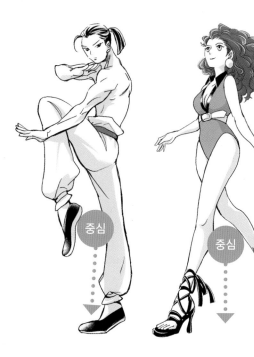

중심

중심

■ 콘트라포스토

한쪽 다리에 중심을 두고 어깨와 허리 라인을 상반된 각도로 기울여서 그리는 것을 콘트라포스토라고 합니다. 콘트라포스토를 의식하면 작은 동작으로도 움직임 있는 포즈를 그릴 수 있습니다.

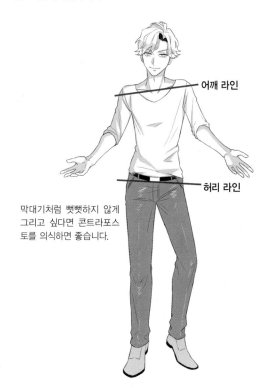

어깨 라인

허리 라인

막대기처럼 뻣뻣하지 않게 그리고 싶다면 콘트라포스토를 의식하면 좋습니다.

S자 라인

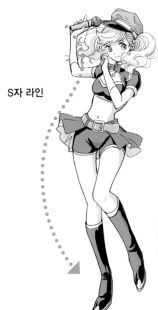

■ S자를 만든다

S자 라인을 만들면 인체 라인을 예쁘게 표현할 수 있습니다. 콘트라포스토와 함께 조합하면 좋습니다.

여성스럽고 부드러운 움직임이 있는 포즈는 S자 라인이 포인트입니다.

구도 구상하는 법

■ 업 쇼트에서 풀 쇼트까지

화면 속에 캐릭터가 어디까지 들어가는지를 나타내는 말에는 '업 쇼트'와 '풀 쇼트' 등이 있습니다. 그리고 싶은 포즈에 어울리는 것을 선택합니다.

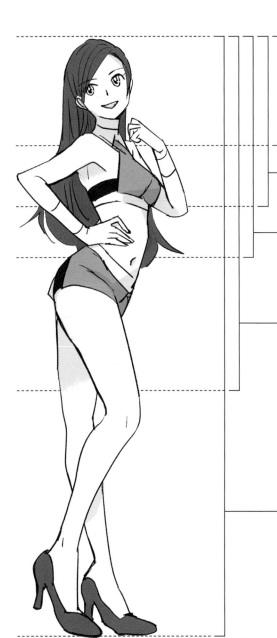

업 쇼트
얼굴을 크게 잘라낸 구도. 미세한 표정을 표현할 수 있습니다.

바스트 쇼트
가슴 위를 잘라낸 구도. 표정과 손동작을 크게 보여줄 수 있습니다.

웨이스트 쇼트
허리 위를 잘라낸 구도. 상반신과 몸매를 중심으로 보여줄 수 있습니다.

니 쇼트
몸매와 동시에 풀 쇼트보다는 얼굴이 커서 표정도 표현할 수 있습니다.

풀 쇼트
전신을 화면에 담은 구도. 니 쇼트보다 전신의 움직임을 확실하게 보여줄 수 있습니다.

업 쇼트

바스트 쇼트

웨이스트 쇼트

니 쇼트

풀 쇼트

시선을 집중시키는 포인트

그림은 구도의 중심보다 조금 위에 시선이 집중되기 쉽습니다. 눈길을 끄는 곳을 의식하면서 캐릭터의 위치를 정하면 좋습니다. 또한 그리려는 모티브에 따라서도 보는 사람의 시선이 향하는 곳이 달라집니다. 보통 얼굴과 손으로 시선이 가는데, 특히 눈은 가장 시선을 집중시키는 부위입니다.

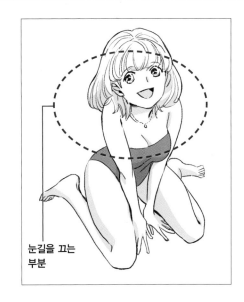

눈길을 끄는 부분

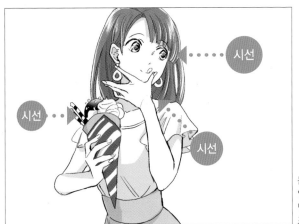

시선

시선

시선

눈은 시선을 가장 끌기 쉬운 부위입니다. 돋보이는 아이템이 있다면 그 부분도 시선을 모으기 쉬운 포인트입니다.

캐릭터 일러스트의 트리밍

트리밍이란 화면의 불필요한 부분을 잘라내는 것입니다. 업 쇼트나 바스트 쇼트에서는 트리밍으로 몸의 일부를 잘라낼 필요가 있습니다. 트리밍을 할 때는 기본적으로 관절을 기준으로 자르지 않도록 주의하세요.

목을 자르면 불길

목을 자른 듯한 구도는 불길한 분위기를 풍기게 됩니다. 특별한 의도가 없는 이상 목을 자르는 일이 없도록 하세요.

관절로 자르지 않는다

기본적으로 관절을 기준으로 자르지 않습니다. 예를 들어 손목에 딱 맞게 자르면 화면을 벗어난 부분이 신경 쓰여서 어색한 구도가 되기 쉽습니다.

앵글

포즈에 맞는 앵글

앵글에 따라서 포즈의 형태가 달라집니다. 앵글을 활용해 손과 얼굴처럼 눈에 띄는 부분을 효과적으로 보여주거나 박력을 연출할 수 있습니다. 포즈에 적합한 앵글을 찾아보세요.

정면

정면 앵글은 의도를 스트레이트로 전달할 수 있는 강력함이 있습니다. 캐릭터의 의지나 감정을 강하게 호소하고 싶을 때 정면 앵글을 활용해보세요.

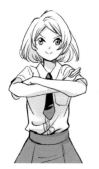

정면 앵글은 캐릭터의 주장이 강한 인상이 됩니다.

반측면

반측면 앵글은 정면보다도 몸매가 잘 드러나서 인체 라인을 아름답게 표현하고 싶을 때 유효합니다. 또한 자연스러운 인상을 연출하기 쉬워서 일상 포즈에 쓰기 좋은 앵글입니다.

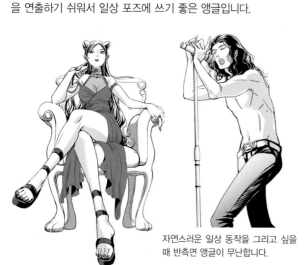

자연스러운 일상 동작을 그리고 싶을 때 반측면 앵글이 무난합니다.

로우 앵글

카메라를 밑에 두고 올려다보는 앵글. 그림의 주제를 강조하는 효과가 있어서 박력 있는 구도가 됩니다. 강함과 거만함 등을 표현할 때 선택합니다.

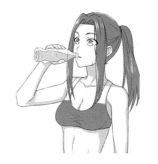

로우 앵글은 박력을 표현하기 쉬워서 캐릭터의 존재감을 어필하는 데 적합합니다.

하이 앵글

카메라를 위에 두고 내려다보는 앵글. 캐릭터 일러스트라면 하이 앵글로 전신을 화면에 담을 수 있고 얼굴을 크게 그릴 수 있는 이점이 있습니다.

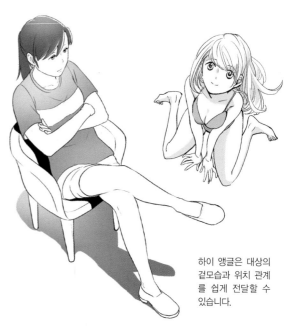

하이 앵글은 대상의 겉모습과 위치 관계를 쉽게 전달할 수 있습니다.

3D데생 인형(CLIP STUDIO PAINT)

STEP1 붙여넣기와 선택

3D데생 인형은 CLIP STUDIO PAINT에 표준으로 제작한 3D소재입니다. 힘든 앵글이나 포즈의 밑그림에 이용할 수 있습니다.

3D데생 인형 붙여넣기

3D데생 인형은 [소재] 창에서 캔버스로 드래그&드롭으로 붙여넣을 수 있습니다. [레이어] 창에 붙여넣은 3D데생 인형 레이어가 작성됩니다.

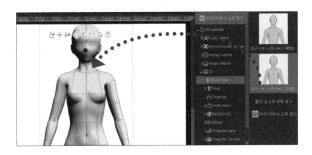

소재 창

타입 선택
3D데생 인형은 구버전과 신버전 2종류가 있습니다. 각각 남성 타입과 여성 타입을 선택할 수 있습니다. 새로운 버전의 소재명은 'Ver.2'로 표기되어 있습니다.

오브젝트

오브젝트 도구로 선택
3D데생 인형은 [조작] 도구 → [오브젝트]로 선택하면 다양한 편집을 할 수 있습니다.

STEP2 위치를 조절

3D데생 인형 위에 표시되는 이동 매니퓰레이터로 카메라의 앵글을 바꾸거나 3D데생 인형을 이동, 회전 등의 조작이 가능합니다. 사용법은 사용하고 싶은 아이콘을 클릭해 ON으로 설정한 상태에서 캔버스 위를 드래그합니다.

이동 매니퓰레이터

❶ ❷ ❸ ❹ ❺ ❻ ❼ ❽

❶ 카메라의 회전
카메라를 회전합니다.

❷ 카메라의 평행 이동
카메라를 평행으로 이동합니다.

❸ 카메라의 앞뒤 이동
카메라를 앞뒤로 이동합니다.

❹ 평면 이동
3D데생 인형이 상하좌우로 이동합니다.

❺ 카메라 시점 회전
3D데생 인형을 카메라 시점을 기준으로 회전합니다.

❻ 평면 회전
3D데생 인형을 평면을 기준으로 회전합니다.

❼ 3D공간 기준 회전
3D데생 인형을 3D공간(지면)을 기준으로 평행하게 회전합니다.

❽ 흡착 이동
3D공간의 베이스와 다른 3D소재에 흡착된 상태로 이동합니다.

프레임 크기 조절
3D데생 인형의 프레임 크기를 [카메라의 앞뒤 이동]으로 카메라와의 거리를 조절할 수 있습니다.

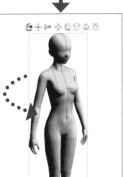

앵글 조절
앵글은 [카메라의 회전]으로 조절하는 것이 기본.

■ STEP3 체형을 조절한다

3D데생 인형은 체형을 조절할 수 있습니다. 아래에 표시되는 오브젝트 런처의 [체형 변경]을 클릭하면 체형을 조절할 수 있는 [보조 도구 상세] 창이 표시됩니다.

보조 도구 상세 창

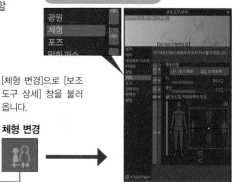

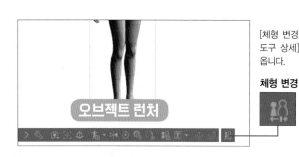

오브젝트 런처

[체형 변경]으로 [보조 도구 상세] 창을 불러 옵니다.

체형 변경

■ 키와 등신 조절

[키]를 이용해 바로 키를 조절할 수 있습니다. [등신]으로는 3D데생 인형의 등신을 조절합니다. 양쪽 모두 수치 입력도 가능합니다. [등신을 키에 맞추어 조정]을 ON으로 설정하면 [키]의 값에 맞춰서 등신이 자동으로 변합니다.

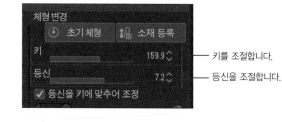

키를 조절합니다.

등신을 조절합니다.

■ 전신의 체형을 조절한다

[보조 도구 상세] 창의 [체형]에 있는 슬라이더를 움직여서 체형을 조절합니다. ✚를 위로 조작하면 남성은 근육질, 여성은 글래머 체형이 됩니다. 또한 ✚를 오른쪽으로 조작하면 뚱뚱해지고 왼쪽으로 조작하면 마른 체형이 됩니다.

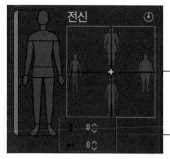

✚을 드래그해 체형을 조절합니다.

수치를 입력해 체형을 조절할 수도 있습니다.

초기 상태	글래머	밋밋한 체형	뚱뚱한 체형	마른 체형

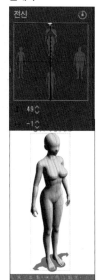

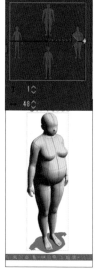

■ 부위의 두께와 길이 조절

인체 그림의 부위를 선택하면 부위별 조절도 가능합니다.
예를 들어 팔만 두껍게 하거나 다리만 길게 조절할 수 있습니다.

그림에서 부위를
선택합니다.

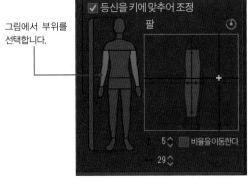

➕를 드래그해서 부위의 두께와 길이
를 조절합니다. 위로 움직일수록 길게,
오른쪽으로 움직일수록 두꺼워집니다.

전신의 체형을 되돌리
고 싶을 때는 왼쪽의
바를 클릭합니다.

■ STEP4 포즈를 잡는다

■ 드래그로 부위를 조작한다

특정 부위를 드래그하면 조작할 수 있습니다. 단, 다른 부위
도 연동하므로 같이 움직입니다.

■ 관절 고정

오른쪽 클릭으로 관절을 고정할 수 있습니다. 관절을 고정하
면 특정 부위를 조작할 때 고정된 관절은 움직이지 않습니다.

관절 고정

예를 들어 왼쪽 어깨를 오
른쪽 클릭한 뒤에 왼팔을
잡아당겨도 어깨는 따라 움
직이지 않습니다.

■ 매니퓰레이터로 조작한다

부위를 클릭으로 선택하면 움직이는 방향을 색으로 구분
한 매니퓰레이터가 표시되며, 드래그하면 관절이 움직입니
다. 매니퓰레이터로 관절을 조작할 때는 관절을 고정하지
않아도 다른 부위가 연동하지 않습니다.

Tips 만화 퍼스로 박력을 더한다

[오브젝트] 도구로 3D데생 인형을 선택하고 [도구 속성] 창 → [만화 퍼
스]를 ON으로 설정하면 3D데생 인형의 일부를 키워 만화처럼 박력을
더할 수 있습니다.

✓ 만화 퍼스

만화 퍼스 : OFF

만화 퍼스 : ON
카메라에 가까운 부위
가 크게 표시됩니다.

■ STEP5 손 포즈를 조절한다

손 포즈를 바꾸고 싶을 때는 핸드 셋업을 사용합니다.

❶ 포즈를 바꾸고 싶은 손을 선택합니다.

❷ [도구 속성] 창의 [포즈] 옆에 있는 ➕를 클릭해 핸드 셋업을 불러옵니다.

❸ 움직이고 싶지 않은 손가락을 고정합니다.

❹ ➕를 드래그해 손가락의 포즈를 만듭니다.

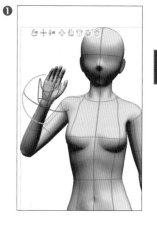

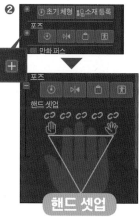

핸드 셋업

❸ 엄지 검지 중지 약지 소지 **손가락 블록**

❹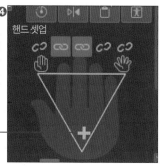

➕를 위로 조작하면 벌어지고 아래로 조작하면 접습니다. 오른쪽으로 움직일수록 손가락 사이가 벌어집니다.

■ STEP6 포즈를 소재로 등록한다

작성한 포즈를 포즈 소재로 등록할 수 있습니다.

❶ 오브젝트 런처의 [전신 포즈 소재 등록]을 클릭합니다.

❷ [소재 속성] 창이 열리면 소재명과 저장 위치를 정하고 [OK]를 클릭하면 등록 완료입니다. 등록한 포즈는 [소재] 창에서 선택할 수 있으며 쓰고 싶을 때 캔버스로 드래그만 하면 됩니다.

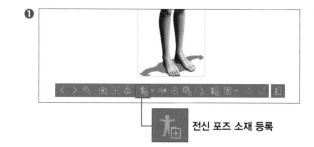

전신 포즈 소재 등록

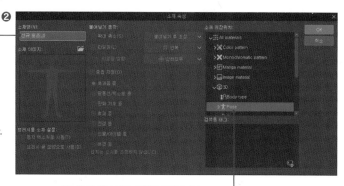

소재명을 입력합니다.

[소재] 창에서 저장 위치를 선택합니다.

PART
1

손으로 표현하는
포즈

손과 팔을 사용한 감정 표현과
분위기를 만드는 포즈를 설명합니다.

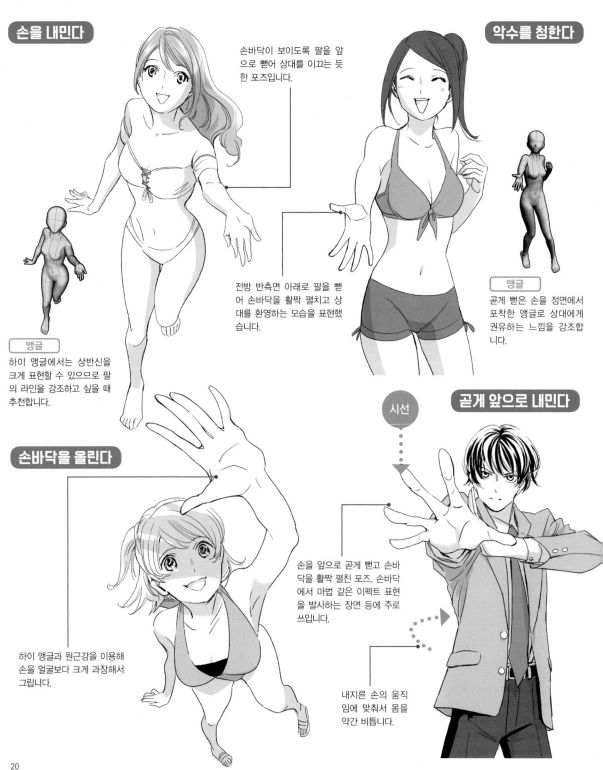

한 손을 내민 약동감 있는 포즈

한 손 내밀기

한 손을 앞으로 내밀고 손바닥을 펼친 포즈는 상대를 유도하는 인상을 줍니다. 또는 무언가를 잡으려는 캐릭터의 강한 의지도 표현할 수 있는 포즈입니다. 캐릭터의 심리 상태와 감정을 손 동작으로 표현하는 것입니다.

손을 내민다

손바닥이 보이도록 팔을 앞으로 뻗어 상대를 이끄는 듯한 포즈입니다.

전방 반측면 아래로 팔을 뻗어 손바닥을 활짝 펼치고 상대를 환영하는 모습을 표현했습니다.

앵글
하이 앵글에서는 상반신을 크게 표현할 수 있으므로 팔의 라인을 강조하고 싶을 때 추천합니다.

악수를 청한다

앵글
곧게 뻗은 손을 정면에서 포착한 앵글로 상대에게 권유하는 느낌을 강조합니다.

손바닥을 올린다

하이 앵글과 원근감을 이용해 손을 얼굴보다 크게 과장해서 그립니다.

시선

곧게 앞으로 내민다

손을 앞으로 곧게 뻗고 손바닥을 활짝 펼친 포즈. 손바닥에서 마법 같은 이펙트 표현을 발사하는 장면 등에 주로 쓰입니다.

내지른 손의 움직임에 맞춰서 몸을 약간 비틉니다.

한 손을 전방으로 내민다

몸을 자연스럽게 비틀어 반대편 손을 후방으로 내민 움직임을 표현합니다.

한 손을 옆으로 내민다

한 손을 약간 위로 비스듬히 내민 포즈는 목표를 향해 나아가려는 의지와 무언가를 잡으려고 손을 뻗는 강력함을 표현하는 데 적합합니다.

한 손을 옆으로 내밀고 손가락을 크게 벌리면 약동감 넘치는 구도를 만들 수 있습니다.

전방으로 내민 손과 반대쪽 손도 포인트. 움켜쥔 주먹으로 강한 의지를 표현할 수 있습니다.

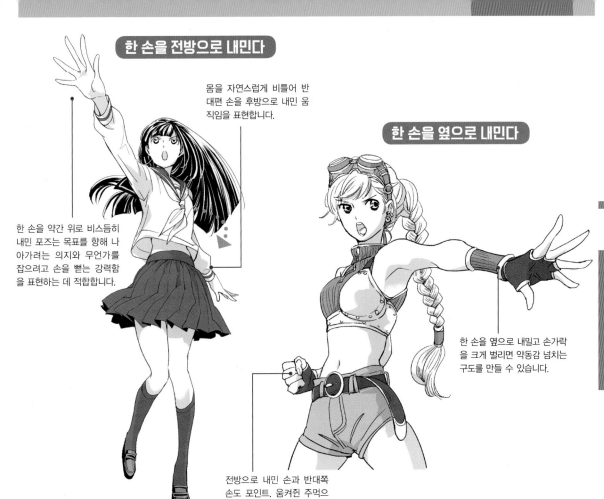

머리 위로 손을 뻗는다

손가락을 크게 벌린 손을 얼굴에 최대한 가깝게 배치한 포즈. 절박한 표정과 함께 무언가를 필사적으로 잡으려고 하는 현장감을 표현했습니다.

트리밍 ## 의지가 담긴 손은 자르지 않는다

강한 의지를 담아 내민 손은 포즈의 핵심이므로 최대한 화면에서 벗어나지 않게 주의합니다.

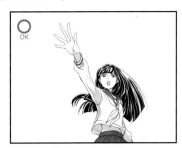

OK

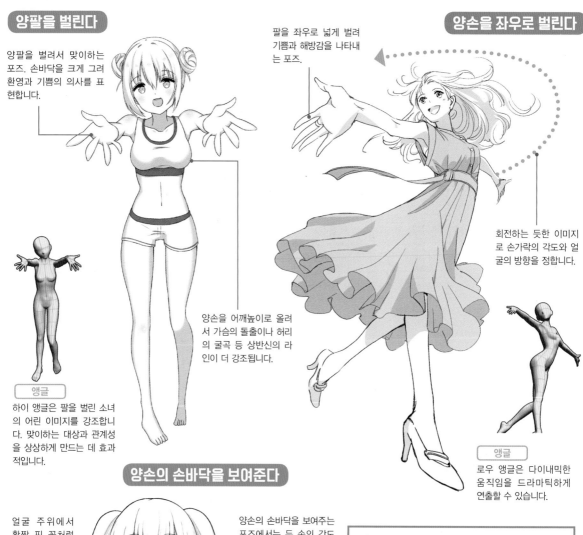

양손을 앞으로 펼친 환영의 포즈

양손 내밀기

두 팔을 펼치거나 앞으로 내밀어 환영의 뜻과 기쁨 등을 나타내는 포즈입니다. 양손을 움직이는 포즈는 약동감 있는 일러스트를 만들기 쉬우므로, 몇 가지 패턴을 알아두면 편리합니다.

양팔을 벌린다

양팔을 벌려서 맞이하는 포즈. 손바닥을 크게 그려 환영과 기쁨의 의사를 표현합니다.

양손을 어깨높이로 올려서 가슴의 돌출이나 허리의 굴곡 등 상반신의 라인이 더 강조됩니다.

앵글

하이 앵글은 팔을 벌린 소녀의 어린 이미지를 강조합니다. 맞이하는 대상과 관계성을 상상하게 만드는 데 효과적입니다.

양손을 좌우로 벌린다

팔을 좌우로 넓게 벌려 기쁨과 해방감을 나타내는 포즈.

회전하는 듯한 이미지로 손가락의 각도와 얼굴의 방향을 정합니다.

앵글

로우 앵글은 다이내믹한 움직임을 드라마틱하게 연출할 수 있습니다.

양손의 손바닥을 보여준다

얼굴 주위에서 활짝 핀 꽃처럼 손을 벌립니다.

양손의 손바닥을 보여주는 포즈에서는 두 손의 각도가 일치하지 않아야 자연스러운 인상이 됩니다.

트리밍 **움직임을 유지하도록 자른다**

트리밍에서 몸을 싹둑 잘라버리면 움직임이 없어지기도 하므로 주의할 필요가 있습니다.

△

○
OK

가슴까지 화면에 담으면 약동감이 생깁니다.

22

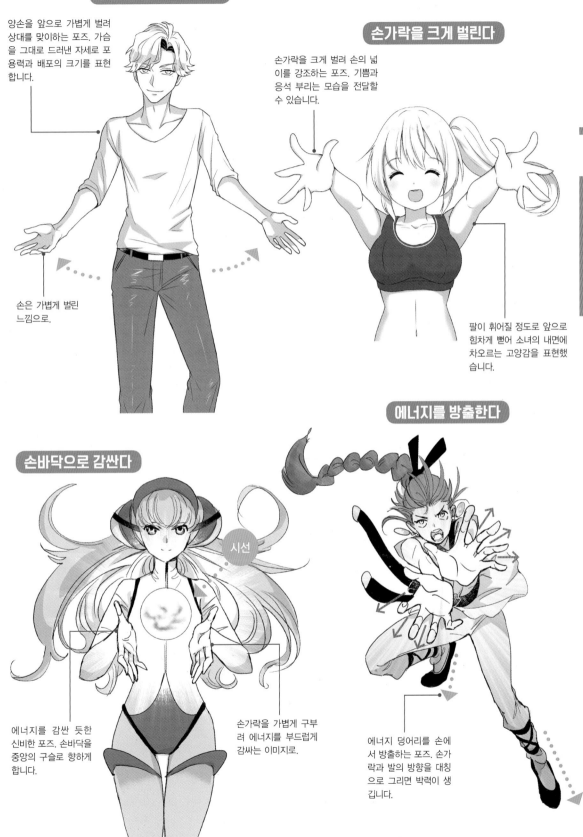

양손을 앞으로 벌린다

양손을 앞으로 가볍게 벌려 상대를 맞이하는 포즈. 가슴을 그대로 드러낸 자세로 포용력과 배포의 크기를 표현합니다.

손은 가볍게 벌린 느낌으로.

손가락을 크게 벌린다

손가락을 크게 벌려 손의 넓이를 강조하는 포즈. 기쁨과 응석 부리는 모습을 전달할 수 있습니다.

팔이 휘어질 정도로 앞으로 힘차게 뻗어 소녀의 내면에 차오르는 고양감을 표현했습니다.

손바닥으로 감싼다

시선

에너지를 감싼 듯한 신비한 포즈. 손바닥을 중앙의 구슬로 향하게 합니다.

손가락을 가볍게 구부려 에너지를 부드럽게 감싸는 이미지로.

에너지를 방출한다

에너지 덩어리를 손에서 방출하는 포즈. 손가락과 발의 방향을 대칭으로 그리면 박력이 생깁니다.

어떤 포즈에도 쓰기 좋은 동작

손가락

검지로 무언가를 가리키는 포즈는 캐릭터가 강한 의지로 목표를 지정하는 표현입니다. 얼굴 가까이에서 손가락으로 가리키면 귀여움을 강조하는 표현이 가능합니다.

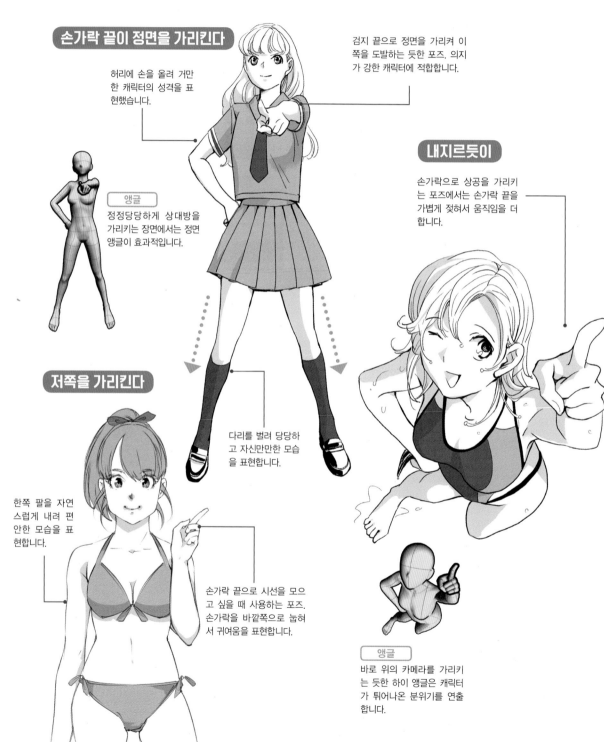

손가락 끝이 정면을 가리킨다

허리에 손을 올려 거만한 캐릭터의 성격을 표현했습니다.

검지 끝으로 정면을 가리켜 이쪽을 도발하는 듯한 포즈. 의지가 강한 캐릭터에 적합합니다.

앵글

정정당당하게 상대방을 가리키는 장면에서는 정면 앵글이 효과적입니다.

내지르듯이

손가락으로 상공을 가리키는 포즈에서는 손가락 끝을 가볍게 젖혀서 움직임을 더합니다.

저쪽을 가리킨다

한쪽 팔을 자연스럽게 내려 편안한 모습을 표현합니다.

다리를 벌려 당당하고 자신만만한 모습을 표현합니다.

손가락 끝으로 시선을 모으고 싶을 때 사용하는 포즈. 손가락을 바깥쪽으로 눕혀서 귀여움을 표현합니다.

앵글

바로 위의 카메라를 가리키는 듯한 하이 앵글은 캐릭터가 튀어나온 분위기를 연출합니다.

팔을 곧게 뻗는다

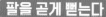

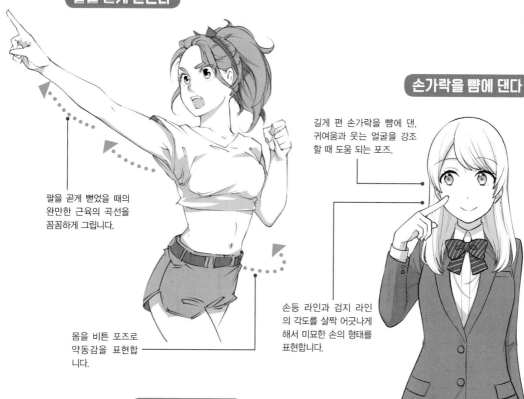

팔을 곧게 뻗었을 때의
완만한 근육의 곡선을
꼼꼼하게 그립니다.

몸을 비튼 포즈로
약동감을 표현합
니다.

손가락을 뺨에 댄다

길게 편 손가락을 뺨에 댄,
귀여움과 웃는 얼굴을 강조
할 때 도움 되는 포즈.

손등 라인과 검지 라인
의 각도를 살짝 어긋나게
해서 미묘한 손의 형태를
표현합니다.

전방을 가리킨다

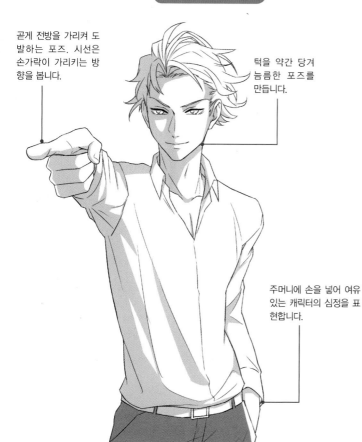

곧게 전방을 가리켜 도
발하는 포즈. 시선은
손가락이 가리키는 방
향을 봅니다.

턱을 약간 당겨
늠름한 포즈를
만듭니다.

주머니에 손을 넣어 여유
있는 캐릭터의 심정을 표
현합니다.

트리밍 손가락 끝은 돋보이는 위치에

트리밍으로 웨이스트 쇼트나 바스트 쇼트 등을 만
들 때는 손가락을 화면의 중심 부근에 배치해 손가
락으로 가리키는 캐릭터의 강한 의지를 표현할 수
있습니다.

OK

화면 중심 부근, 약간 위처럼
시선이 집중되는 영역에 손
을 배치합니다.

손가락 끝을 절묘하게 사용한 아름다움이 있는 포즈

손키스

입가에 가볍게 손을 대고 멀리 떨어진 상대에게 입맞춤을 날리는 사랑스러운 포즈입니다. 윙크 등과 조합하면 친애의 퍼포먼스를 표현할 수 있습니다. 손의 형태로도 다양한 표현이 가능합니다.

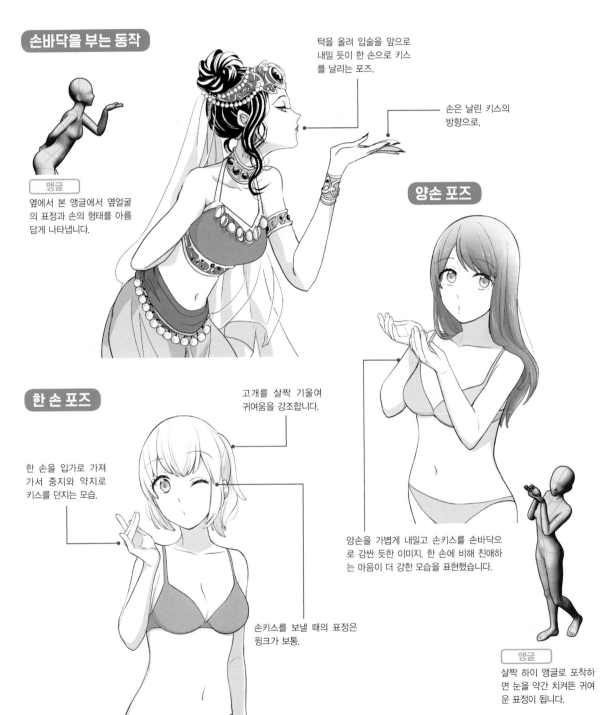

손바닥을 부는 동작

앵글
옆에서 본 앵글에서 옆얼굴의 표정과 손의 형태를 아름답게 나타냅니다.

턱을 올려 입술을 앞으로 내밀 듯이 한 손으로 키스를 날리는 포즈.

손은 날린 키스의 방향으로.

양손 포즈

양손을 가볍게 내밀고 손키스를 손바닥으로 감싼 듯한 이미지. 한 손에 비해 친애하는 마음이 더 강한 모습을 표현했습니다.

앵글
살짝 하이 앵글로 포착하면 눈을 약간 치켜뜬 귀여운 표정이 됩니다.

한 손 포즈

한 손을 입가로 가져가서 중지와 약지로 키스를 던지는 모습.

고개를 살짝 기울여 귀여움을 강조합니다.

손키스를 보낼 때의 표정은 윙크가 보통.

입에 손을 댄다

손키스 직전의 한 컷 같은 포즈. 남성의 손키스는 호감도나 친근감을 높여주는 애교 있는 동작이라고 할 수 있습니다.

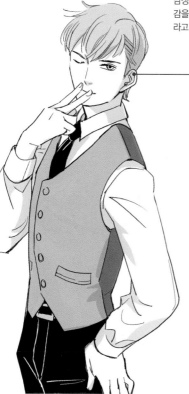

활짝 핀 꽃처럼

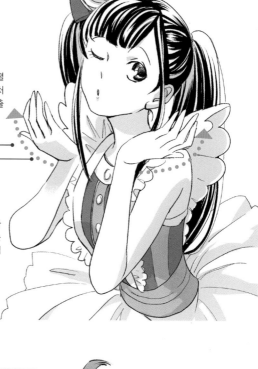

얼굴 좌우로 두 손을 펼친 포즈는 활짝 핀 꽃처럼 화려한 인상을 연출합니다.

손이 곡선이 되게 하면 상대를 유혹하는 부드러운 움직임이 됩니다.

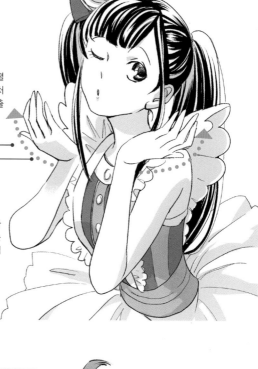

몸에 움직임을 더한다

브이 사인을 사용한 부드럽고 친숙한 느낌의 손키스 포즈.

허리를 굽히고 엉덩이를 뒤로 내밀어서 손키스를 보내는 상대에게 좀 더 친밀한 사인을 담았습니다.

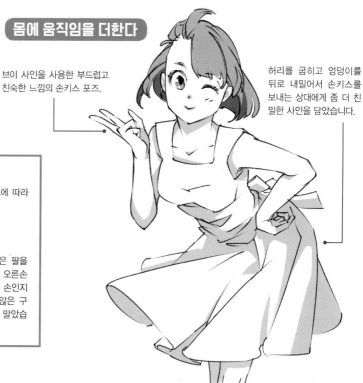

트리밍 팔을 자르면 어색할 때도

손키스는 입이나 손이 보여야 성립합니다. 단, 포즈에 따라서는 팔을 자르면 어색한 구도가 되기도 합니다.

왼쪽 그림은 팔을 자른 탓에 오른손이 누구의 손인지 명확하지 않은 구도가 되고 말았습니다.

즐거움과 친애를 나타내는 전형적인 포즈

브이 사인

미소 지으며 손가락으로 V자를 만드는 모습은 사진 촬영할 때 많이 쓰이는 포즈입니다. 얼굴 가까이나 팔을 뻗어서 혹은 손을 기울이거나 손을 뒤집는 식으로 표현 방식은 다양합니다. 세대에 따라서도 차이가 있는 포즈입니다.

눈높이에서 만드는 V

정면 앵글로 얼굴 가까이에서 V 사인을 만든 흔한 포즈.

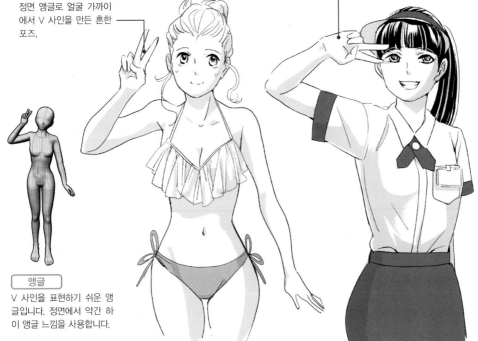

앵글
V 사인을 표현하기 쉬운 앵글입니다. 정면에서 약간 하이 앵글 느낌을 사용합니다.

눕힌 V

옆으로 눕힌 V자를 눈 옆에 둡니다. 눈을 강조하고 싶을 때 유효한 포즈입니다.

앵글
약간 반측면 앵글이지만, 얼굴과 손이 정면이면 표정과 V 사인이 더 돋보입니다.

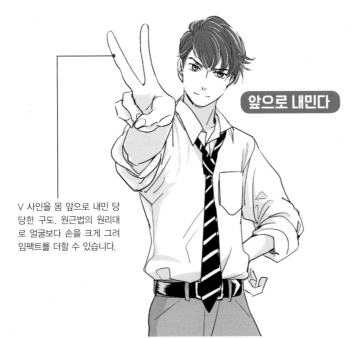

앞으로 내민다

V 사인을 몸 앞으로 내민 당당한 구도. 원근법의 원리대로 얼굴보다 손을 크게 그려 임팩트를 더할 수 있습니다.

트리밍 팔을 잘라도 괜찮은가
V 사인 포즈는 팔을 자르지 않아야 움직임이 있어서 좋은데, 팔을 완전히 자른 업 쇼트에서도 손이 얼굴 가까이 있다면 충분히 보기 좋은 그림이 됩니다.

입가에서 V

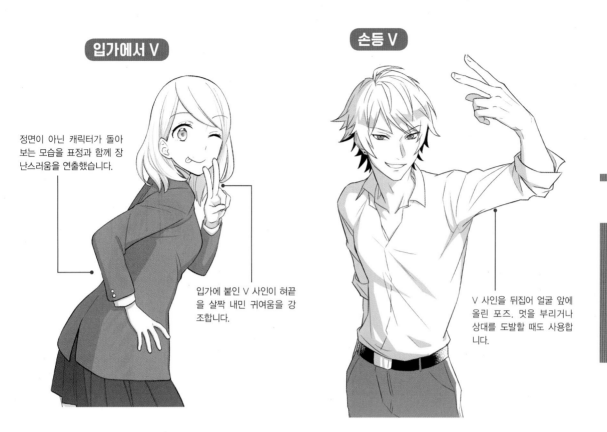

정면이 아닌 캐릭터가 돌아보는 모습을 표정과 함께 장난스러움을 연출했습니다.

입가에 붙인 V 사인이 혀끝을 살짝 내민 귀여움을 강조합니다.

손등 V

V 사인을 뒤집어 얼굴 앞에 올린 포즈. 멋을 부리거나 상대를 도발할 때도 사용합니다.

입가로 가져간다

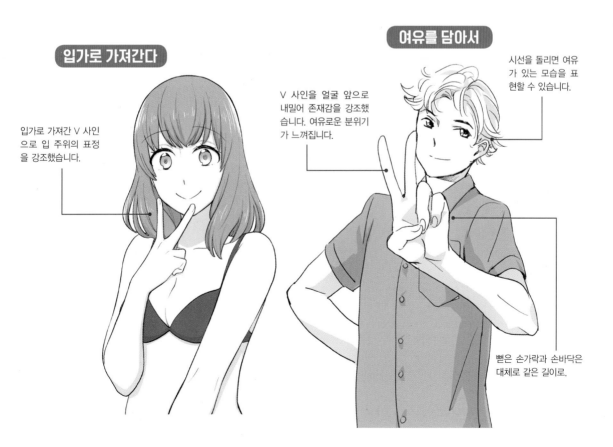

입가로 가져간 V 사인으로 입 주위의 표정을 강조했습니다.

V 사인을 얼굴 앞으로 내밀어 존재감을 강조했습니다. 여유로운 분위기가 느껴집니다.

여유를 담아서

시선을 돌리면 여유가 있는 모습을 표현할 수 있습니다.

뻗은 손가락과 손바닥은 대체로 같은 길이로.

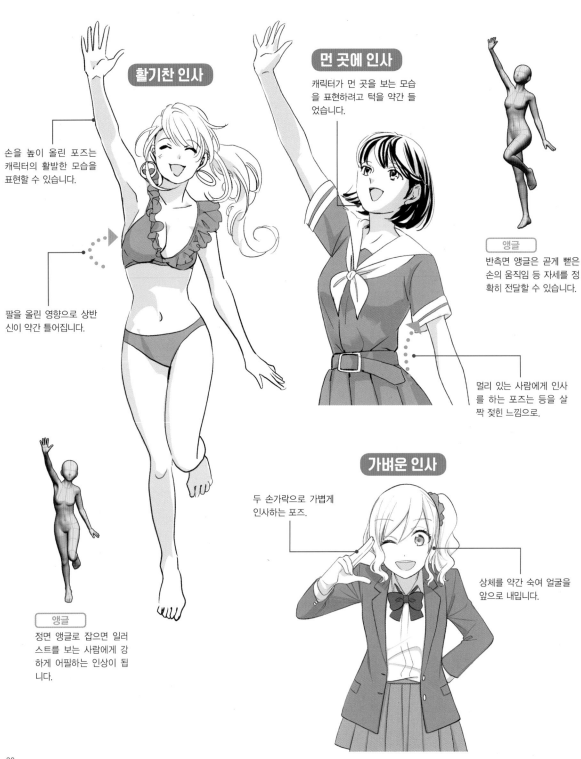

인사

건강함이나 품위 등을 표현할 수 있는 포즈

손과 팔을 사용해 인사하는 포즈는 팔 동작의 크기 등으로 표현의 성질이 달라집니다. 인사를 받는 상대방의 위치에 따라서 캐릭터의 시선이 향하는 방향도 변하니 주의하면 좋습니다.

활기찬 인사

손을 높이 올린 포즈는 캐릭터의 활발한 모습을 표현할 수 있습니다.

팔을 올린 영향으로 상반신이 약간 틀어집니다.

먼 곳에 인사

캐릭터가 먼 곳을 보는 모습을 표현하려고 턱을 약간 들었습니다.

앵글
반측면 앵글은 곧게 뻗은 손의 움직임 등 자세를 정확히 전달할 수 있습니다.

멀리 있는 사람에게 인사를 하는 포즈는 등을 살짝 젖힌 느낌으로.

앵글
정면 앵글로 잡으면 일러스트를 보는 사람에게 강하게 어필하는 인상이 됩니다.

가벼운 인사

두 손가락으로 가볍게 인사하는 포즈.

상체를 약간 숙여 얼굴을 앞으로 내밉니다.

작게 인사

손을 흔들지 않는 팔은 자연스럽게 내려 눈에 띄지 않는 형태로.

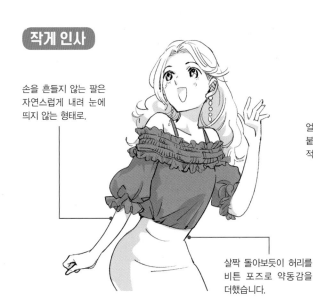

살짝 돌아보듯이 허리를 비튼 포즈로 약동감을 더했습니다.

얼굴에 손을 가져간다

작게 흔드는 손은 손가락을 약간 구부리면 포즈가 자연스럽습니다.

얼굴을 손 쪽으로 붙인 인사는 소극적인 인상.

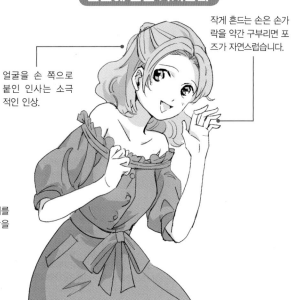

앞으로 손을 모은다

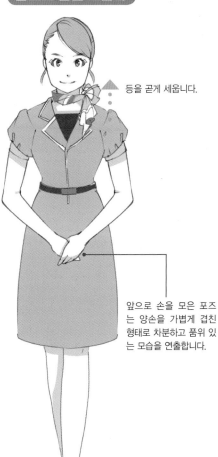

등을 곧게 세웁니다.

앞으로 손을 모은 포즈는 양손을 가볍게 겹친 형태로 차분하고 품위 있는 모습을 연출합니다.

스커트를 잡는다

캐릭터의 시선은 아래로 향하고 턱은 당깁니다.

팔은 약간 구부려서 벌린 형태로.

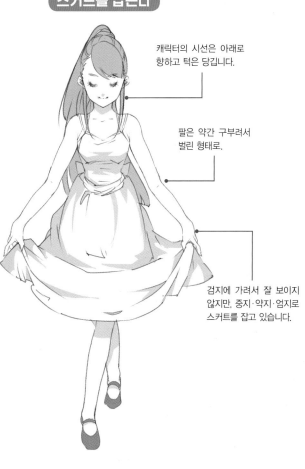

검지에 가려서 잘 보이지 않지만, 중지·약지·엄지로 스커트를 잡고 있습니다.

기품 있게 입에 손을 대고 웃는다
공주 웃음

공주나 귀족 캐릭터가 웃는 포즈는 기품 있게 입을 가리듯이 그리는 것이 보통입니다. 깔보는 듯한 포즈로 오만한 성격을 표현하는 등 캐릭터의 성격에 맞는 포즈를 선택하면 좋습니다.

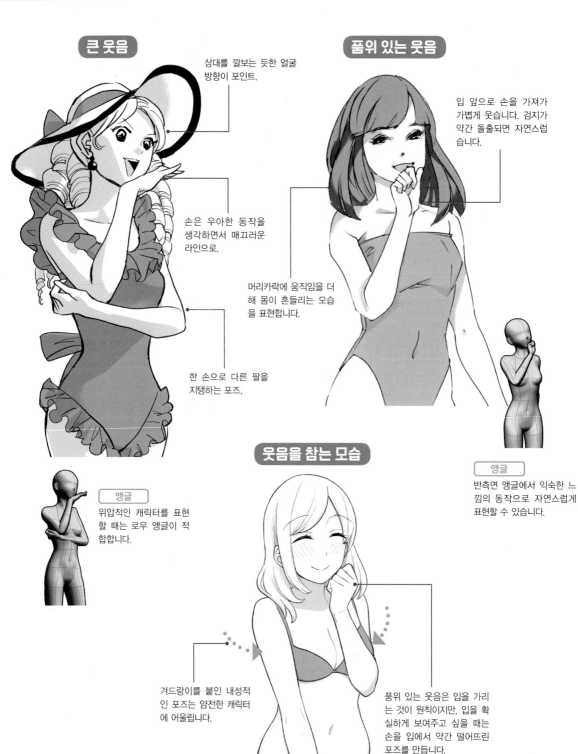

큰 웃음

상대를 깔보는 듯한 얼굴 방향이 포인트.

손은 우아한 동작을 생각하면서 매끄러운 라인으로.

한 손으로 다른 팔을 지탱하는 포즈.

앵글
위압적인 캐릭터를 표현할 때는 로우 앵글이 적합합니다.

품위 있는 웃음

입 앞으로 손을 가져가 가볍게 웃습니다. 검지가 약간 돌출되면 자연스럽습니다.

머리카락에 움직임을 더해 몸이 흔들리는 모습을 표현합니다.

앵글
반측면 앵글에서 익숙한 느낌의 동작으로 자연스럽게 표현할 수 있습니다.

웃음을 참는 모습

겨드랑이를 붙인 내성적인 포즈는 얌전한 캐릭터에 어울립니다.

품위 있는 웃음은 입을 가리는 것이 원칙이지만, 입을 확실하게 보여주고 싶을 때는 손을 입에서 약간 떨어뜨린 포즈를 만듭니다.

뺨에 손을 댄 편한 포즈

턱 괴기

머리의 무게를 지탱하듯이 턱 밑에 손을 붙인 편안한 포즈입니다. 몸에 힘을 뺀 편안한 모습의 캐릭터를 그릴 수 있습니다. 마찬가지로 '얼굴 가까이에 손을 둔다=귀여운 포즈'가 된다는 법칙이 작용합니다.

양손으로 턱 괴기

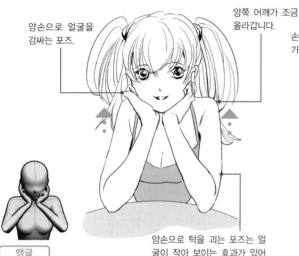

양손으로 얼굴을 감싸는 포즈.

양쪽 어깨가 조금 올라갑니다.

앵글

턱을 괴고 상대를 바라보는 일러스트라면 정면 앵글로 얼굴 표정을 강조합니다.

양손으로 턱을 괴는 포즈는 얼굴이 작아 보이는 효과가 있어서 캐릭터가 자신을 귀엽게 꾸밀 때 등에 쓰입니다.

한 손으로 턱 괴기

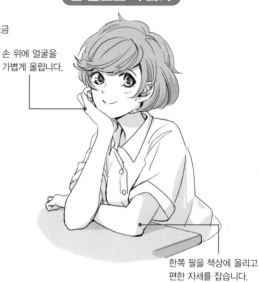

손 위에 얼굴을 가볍게 올립니다.

한쪽 팔을 책상에 올리고 편한 자세를 잡습니다.

주먹으로 턱 괴기

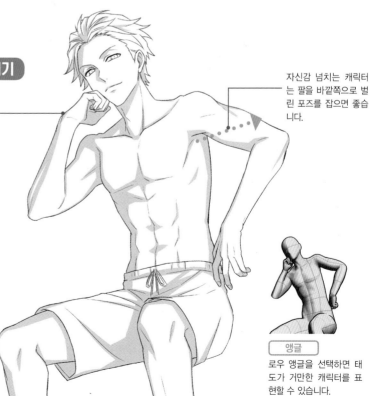

가볍게 쥔 주먹을 얼굴에 대고 머리를 지탱합니다.

자신감 넘치는 캐릭터는 팔을 바깥쪽으로 벌린 포즈를 잡으면 좋습니다.

앵글

로우 앵글을 선택하면 태도가 거만한 캐릭터를 표현할 수 있습니다.

트리밍 **확대해도 전달된다**

턱을 괴는 포즈는 업 쇼트 구도로도 충분히 분위기를 전달할 수 있습니다.

OK

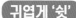

입술에 손가락

유아에게서 흔히 볼 수 있는 입술에 손가락을 붙인 포즈는 어리고 귀여운 느낌이 듭니다. 응석 부리듯이 입으로 손가락을 가져가거나 상대에게 조용히 하라는 사인을 보내는 식으로 다양한 상황에 쓸 수 있습니다.

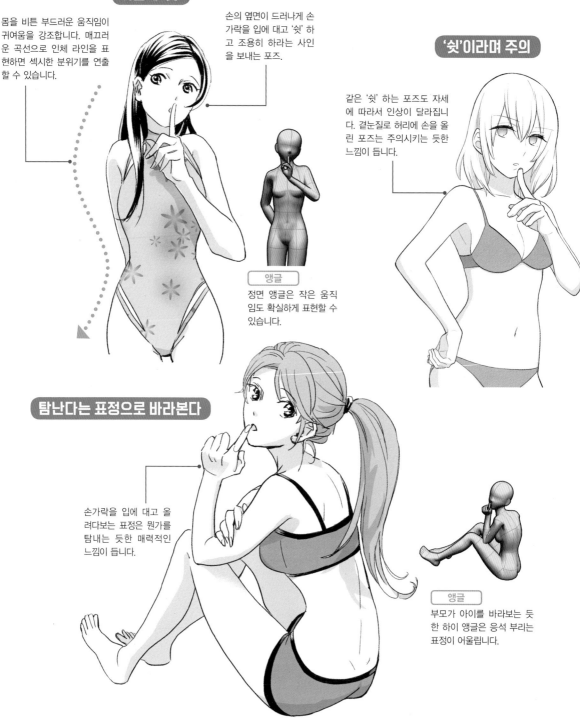

귀엽게 '쉿'

몸을 비튼 부드러운 움직임이 귀여움을 강조합니다. 매끄러운 곡선으로 인체 라인을 표현하면 섹시한 분위기를 연출할 수 있습니다.

손의 옆면이 드러나게 손가락을 입에 대고 '쉿' 하고 조용히 하라는 사인을 보내는 포즈.

앵글
정면 앵글은 작은 움직임도 확실하게 표현할 수 있습니다.

'쉿'이라며 주의

같은 '쉿' 하는 포즈도 자세에 따라서 인상이 달라집니다. 곁눈질로 허리에 손을 올린 포즈는 주의시키는 듯한 느낌이 듭니다.

탐난다는 표정으로 바라본다

손가락을 입에 대고 올려다보는 표정은 원가를 탐내는 듯한 매력적인 느낌이 듭니다.

앵글
부모가 아이를 바라보는 듯한 하이 앵글은 응석 부리는 표정이 어울립니다.

옆얼굴을 보여준다

몸을 옆으로 돌린 자세로
입에 손을 댄 포즈는 마치
'비밀이야'라고 말하는 것
처럼 비밀을 공유하는 인
상을 줍니다.

손가락은 곧게
세웁니다.

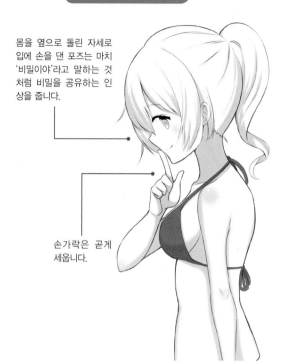

돌아보며 '조용히'

이쪽을 돌아보면서 '조용히'라고
말하는 듯한 포즈.

가슴을 편 당당한 모습
으로 캐릭터의 여유를
표현합니다.

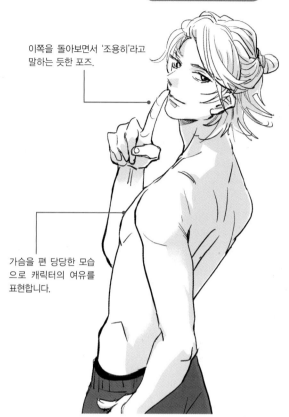

부럽다

크게 벌린 입에 손가락을
댄 포즈는 '좋겠다' 하고 무
언가를 부러워하는 인상.

손등을 보이게 하면 어린아
이가 손가락을 빠는 듯한
포즈가 됩니다.

놀람

놀랐을 때 무심코
입으로 손을 가져가
는 포즈.

크게 뜬 눈으로
놀란 표정을.

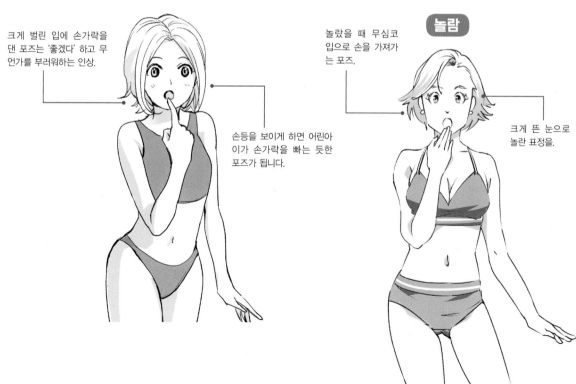

파이팅 포즈

무언가에 성공하거나 소원을 이룬 기쁨과 결의를 나타내는 포즈입니다. 표정과 팔의 움직임은 캐릭터가 느끼는 달성감에 따라서 때로는 역동적으로, 때로는 온화하게 그립니다.

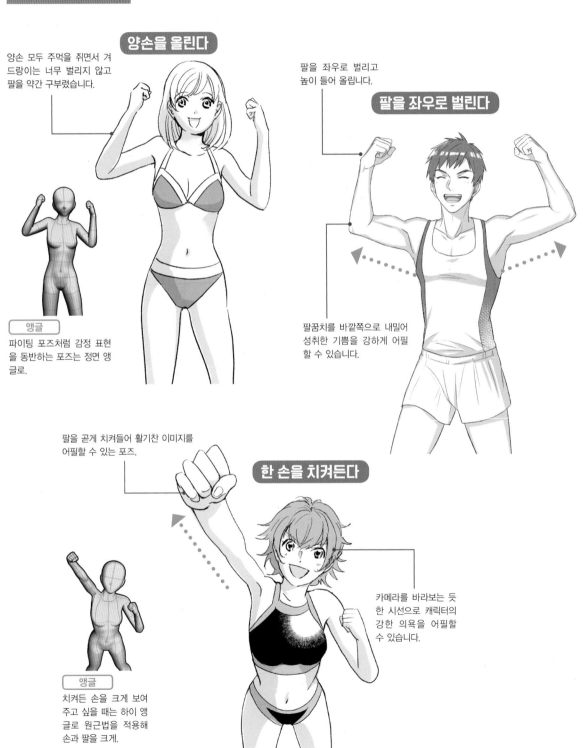

양손을 올린다

양손 모두 주먹을 쥐면서 겨드랑이는 너무 벌리지 않고 팔을 약간 구부렸습니다.

앵글
파이팅 포즈처럼 감정 표현을 동반하는 포즈는 정면 앵글로.

팔을 좌우로 벌린다

팔을 좌우로 벌리고 높이 들어 올립니다.

팔꿈치를 바깥쪽으로 내밀어 성취한 기쁨을 강하게 어필할 수 있습니다.

한 손을 치켜든다

팔을 곧게 치켜들어 활기찬 이미지를 어필할 수 있는 포즈.

카메라를 바라보는 듯한 시선으로 캐릭터의 강한 의욕을 어필할 수 있습니다.

앵글
치켜든 손을 크게 보여주고 싶을 때는 하이 앵글로 원근법을 적용해 손과 팔을 크게.

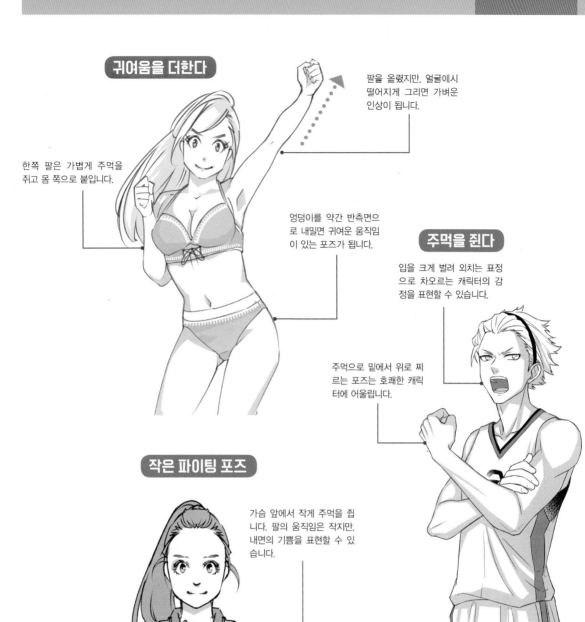

귀여움을 더한다

팔을 올렸지만, 얼굴에서
떨어지게 그리면 가벼운
인상이 됩니다.

한쪽 팔은 가볍게 주먹을
쥐고 몸 쪽으로 붙입니다.

엉덩이를 약간 반측면으
로 내밀면 귀여운 움직임
이 있는 포즈가 됩니다.

주먹을 쥔다

입을 크게 벌려 외치는 표정
으로 차오르는 캐릭터의 감
정을 표현할 수 있습니다.

주먹으로 밑에서 위로 찌
르는 포즈는 호쾌한 캐릭
터에 어울립니다.

작은 파이팅 포즈

가슴 앞에서 작게 주먹을 쥡
니다. 팔의 움직임은 작지만,
내면의 기쁨을 표현할 수 있
습니다.

한 손을 예제처럼 허리에
붙여도, 자연스럽게 내려
도 좋습니다.

트리밍 손을 확실하게 보여준다

바스트업으로도 포즈가 나타내는 의미를 충분
히 전달할 수 있습니다. 단, 손이 화면 가장자
리에 너무 붙지 않도록 주의합니다.

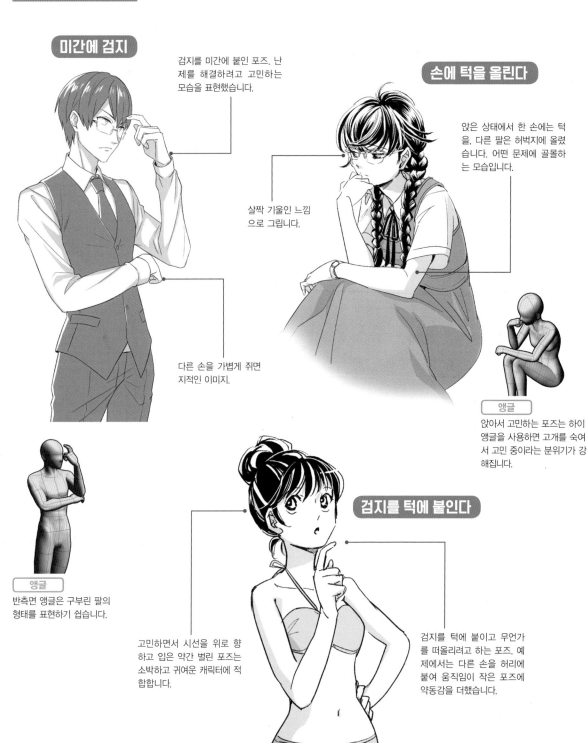

고민하는 표정에 주목

고민

고민하는 포즈는 손을 올리는 위치와 손가락의 움직임으로 고민의 크기와 심각함을 조절하는 것이 포인트입니다. 캐릭터가 품은 생각이 일러스트에 반영되도록 입의 움직임, 눈썹의 형태 등 표정의 디테일에 주의합니다.

미간에 검지

검지를 미간에 붙인 포즈. 난제를 해결하려고 고민하는 모습을 표현했습니다.

다른 손을 가볍게 쥐면 지적인 이미지.

손에 턱을 올린다

앉은 상태에서 한 손에는 턱을, 다른 팔은 허벅지에 올렸습니다. 어떤 문제에 골몰하는 모습입니다.

살짝 기울인 느낌으로 그립니다.

앵글
앉아서 고민하는 포즈는 하이앵글을 사용하면 고개를 숙여서 고민 중이라는 분위기가 강해집니다.

앵글
반측면 앵글은 구부린 팔의 형태를 표현하기 쉽습니다.

검지를 턱에 붙인다

고민하면서 시선을 위로 향하고 입은 약간 벌린 포즈는 소박하고 귀여운 캐릭터에 적합합니다.

검지를 턱에 붙이고 무언가를 떠올리려고 하는 포즈. 예제에서는 다른 손을 허리에 붙여 움직임이 작은 포즈에 약동감을 더했습니다.

손을 턱에 붙인다

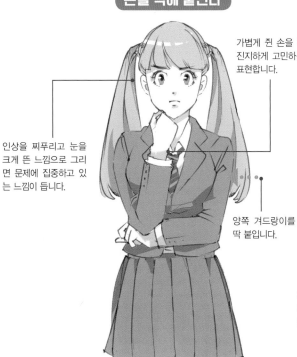

가볍게 쥔 손을 턱에 대고 진지하게 고민하는 모습을 표현합니다.

인상을 찌푸리고 눈을 크게 뜬 느낌으로 그리 면 문제에 집중하고 있 는 느낌이 듭니다.

양쪽 겨드랑이를 딱 붙입니다.

검지를 세운다

검지를 세운 포즈는 묘 안이 떠오른 느낌을 표 현할 수 있습니다.

머리를 손가락 쪽으로 약간 기 울입니다.

턱을 괴고 고민

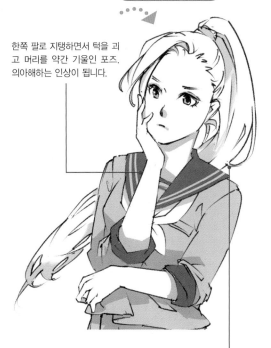

한쪽 팔로 지탱하면서 턱을 괴 고 머리를 약간 기울인 포즈. 의아해하는 인상이 됩니다.

포니테일로 움직임을 더하면 일러스트에 약동감이 생깁니다.

관자놀이에 검지

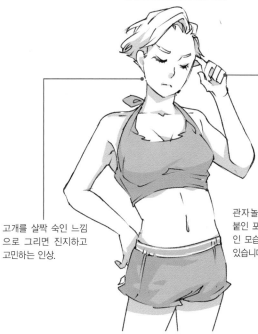

관자놀이에 검지를 붙인 포즈는 고민 중 인 모습을 표현할 수 있습니다.

고개를 살짝 숙인 느낌 으로 그리면 진지하고 고민하는 인상.

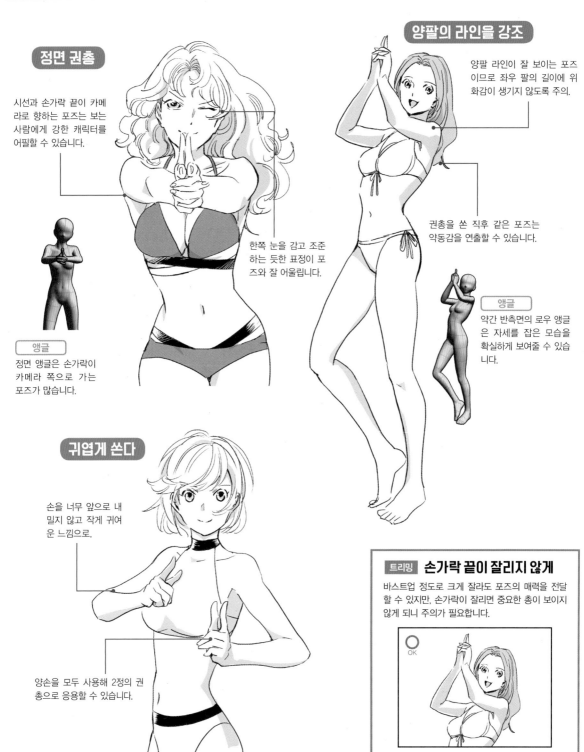

손가락으로 만든 권총으로 쏘는 흉내를 낸다

손가락 총

손가락 총은 총을 쥐거나 쏘는 동작을 흉내 낸 포즈입니다. 귀엽게 장난치는 캐릭터에 어울리는 포즈지만 공격적인 인상을 표현하고 싶을 때도 쓸 수 있는 다양한 응용이 가능한 포즈입니다.

정면 권총

시선과 손가락 끝이 카메라로 향하는 포즈는 보는 사람에게 강한 캐릭터를 어필할 수 있습니다.

한쪽 눈을 감고 조준하는 듯한 표정이 포즈와 잘 어울립니다.

앵글
정면 앵글은 손가락이 카메라 쪽으로 가는 포즈가 많습니다.

양팔의 라인을 강조

양팔 라인이 잘 보이는 포즈이므로 좌우 팔의 길이에 위화감이 생기지 않도록 주의.

권총을 쏜 직후 같은 포즈는 약동감을 연출할 수 있습니다.

앵글
약간 반측면의 로우 앵글은 자세를 잡은 모습을 확실하게 보여줄 수 있습니다.

귀엽게 쏜다

손을 너무 앞으로 내밀지 않고 작게 귀여운 느낌으로.

양손을 모두 사용해 2정의 권총으로 응용할 수 있습니다.

트리밍 손가락 끝이 잘리지 않게

바스트업 정도로 크게 잘라도 포즈의 매력을 전달할 수 있지만, 손가락이 잘리면 중요한 총이 보이지 않게 되니 주의가 필요합니다.

OK

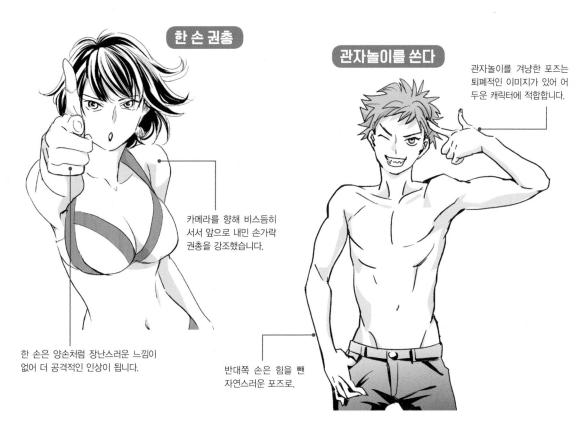

한 손 권총

카메라를 향해 비스듬히
서서 앞으로 내민 손가락
권총을 강조했습니다.

한 손은 양손처럼 장난스러운 느낌이
없어 더 공격적인 인상이 됩니다.

관자놀이를 쏜다

관자놀이를 겨냥한 포즈는
퇴폐적인 이미지가 있어 어
두운 캐릭터에 적합합니다.

반대쪽 손은 힘을 뺀
자연스러운 포즈로.

PART 1

손으로 표현하는 포즈

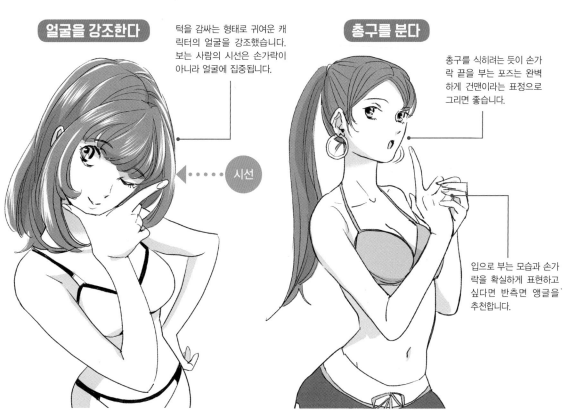

얼굴을 강조한다

턱을 감싸는 형태로 귀여운 캐
릭터의 얼굴을 강조했습니다.
보는 사람의 시선은 손가락이
아니라 얼굴에 집중됩니다.

◀ • • • • 시선

총구를 분다

총구를 식히려는 듯이 손가
락 끝을 부는 포즈는 완벽
하게 건맨이라는 표정으로
그리면 좋습니다.

입으로 부는 모습과 손가
락을 확실하게 표현하고
싶다면 반측면 앵글을
추천합니다.

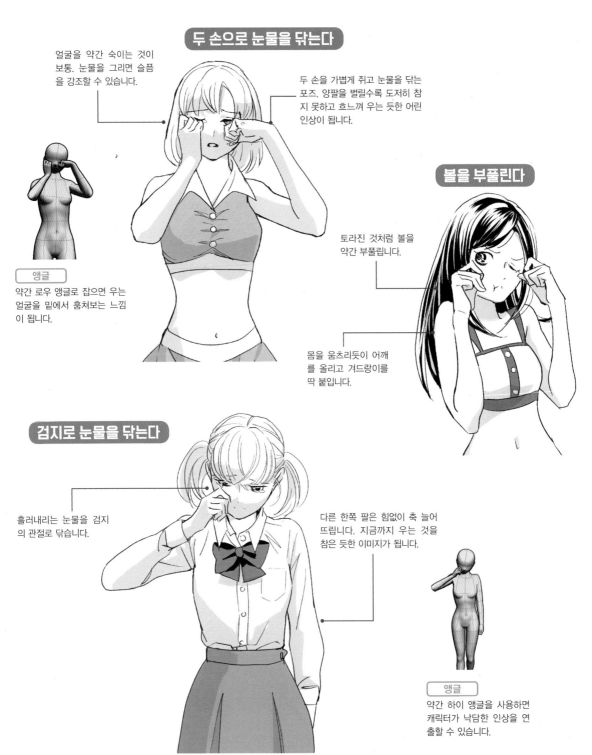

흘러내리는 눈물을 손으로 훔친다

훌쩍

감정이 복받쳐서 눈물이 흐를 때의 포즈입니다. 눈물은 주로 검지를 사용해 닦습니다. 포즈만으로 캐릭터의 연약한 성격과 흐트러진 감정이나 사춘기의 심정 등을 표현할 수 있습니다.

두 손으로 눈물을 닦는다

얼굴을 약간 숙이는 것이 보통. 눈물을 그리면 슬픔을 강조할 수 있습니다.

두 손을 가볍게 쥐고 눈물을 닦는 포즈. 양팔을 벌릴수록 도저히 참지 못하고 흐느껴 우는 듯한 어린 인상이 됩니다.

앵글
약간 로우 앵글로 잡으면 우는 얼굴을 밑에서 훔쳐보는 느낌이 됩니다.

볼을 부풀린다

토라진 것처럼 볼을 약간 부풀립니다.

몸을 움츠리듯이 어깨를 올리고 겨드랑이를 딱 붙입니다.

검지로 눈물을 닦는다

흘러내리는 눈물을 검지의 관절로 닦습니다.

다른 한쪽 팔은 힘없이 축 늘어뜨립니다. 지금까지 우는 것을 참은 듯한 이미지가 됩니다.

앵글
약간 하이 앵글을 사용하면 캐릭터가 낙담한 인상을 연출할 수 있습니다.

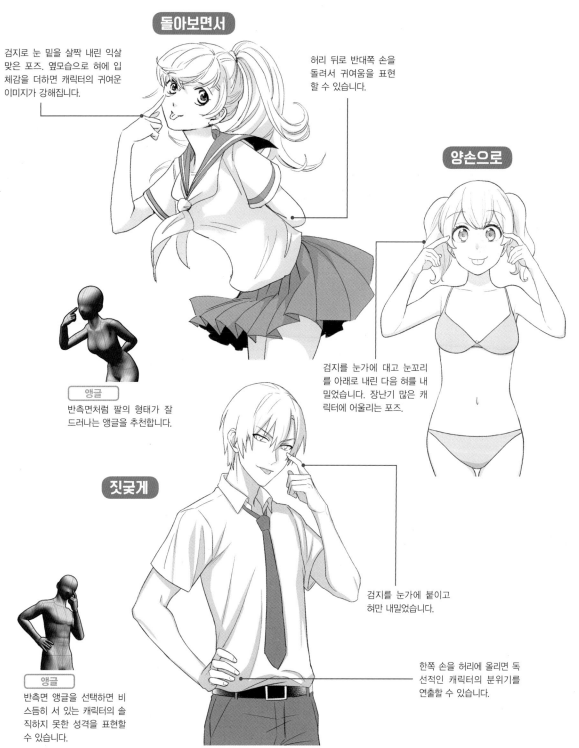

장난기를 표현할 수 있는 포즈

놀림

검지로 눈 밑을 내리고 혀를 살짝 내민 장난스러운 포즈입니다. 상대와 친밀한 관계성과 장난치는 귀여움 등을 표현할 수 있습니다.

돌아보면서

검지로 눈 밑을 살짝 내린 익살맞은 포즈. 옆모습으로 혀에 입체감을 더하면 캐릭터의 귀여운 이미지가 강해집니다.

허리 뒤로 반대쪽 손을 돌려서 귀여움을 표현할 수 있습니다.

양손으로

앵글
반측면처럼 팔의 형태가 잘 드러나는 앵글을 추천합니다.

검지를 눈가에 대고 눈꼬리를 아래로 내린 다음 혀를 내밀었습니다. 장난기 많은 캐릭터에 어울리는 포즈.

짓궂게

앵글
반측면 앵글을 선택하면 비스듬히 서 있는 캐릭터의 솔직하지 못한 성격을 표현할 수 있습니다.

검지를 눈가에 붙이고 혀만 내밀었습니다.

한쪽 손을 허리에 올리면 독선적인 캐릭터의 분위기를 연출할 수 있습니다.

멀리 본다

손바닥으로 햇살을 가리는 포즈입니다. 손의 형태와 멀리 떨어진 곳을 바라보는 듯한 시선이 포인트입니다. 햇살이 강하지 않은 상황에서도 먼 곳을 보려는 모습을 강조할 때 쓸 수 있습니다.

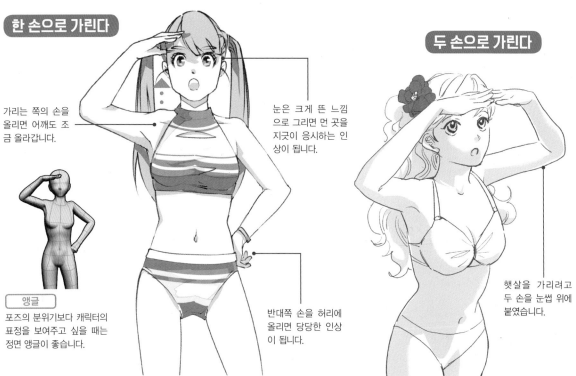

한 손으로 가린다

가리는 쪽의 손을 올리면 어깨도 조금 올라갑니다.

눈은 크게 뜬 느낌으로 그리면 먼 곳을 지긋이 응시하는 인상이 됩니다.

앵글
포즈의 분위기보다 캐릭터의 표정을 보여주고 싶을 때는 정면 앵글이 좋습니다.

반대쪽 손을 허리에 올리면 당당한 인상이 됩니다.

두 손으로 가린다

햇살을 가리려고 두 손을 눈썹 위에 붙였습니다.

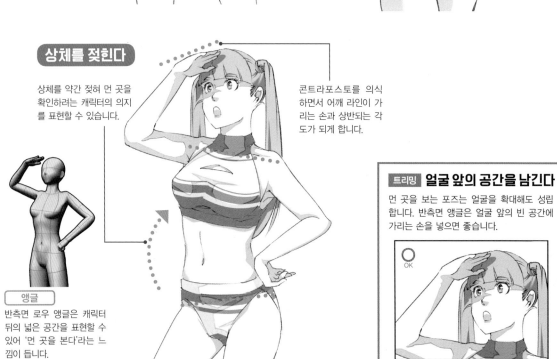

상체를 젖힌다

상체를 약간 젖혀 먼 곳을 확인하려는 캐릭터의 의지를 표현할 수 있습니다.

콘트라포스토를 의식하면서 어깨 라인이 가리는 손과 상반되는 각도가 되게 합니다.

앵글
반측면 로우 앵글은 캐릭터 뒤의 넓은 공간을 표현할 수 있어 '먼 곳을 본다'라는 느낌이 듭니다.

트리밍 얼굴 앞의 공간을 남긴다

먼 곳을 보는 포즈는 얼굴을 확대해도 성립합니다. 반측면 앵글은 얼굴 앞의 빈 공간에 가리는 손을 넣으면 좋습니다.

OK

수줍어하면서 본심을 숨긴다

수줍음

주로 부끄러워하거나 기쁜 자신의 본심을 숨길 때의 포즈입니다. 캐릭터의 감정과 본심을 은근히 드러내면 복잡한 심리를 표현할 수 있습니다.

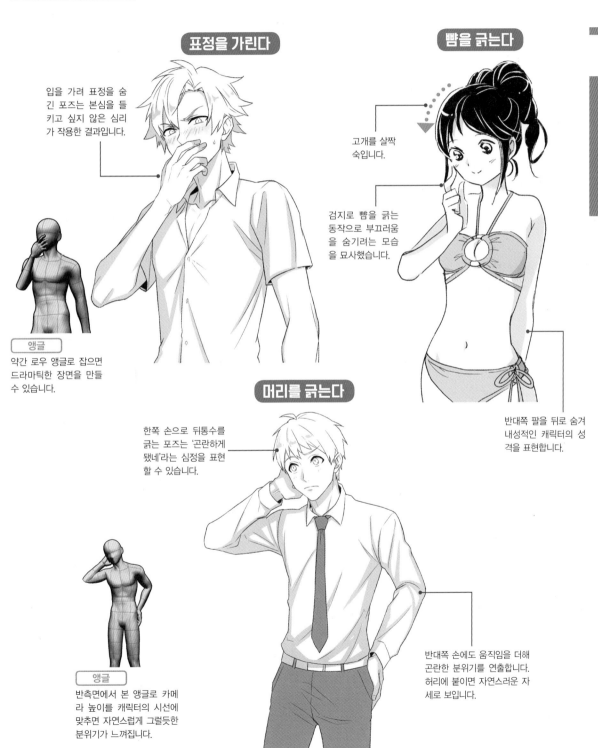

표정을 가린다

입을 가려 표정을 숨긴 포즈는 본심을 들키고 싶지 않은 심리가 작용한 결과입니다.

앵글
약간 로우 앵글로 잡으면 드라마틱한 장면을 만들 수 있습니다.

뺨을 긁는다

고개를 살짝 숙입니다.

검지로 뺨을 긁는 동작으로 부끄러움을 숨기려는 모습을 묘사했습니다.

반대쪽 팔을 뒤로 숨겨 내성적인 캐릭터의 성격을 표현합니다.

머리를 긁는다

한쪽 손으로 뒤통수를 긁는 포즈는 '곤란하게 됐네'라는 심정을 표현할 수 있습니다.

반대쪽 손에도 움직임을 더해 곤란한 분위기를 연출합니다. 허리에 붙이면 자연스러운 자세로 보입니다.

앵글
반측면에서 본 앵글로 카메라 높이를 캐릭터의 시선에 맞추면 자연스럽게 그럴듯한 분위기가 느껴집니다.

흔들리는 머리를 손으로 지탱하는 포즈

머리 짚기

고개를 숙이고 머리에 손을 짚은 포즈는 현기증이나 두통을 일으킨 모습을 표현할 수 있지만, 상대에게 질려버린 감정을 표현할 때도 쓰입니다. 또한 동작을 과장하면 허세를 부리면서 거들먹거리는 분위기를 연출할 수 있습니다.

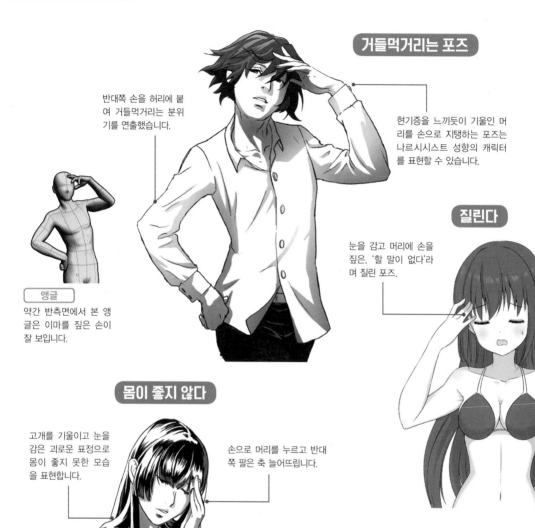

거들먹거리는 포즈

반대쪽 손을 허리에 붙여 거들먹거리는 분위기를 연출했습니다.

현기증을 느끼듯이 기울인 머리를 손으로 지탱하는 포즈는 나르시시스트 성향의 캐릭터를 표현할 수 있습니다.

앵글
약간 반측면에서 본 앵글은 이마를 짚은 손이 잘 보입니다.

질린다

눈을 감고 머리에 손을 짚은, '할 말이 없다'며 질린 포즈.

몸이 좋지 않다

고개를 기울이고 눈을 감은 괴로운 표정으로 몸이 좋지 못한 모습을 표현합니다.

손으로 머리를 누르고 반대쪽 팔은 축 늘어뜨립니다.

앵글
하이 앵글은 얼굴과 몸의 앞면이 아래로 향하므로 몸이 좋지 못해 약해진 모습을 강조할 수 있습니다.

트리밍 어깨 위를 남긴다
머리를 지탱하는 포즈는 기울인 머리와 이마를 짚은 손, 어깨 부근이 보이면 성립하므로 바스트 쇼트로 가슴 아래를 잘라도 괜찮습니다.

OK

손가락 도발

액션이나 싸움 장면 등에서 상대를 도발하거나 유도할 때 쓰이는 포즈입니다. 손등을 상대방으로 향하게 하고 검지나 손 전체를 움직입니다. 자신만만한 캐릭터에 어울립니다.

손가락 도발

검지만 사용한 포즈는 상대를 향한 강력한 도발과 자신이 넘치는 모습을 강조할 수 있습니다.

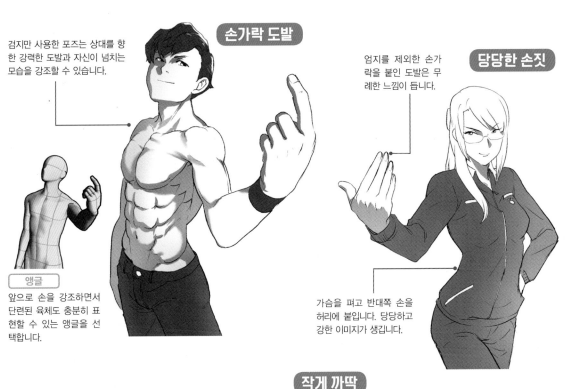

앵글

앞으로 손을 강조하면서 단련된 육체도 충분히 표현할 수 있는 앵글을 선택합니다.

당당한 손짓

엄지를 제외한 손가락을 붙인 도발은 무례한 느낌이 듭니다.

가슴을 펴고 반대쪽 손을 허리에 붙입니다. 당당하고 강한 이미지가 생깁니다.

작게 까딱

까딱거리는 최소한의 움직임으로 사람을 부르는 포즈. 검지의 움직임을 표현하면 코믹한 인상이 됩니다.

검지를 세운 작은 동작이지만, 손이 강조되지 않는 앵글로 캐릭터가 편안한 상황이라는 것을 표현했습니다.

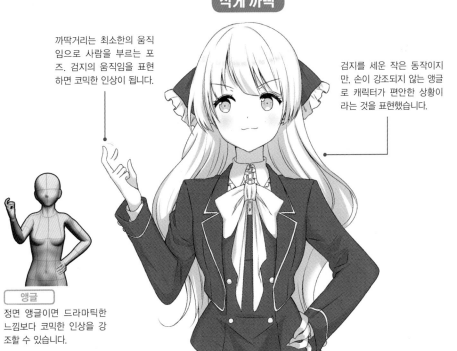

앵글

정면 앵글이면 드라마틱한 느낌보다 코믹한 인상을 강조할 수 있습니다.

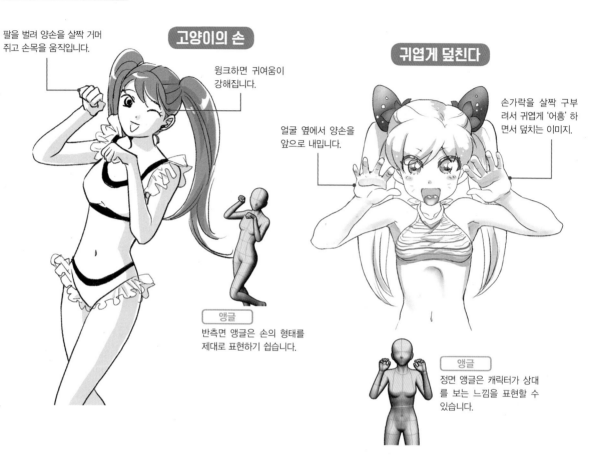

동물 손

고양이처럼 손을 가볍게 오므리거나 토끼 귀처럼 머리 위에 손을 올리면 동물 흉내를 내는 모습을 어필하는 포즈입니다. 손은 얼굴 가까이에 두는 것이 기본입니다.

고양이의 손

팔을 벌려 양손을 살짝 거머 쥐고 손목을 움직입니다.

윙크하면 귀여움이 강해집니다.

얼굴 옆에서 양손을 앞으로 내밉니다.

앵글
반측면 앵글은 손의 형태를 제대로 표현하기 쉽습니다.

귀엽게 덮친다

손가락을 살짝 구부 려서 귀엽게 '어흥' 하 면서 덮치는 이미지.

앵글
정면 앵글은 캐릭터가 상대 를 보는 느낌을 표현할 수 있습니다.

소극적인 고양이 손

움직임이 작은 겨드랑이 를 붙인 포즈는 소극적 인 인상이 됩니다.

트리밍 **팔을 보여준다**
얼굴 주위를 확대해도 매력을 전달할 수 있는 포즈지만, 어느 정도 팔이 화면에 들어가게 자르면 좋습니다.

OK

곰의 손

양손 손가락을 둥그렇게 말아서 위로 올린 포즈지만, 손을 얼굴에서 떨어뜨리면 큰 곰이 다가오는 듯한 과장된 인상이 됩니다.

좌우의 손을 다른 위치에 그리면 포즈에 움직임이 가미됩니다.

기어오는 고양이의 손

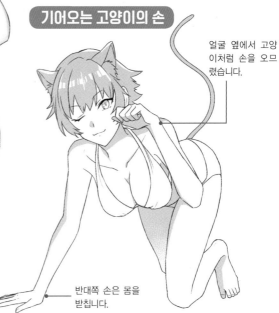

얼굴 옆에서 고양이처럼 손을 오므렸습니다.

반대쪽 손은 몸을 받칩니다.

손등을 보여준다

손등이 보이게 손목을 과장되게 구부리면 귀여워집니다.

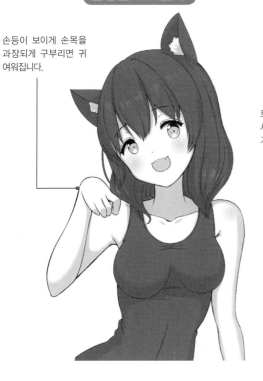

토끼의 손

토끼의 귀처럼 양손을 세워서 머리 부근으로 가져간 포즈.

손끝을 바깥쪽으로 약간 기울입니다.

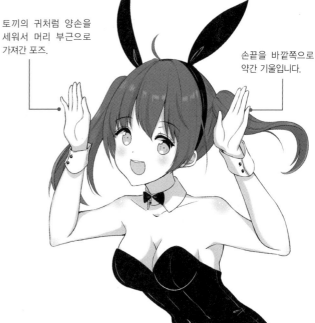

자신이 넘치는 포즈의 전형
자신만만

곤란한 일이 생겼을 때 '맡겨둬!' 하고 나서는 캐릭터의 포즈는 자신의 가슴에 손을 대고 '내가!'라며 어필하거나 'OK!'라는 느낌으로 엄지를 세우기도 합니다.

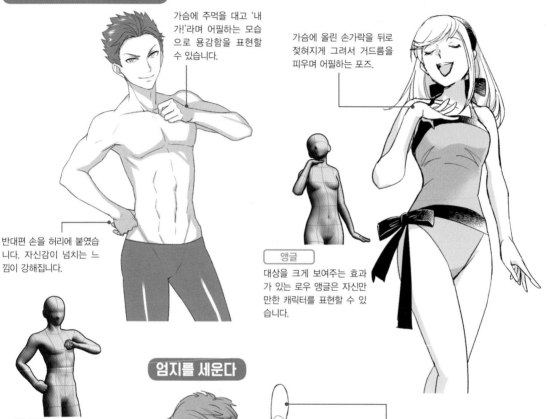

주먹으로 가슴을 두드린다

가슴에 주먹을 대고 '내가!'라며 어필하는 모습으로 용감함을 표현할 수 있습니다.

반대편 손을 허리에 붙였습니다. 자신감이 넘치는 느낌이 강해집니다.

[앵글]
거의 정면에 가까운 앵글은 가슴을 두드리는 손이 화면 중앙에 오므로, 확실하게 강조할 수 있습니다.

손바닥을 가슴에 올린다

가슴에 올린 손가락을 뒤로 젖혀지게 그려서 거드름을 피우며 어필하는 포즈.

[앵글]
대상을 크게 보여주는 효과가 있는 로우 앵글은 자신만만한 캐릭터를 표현할 수 있습니다.

엄지를 세운다

엄지를 세운 손을 앞으로 내밀면 부탁을 기꺼이 들어주겠다는 느낌이 강해집니다.

[트리밍] **상반신의 분위기가 중요**
상반신을 자르지 않고 화면에 담으면 캐릭터의 움직임을 전달하기 쉽고, '맡겨두라'며 자신만만하게 말하는 캐릭터의 분위기를 충분히 표현할 수 있습니다.

OK

경의와 양해를 나타내는 포즈

경례

바른 자세로 손을 곧게 뻗어 경의를 나타내는 경례와 힘을 뺀 느슨한 동작으로 표현한 장난스러운 경계 등 캐릭터와 장면으로 포즈를 구분합니다.

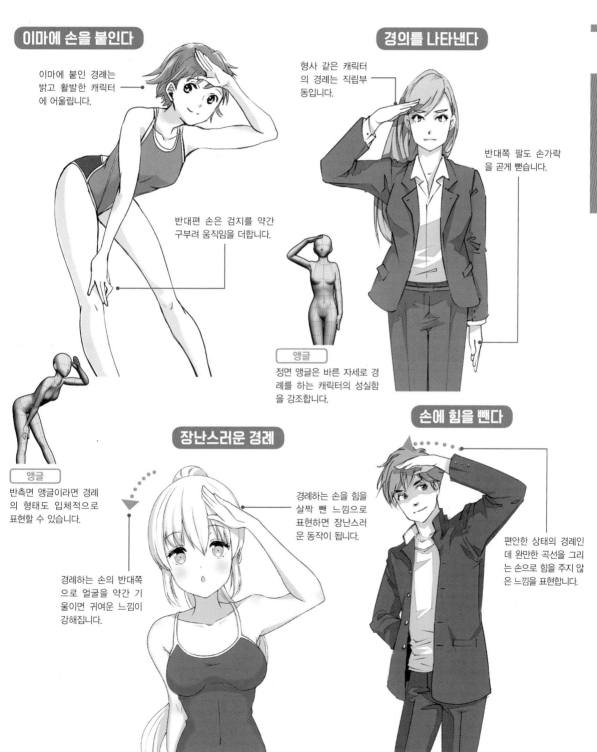

이마에 손을 붙인다

이마에 붙인 경례는 밝고 활발한 캐릭터에 어울립니다.

반대편 손은 검지를 약간 구부려 움직임을 더합니다.

앵글
반측면 앵글이라면 경례의 형태도 입체적으로 표현할 수 있습니다.

경의를 나타낸다

형사 같은 캐릭터의 경례는 직립부동입니다.

반대쪽 팔도 손가락을 곧게 뻗습니다.

앵글
정면 앵글은 바른 자세로 경례를 하는 캐릭터의 성실함을 강조합니다.

장난스러운 경례

경례하는 손의 반대쪽으로 얼굴을 약간 기울이면 귀여운 느낌이 강해집니다.

경례하는 손을 힘을 살짝 뺀 느낌으로 표현하면 장난스러운 동작이 됩니다.

손에 힘을 뺀다

편안한 상태의 경례인데 완만한 곡선을 그리는 손으로 힘을 주지 않은 느낌을 표현합니다.

하트

양손의 검지와 엄지를 붙여서 하트를 만드는 포즈로 사랑하는 마음을 숨김없이 귀엽게 어필합니다. 하트의 위치와 크기에 따라서 분위기가 달라지니 다양한 응용 동작을 만들 수 있습니다.

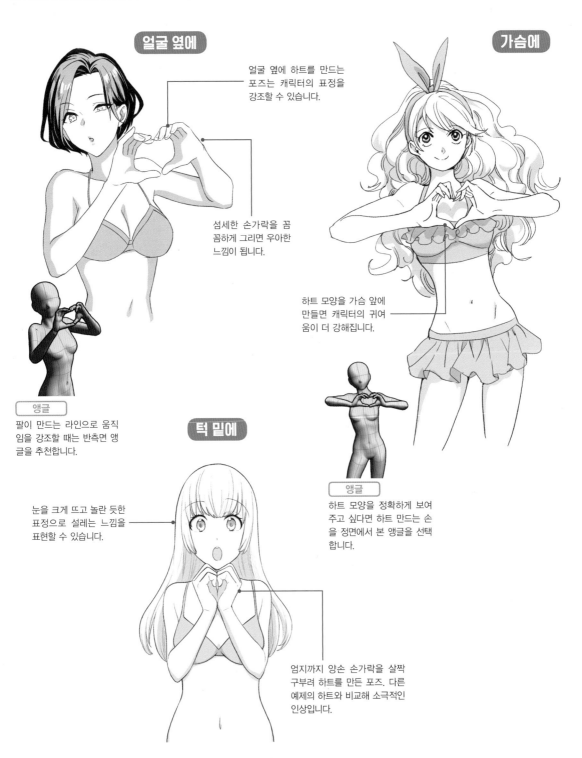

얼굴 옆에

얼굴 옆에 하트를 만드는 포즈는 캐릭터의 표정을 강조할 수 있습니다.

섬세한 손가락을 꼼꼼하게 그리면 우아한 느낌이 됩니다.

앵글
팔이 만드는 라인으로 움직임을 강조할 때는 반측면 앵글을 추천합니다.

가슴에

하트 모양을 가슴 앞에 만들면 캐릭터의 귀여움이 더 강해집니다.

앵글
하트 모양을 정확하게 보여주고 싶다면 하트 만드는 손을 정면에서 본 앵글을 선택합니다.

턱 밑에

눈을 크게 뜨고 놀란 듯한 표정으로 설레는 느낌을 표현할 수 있습니다.

엄지까지 양손 손가락을 살짝 구부려 하트를 만든 포즈. 다른 예제의 하트와 비교해 소극적인 인상입니다.

신에게 바람을 전하는 포즈

기도

눈을 감고 가슴이나 얼굴 앞에 깍지를 끼거나 손바닥을 맞댄 포즈입니다. 교회 같은 특정 장면 외에 신에게 소원을 비는 장면에 흔히 쓰입니다. 다급하게 비는 장면에서는 심각한 표정으로 간절함을 표현합니다.

PART 1

손이로 표현하는 포즈

하늘에 기도를 올린다

고개를 들고 깍지 낀 손을 얼굴 앞에 올리고 하늘에 기도를 올리는 포즈.

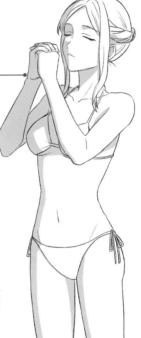

반측면 앵글은 옆얼굴의 윤곽과 부드러운 팔이 강조됩니다.

기도의 기본 포즈

눈을 감고 두 손을 가슴 부근에 둔 상태로 겨드랑이를 붙이면 기도의 기본 포즈.

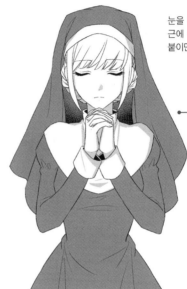

정면 앵글이면 기도하는 포즈가 만드는 대칭의 아름다움을 표현할 수 있습니다.

눈을 감고 고개를 숙이면 간절하게 기도를 올리는 느낌이 됩니다.

간절한 기도

상체를 숙이고 깍지 낀 손을 입에 붙여 기도하는 포즈.

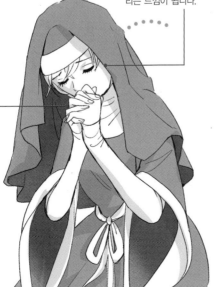

Tips 하늘에 기도할 때는 배경을 노출

캐릭터뿐 아니라 배경으로 앵글을 정하면 좋습니다. 로우 앵글은 카메라가 하늘(실내라면 천장)을 향하는 구도이므로 기도를 받는 대상이 '하늘'이라는 사실이 강조됩니다.

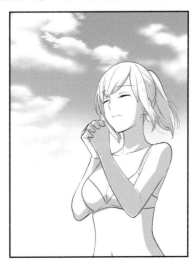

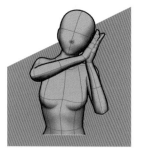

두 손을 붙인다

감사나 인사, 일상의 동작 등 손바닥을 붙인 장면은 무수히 많습니다. 손을 맞대면 팔이 옆구리에 붙으면서 몸이 작아 보이는 효과가 있어서 귀여움을 표현하고 싶을 때 쓸 수 있는 포즈입니다.

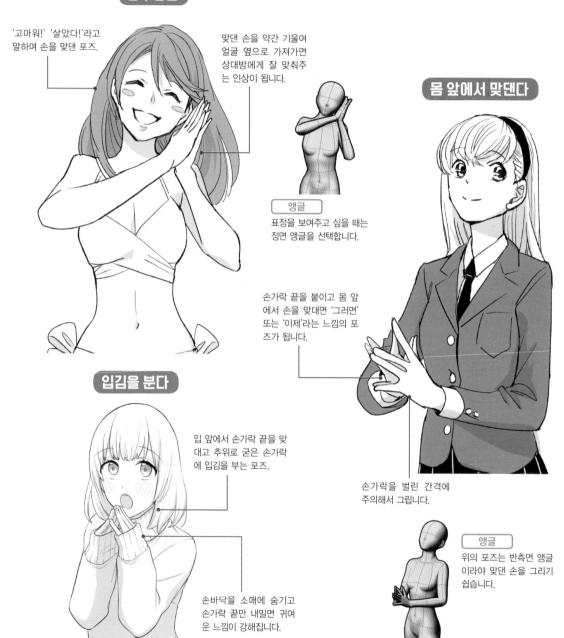

능수능란

'고마워!' '살았다!'라고 말하며 손을 맞댄 포즈.

맞댄 손을 약간 기울여 얼굴 옆으로 가져가면 상대방에게 잘 맞춰주는 인상이 됩니다.

앵글
표정을 보여주고 싶을 때는 정면 앵글을 선택합니다.

몸 앞에서 맞댄다

손가락 끝을 붙이고 몸 앞에서 손을 맞대면 '그러면' 또는 '이제'라는 느낌의 포즈가 됩니다.

손가락을 벌린 간격에 주의해서 그립니다.

입김을 분다

입 앞에서 손가락 끝을 맞대고 추위로 굳은 손가락에 입김을 부는 포즈.

손바닥을 소매에 숨기고 손가락 끝만 내밀면 귀여운 느낌이 강해집니다.

앵글
위의 포즈는 반측면 앵글이라야 맞댄 손을 그리기 쉽습니다.

얼굴을 양손으로 감싼 포즈

턱 감싸기

양손으로 턱부터 뺨을 감싸는 포즈는 여성 캐릭터가 자신의 귀여움을 어필할 때의 포즈 중 하나입니다. 부끄러울 때나 깜짝 놀랐을 때 또는 '맛있어서 입안이 녹을 것 같아'라고 할 때도 쓰입니다.

기울이면서

양손으로 턱부터 뺨을 감싸는 포즈는 얼굴이 강조되므로 캐릭터의 시선과 표정이 한층 도드라집니다.

얼굴과 상체를 약간 기울여 감정을 전달합니다.

팔꿈치를 바깥으로 내밀지 않아야 자연스럽습니다.

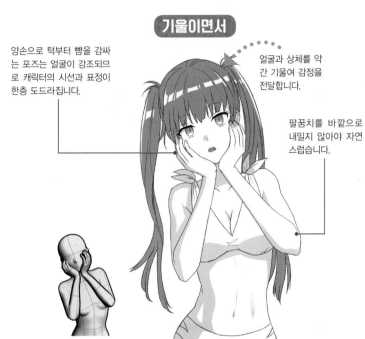

겨드랑이를 붙이고 얼굴을 살짝 누르면 기쁨을 만끽하는 분위기가 느껴집니다.

얼굴을 살짝 누른다

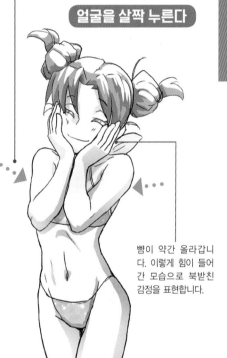

뺨이 약간 올라갑니다. 이렇게 힘이 들어간 모습으로 북받친 감정을 표현합니다.

앵글
정면 앵글이라면 기울인 자세를 쉽게 알 수 있습니다.

가볍게 얼굴을 감싼다

양손으로 가볍게 얼굴을 감싸는 포즈. 얼굴을 보여주고 싶을 때는 손이 얼굴을 가리지 않게 위치를 조절합니다.

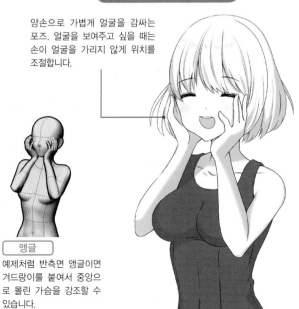

앵글
예제처럼 반측면 앵글이면 겨드랑이를 붙여서 중앙으로 몰린 가슴을 강조할 수 있습니다.

눈을 크게 뜨고 손으로 입을 가져가는 것이 기본

놀람

무언가 충격적인 사실을 알게 되었거나 목격했을 때 등 무심코 '헉' 소리가 날 때의 포즈입니다. 입을 손으로 가리고 숨을 되삼키는 듯한 동작은 과장할수록 놀란 감정을 잘 전달할 수 있습니다.

기본적인 놀람

손바닥을 입으로 가져갑니다. 눈을 크게 뜨고 입을 반쯤 벌리면 놀라는 느낌이 듭니다.

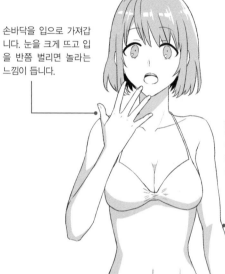

앵글
놀란 표정을 확실하게 표현하고 싶을 때는 정면 앵글이 좋습니다.

반대쪽 팔은 자연스럽게 밑으로.

손을 포갠다

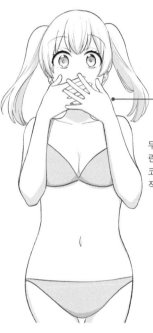

두 손을 포개서 입을 가린 포즈. '헉!' 하고 무심코 벌린 입을 가리는 동작입니다.

한 손으로 입을 가린다

한 손으로 '아!' 소리가 날 정도로 벌린 입을 가리는 포즈. 이때 눈은 크게 뜹니다.

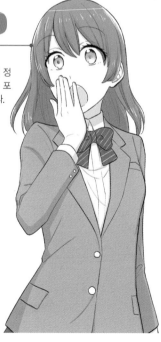

앵글
드라마틱하게 연출하고 싶을 때는 약간 로우 앵글로 잡으면 좋습니다. 손으로 입을 가려도 약간 반측면 앵글이라면 벌린 입이 보입니다.

트리밍 표정만으로 전달한다

놀란 얼굴은 눈썹이 올라가거나 눈과 입을 벌리는 등 특징이 많은데 바스트업은 물론이고 얼굴을 확대해도 감정을 전달할 수 있습니다. 표정을 보여주려는 의도에 적합한 트리밍을 하면 더 박력 있는 표현이 가능합니다.

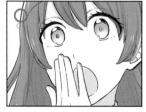

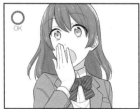

OK

손바닥을 보여주는 항복의 포즈

속수무책

손바닥을 위로 들어 올리며 '졌다' 혹은 '포기'를 나타내는 포즈는 외국인이나 지적인 남성 등에서 주로 볼 수 있습니다. 과장된 동작으로 장난스러운 상황을 강조할 수 있습니다.

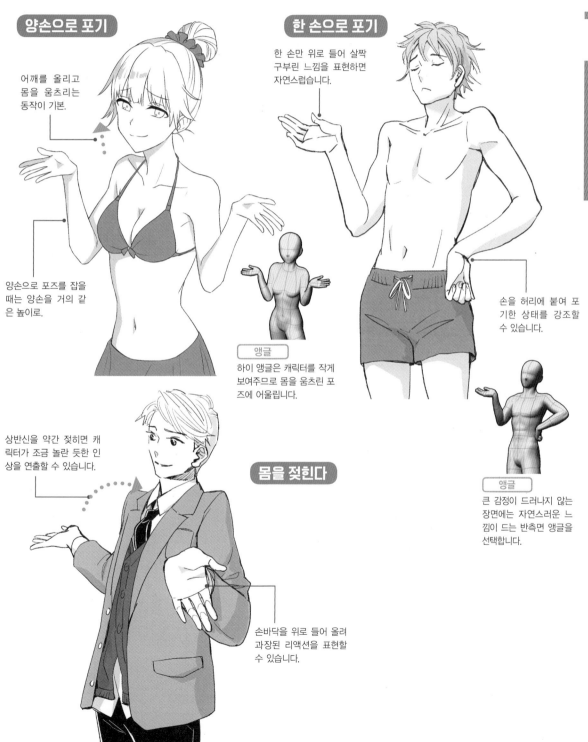

양손으로 포기

어깨를 올리고 몸을 움츠리는 동작이 기본.

양손으로 포즈를 잡을 때는 양손을 거의 같은 높이로.

한 손으로 포기

한 손만 위로 들어 살짝 구부린 느낌을 표현하면 자연스럽습니다.

손을 허리에 붙여 포기한 상태를 강조할 수 있습니다.

앵글
하이 앵글은 캐릭터를 작게 보여주므로 몸을 움츠린 포즈에 어울립니다.

앵글
큰 감정이 드러나지 않는 장면에는 자연스러운 느낌이 드는 반측면 앵글을 선택합니다.

몸을 젖힌다

상반신을 약간 젖히면 캐릭터가 조금 놀란 듯한 인상을 연출할 수 있습니다.

손바닥을 위로 들어 올려 과장된 리액션을 표현할 수 있습니다.

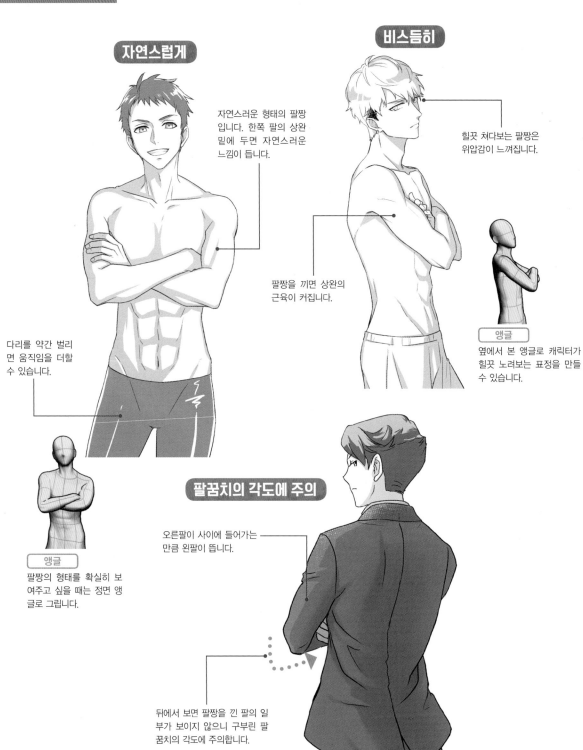

자신이 넘치는 분위기의 포즈

팔짱

팔짱을 낀 포즈는 팔을 교차시킨 상태로 편히 쉬는 상태나 움직임을 멈추고 생각을 하는 장면을 표현할 수 있습니다. 차가운 캐릭터의 건방진 태도를 강조할 때도 쓸 수 있습니다.

자연스럽게

자연스러운 형태의 팔짱입니다. 한쪽 팔의 상완 밑에 두면 자연스러운 느낌이 듭니다.

팔짱을 끼면 상완의 근육이 커집니다.

다리를 약간 벌리면 움직임을 더할 수 있습니다.

앵글
팔짱의 형태를 확실히 보여주고 싶을 때는 정면 앵글로 그립니다.

비스듬히

힐끗 쳐다보는 팔짱은 위압감이 느껴집니다.

앵글
옆에서 본 앵글로 캐릭터가 힐끗 노려보는 표정을 만들 수 있습니다.

팔꿈치의 각도에 주의

오른팔이 사이에 들어가는 만큼 왼팔이 뜹니다.

뒤에서 보면 팔짱을 낀 팔의 일부가 보이지 않으니 구부린 팔꿈치의 각도에 주의합니다.

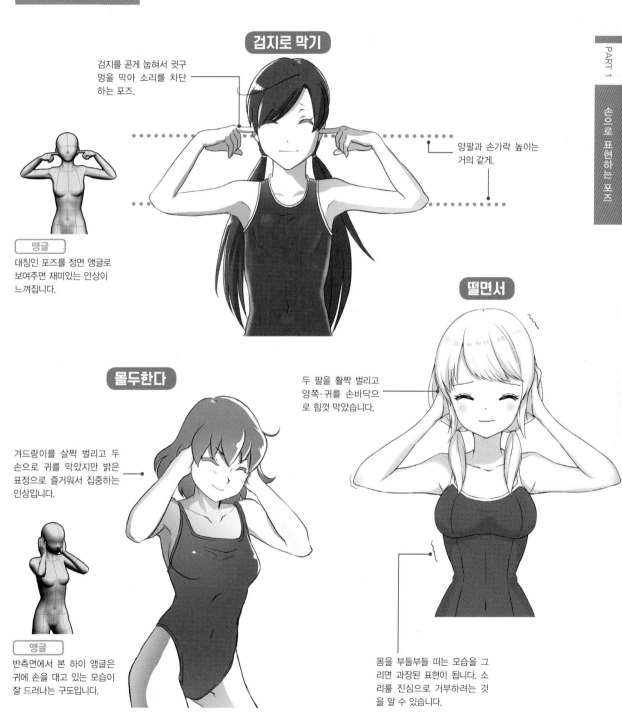

귀에 손을 대고 소리를 막는다

귀 막기

두 손으로 귓구멍을 막아 소리를 차단하는 동작입니다. 시끄러운 소리를 듣거나 혼날 때, 잔소리 때문에 귀가 아플 때 등에 귀를 막는 포즈를 활용하면 좋습니다.

검지로 막기

검지를 곧게 눌러서 귓구멍을 막아 소리를 차단하는 포즈.

양팔과 손가락 높이는 거의 같게.

앵글
대칭인 포즈를 정면 앵글로 보여주면 재미있는 인상이 느껴집니다.

떨면서

두 팔을 활짝 벌리고 양쪽 귀를 손바닥으로 힘껏 막았습니다.

몰두한다

겨드랑이를 살짝 벌리고 두 손으로 귀를 막았지만 밝은 표정으로 즐거워서 집중하는 인상입니다.

앵글
반측면에서 본 하이 앵글은 귀에 손을 대고 있는 모습이 잘 드러나는 구도입니다.

몸을 부들부들 떠는 모습을 그리면 과장된 표현이 됩니다. 소리를 진심으로 거부하려는 것을 알 수 있습니다.

59

가슴 감싸기

가슴을 감싸서 어필하는 포즈입니다. 가슴을 감싸는 방법과 카메라 앵글을 바꾸면 다양한 표현이 가능합니다. 팔로 가슴을 들어 올리거나 상체를 숙이는 식으로 가슴의 크기와 가슴골을 강조할 수 있습니다.

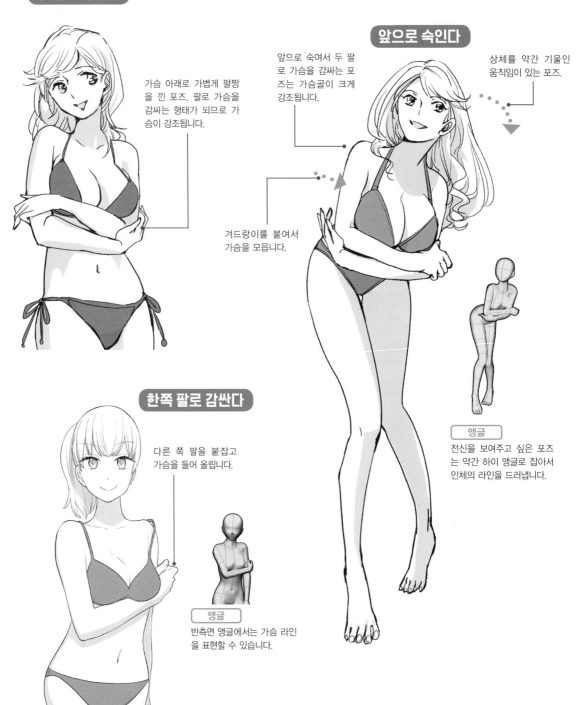

두 팔로 감싼다

가슴 아래로 가볍게 팔짱을 낀 포즈. 팔로 가슴을 감싸는 형태가 되므로 가슴이 강조됩니다.

앞으로 숙인다

앞으로 숙여서 두 팔로 가슴을 감싸는 포즈는 가슴골이 크게 강조됩니다.

상체를 약간 기울인 움직임이 있는 포즈.

겨드랑이를 붙여서 가슴을 모읍니다.

앵글
전신을 보여주고 싶은 포즈는 약간 하이 앵글로 잡아서 인체의 라인을 드러냅니다.

한쪽 팔로 감싼다

다른 쪽 팔을 붙잡고 가슴을 들어 올립니다.

앵글
반측면 앵글에서는 가슴 라인을 표현할 수 있습니다.

자신을 보호하려는 심정을 표현한다

셀프 포옹

자신의 몸을 스스로 감싸는 포즈입니다. 추워서 몸을 덥히려는 장면이나 정신적인 데미지에서 자신을 보호하려는 심리 등을 표현할 수 있습니다.

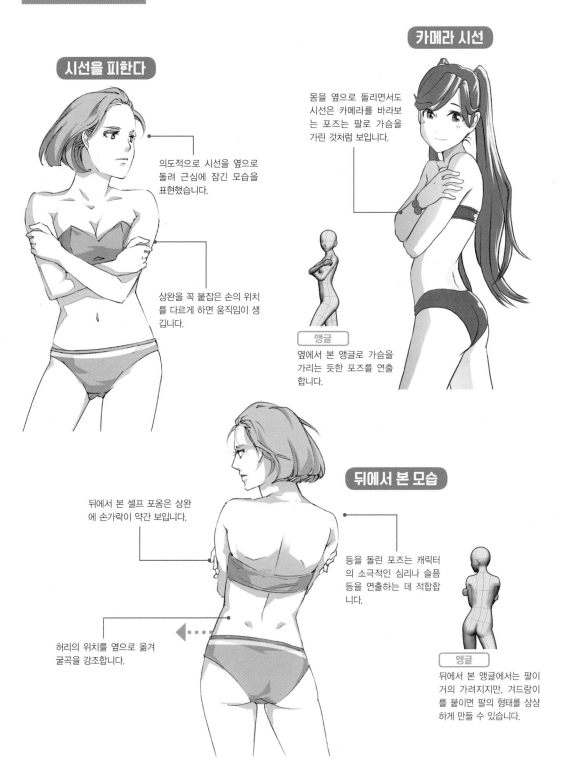

시선을 피한다

의도적으로 시선을 옆으로 돌려 근심에 잠긴 모습을 표현했습니다.

상완을 꼭 붙잡은 손의 위치를 다르게 하면 움직임이 생깁니다.

카메라 시선

몸을 옆으로 돌리면서도 시선은 카메라를 바라보는 포즈는 팔로 가슴을 가린 것처럼 보입니다.

앵글

옆에서 본 앵글로 가슴을 가리는 듯한 포즈를 연출합니다.

뒤에서 본 모습

뒤에서 본 셀프 포옹은 상완에 손가락이 약간 보입니다.

허리의 위치를 옆으로 옮겨 굴곡을 강조합니다.

등을 돌린 포즈는 캐릭터의 소극적인 심리나 슬픔 등을 연출하는 데 적합합니다.

앵글

뒤에서 본 앵글에서는 팔이 거의 가려지지만, 겨드랑이를 붙이면 팔의 형태를 상상하게 만들 수 있습니다.

장난스러운 성격을 엿볼 수 있는 포즈

머리카락 만지기

상대의 이야기를 흘려듣거나 따분함을 해소할 때 등 캐릭터가 머리카락을 만지작거리는 동작은 무의식적인 행동이므로 자연스럽게 보입니다. 손가락으로 돌돌 말거나 크게 움켜잡는 식으로 응용할 수 있습니다.

머리카락을 가지고 논다

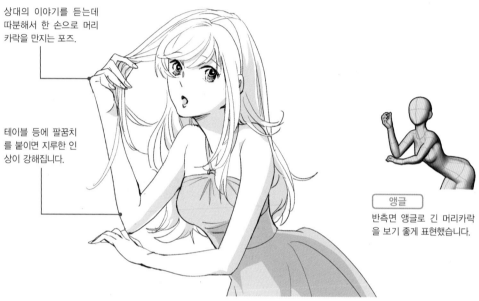

상대의 이야기를 듣는데 따분해서 한 손으로 머리카락을 만지는 포즈.

테이블 등에 팔꿈치를 붙이면 지루한 인상이 강해집니다.

앵글
반측면 앵글로 긴 머리카락을 보기 좋게 표현했습니다.

잡아서 트윈테일

손가락으로 머리카락을 감는다

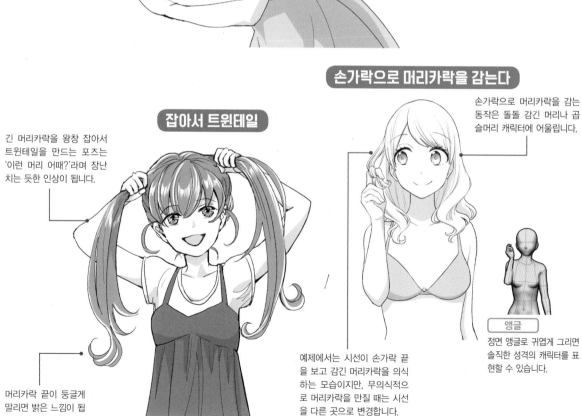

긴 머리카락을 왕창 잡아서 트윈테일을 만드는 포즈는 '이런 머리 어때?'라며 장난치는 듯한 인상이 됩니다.

머리카락 끝이 둥글게 말리면 밝은 느낌이 됩니다.

손가락으로 머리카락을 감는 동작은 돌돌 감긴 머리나 곱슬머리 캐릭터에 어울립니다.

예제에서는 시선이 손가락 끝을 보고 감긴 머리카락을 의식하는 모습이지만, 무의식적으로 머리카락을 만질 때는 시선을 다른 곳으로 변경합니다.

앵글
정면 앵글로 귀엽게 그리면 솔직한 성격의 캐릭터를 표현할 수 있습니다.

귀 뒤로 긴 머리카락을 넘기는 동작

머리카락 귀에 걸기

머리카락을 귀에 거는 동작은 일상 장면의 포즈이지만, 귓가로 손을 가져가면 보는 사람의 시선이 얼굴로 집중되고 표정의 인상을 강조할 수 있습니다. 머리카락을 넘기는 동작은 주로 검지를 쓰는 것이 기본입니다.

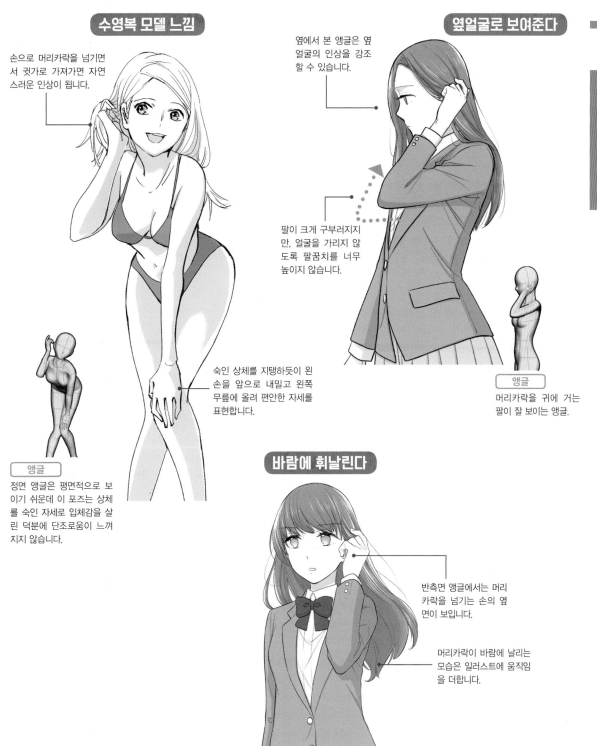

수영복 모델 느낌

손으로 머리카락을 넘기면서 귓가로 가져가면 자연스러운 인상이 됩니다.

옆에서 본 앵글은 옆얼굴의 인상을 강조할 수 있습니다.

옆얼굴로 보여준다

팔이 크게 구부러지지만, 얼굴을 가리지 않도록 팔꿈치를 너무 높이지 않습니다.

숙인 상체를 지탱하듯이 왼손을 앞으로 내밀고 왼쪽 무릎에 올려 편안한 자세를 표현합니다.

앵글

머리카락을 귀에 거는 팔이 잘 보이는 앵글.

앵글

정면 앵글은 평면적으로 보이기 쉬운데 이 포즈는 상체를 숙인 자세로 입체감을 살린 덕분에 단조로움이 느껴지지 않습니다.

바람에 휘날린다

반측면 앵글에서는 머리카락을 넘기는 손의 옆면이 보입니다.

머리카락이 바람에 날리는 모습은 일러스트에 움직임을 더합니다.

머리카락 넘기기

머리카락을 아무렇게나 넘기는 포즈는 쓸어 넘겼을 때의 시선과 팔의 형태로 섹시함이나 와일드한 분위기를 표현할 수 있습니다. 넘기는 손의 위치는 머리카락의 양에 따라서 달라집니다.

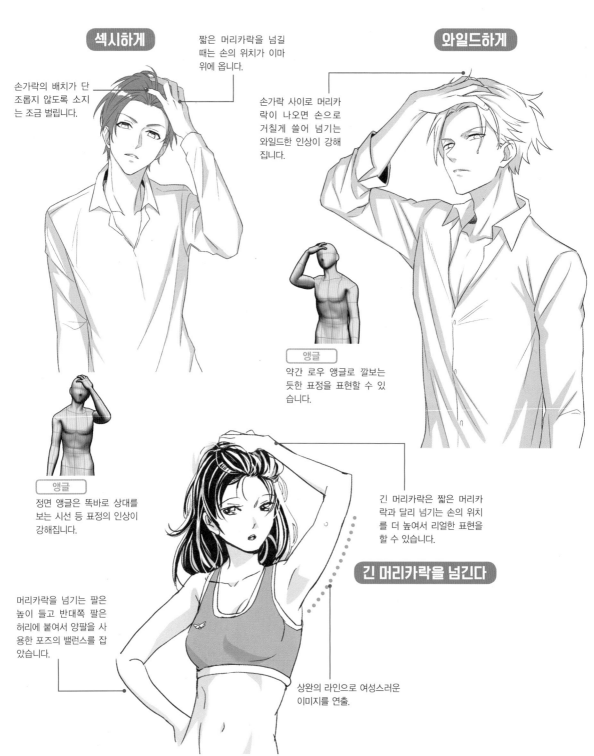

섹시하게

손가락의 배치가 단조롭지 않도록 소지는 조금 벌립니다.

짧은 머리카락을 넘길 때는 손의 위치가 이마 위에 옵니다.

와일드하게

손가락 사이로 머리카락이 나오면 손으로 거칠게 쓸어 넘기는 와일드한 인상이 강해집니다.

앵글
약간 로우 앵글로 깔보는 듯한 표정을 표현할 수 있습니다.

앵글
정면 앵글은 똑바로 상대를 보는 시선 등 표정의 인상이 강해집니다.

긴 머리카락은 짧은 머리카락과 달리 넘기는 손의 위치를 더 높여서 리얼한 표현을 할 수 있습니다.

긴 머리카락을 넘긴다

머리카락을 넘기는 팔은 높이 들고 반대쪽 팔은 허리에 붙여서 양팔을 사용한 포즈의 밸런스를 잡았습니다.

상완의 라인으로 여성스러운 이미지를 연출.

포니테일을 만드는 동작

머리 묶기

옆에서 본 앵글로 그리는 것을 추천하는 포즈입니다. 높이 든 팔과 겨드랑이, 등에서 엉덩이로 이어지는 굴곡이 일러스트를 보기 좋게 만듭니다. 일상의 한 장면 중에서 섹시함을 연출할 수 있습니다.

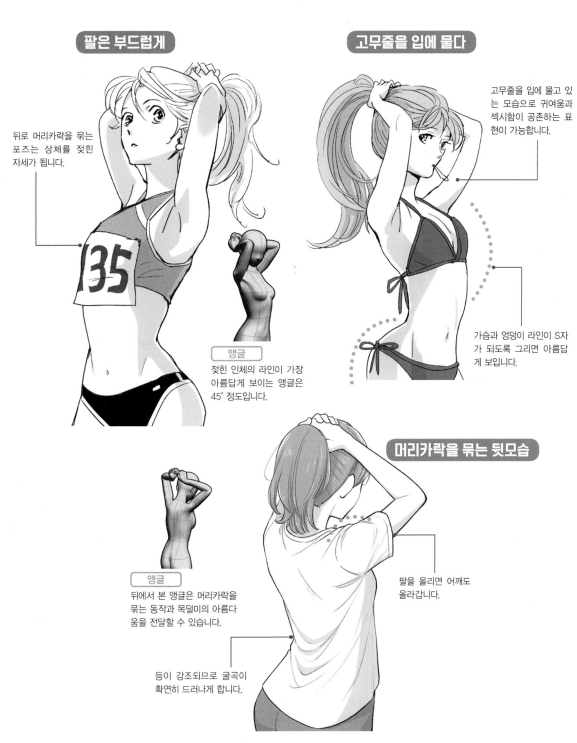

팔은 부드럽게

뒤로 머리카락을 묶는 포즈는 상체를 젖힌 자세가 됩니다.

앵글
젖힌 인체의 라인이 가장 아름답게 보이는 앵글은 45° 정도입니다.

고무줄을 입에 물다

고무줄을 입에 물고 있는 모습으로 귀여움과 섹시함이 공존하는 표현이 가능합니다.

가슴과 엉덩이 라인이 S자가 되도록 그리면 아름답게 보입니다.

머리카락을 묶는 뒷모습

팔을 올리면 어깨도 올라갑니다.

앵글
뒤에서 본 앵글은 머리카락을 묶는 동작과 목덜미의 아름다움을 전달할 수 있습니다.

등이 강조되므로 굴곡이 확연히 드러나게 합니다.

얼굴 가리기

부끄럽거나 무서운 것을 보았을 때처럼 얼굴을 가리고 싶은 장면은 수없이 많습니다. 손가락 사이로 보이는 표정과 밸런스를 보면서 손가락의 간격을 조절하면 좋습니다.

미스터리어스

부끄러운 순간

얼굴을 두 손으로 가리면서도 손가락 사이로 곤란한 듯한 눈빛과 붉게 물든 뺨이 보입니다. 부끄러워서 얼굴을 가린 포즈.

손을 가면처럼 얼굴을 가린 포즈. 알 수 없는 분위기의 캐릭터에 어울립니다.

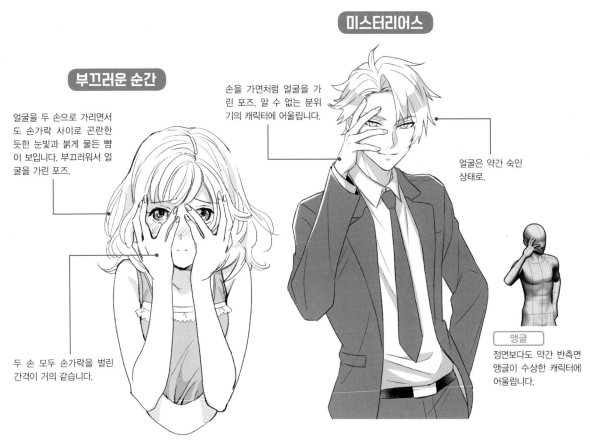

얼굴은 약간 숙인 상태로.

두 손 모두 손가락을 벌린 간격이 거의 같습니다.

> **앵글**
> 정면보다도 약간 반측면 앵글이 수상한 캐릭터에 어울립니다.

무서운 것을 봤다

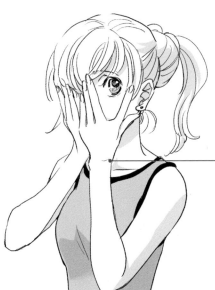

두 손으로 얼굴을 가릴 정도로 직시하기 어렵지만, 그럼에도 보고 싶은 심정을 손가락 사이로 드러난 눈으로 나타내는 포즈.

> **앵글**
> 반측면 앵글로 무서워하는 모습을 연출했습니다.

입을 강조하는 포즈

입 닦기

입에 붙은 음식을 닦는 포즈는 캐릭터의 귀여움을 강조할 수 있습니다. 싸우다 다쳐서 번지는 피를 닦는 포즈는 와일드한 매력이 있는 캐릭터에 쓰면 좋습니다.

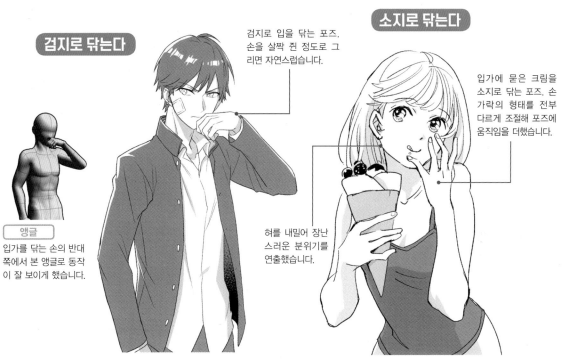

검지로 닦는다

앵글
입가를 닦는 손의 반대쪽에서 본 앵글로 동작이 잘 보이게 했습니다.

검지로 입을 닦는 포즈. 손을 살짝 쥔 정도로 그리면 자연스럽습니다.

소지로 닦는다

입가에 묻은 크림을 소지로 닦는 포즈. 손가락의 형태를 전부 다르게 조절해 포즈에 움직임을 더했습니다.

허를 내밀어 장난스러운 분위기를 연출했습니다.

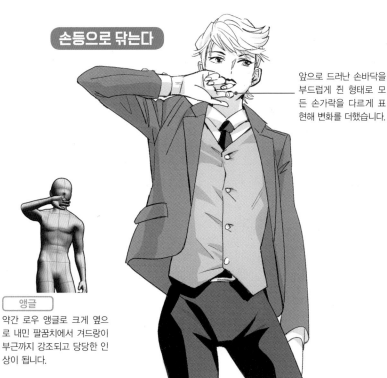

손등으로 닦는다

앵글
약간 로우 앵글로 크게 옆으로 내민 팔꿈치에서 겨드랑이 부근까지 강조되고 당당한 인상이 됩니다.

앞으로 드러난 손바닥을 부드럽게 쥔 형태로 모든 손가락을 다르게 표현해 변화를 더했습니다.

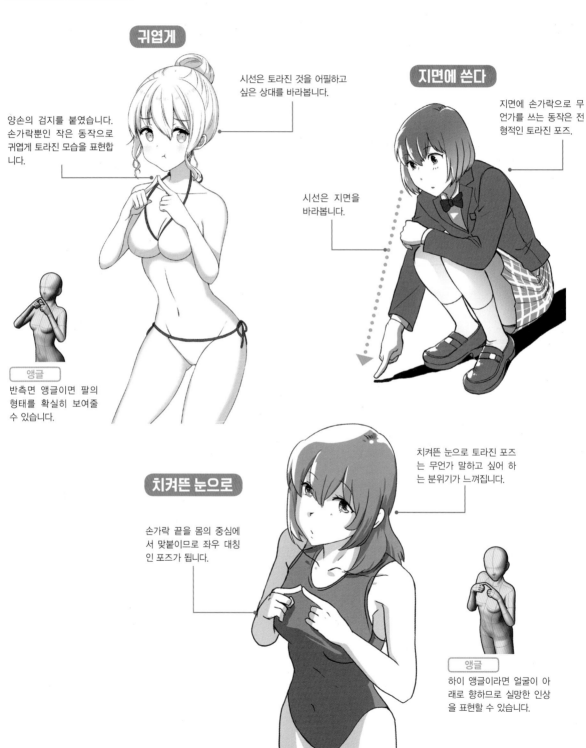

귀엽게 토라진 포즈
쭈뼛쭈뼛

캐릭터가 쭈뼛거리는 모습을 표현하는 포즈입니다. 두 손의 검지를 붙이는 식으로 검지를 사용한 귀여운 동작이 특징입니다. 손가락이 직선이면 경직된 인상이 되므로 살짝 젖혀지게 그리면 좋습니다.

귀엽게

양손의 검지를 붙였습니다. 손가락뿐인 작은 동작으로 귀엽게 토라진 모습을 표현합니다.

시선은 토라진 것을 어필하고 싶은 상대를 바라봅니다.

앵글
반측면 앵글이면 팔의 형태를 확실히 보여줄 수 있습니다.

지면에 쓴다

지면에 손가락으로 무언가를 쓰는 동작은 전형적인 토라진 포즈.

시선은 지면을 바라봅니다.

치켜뜬 눈으로

손가락 끝을 몸의 중심에서 맞붙이므로 좌우 대칭인 포즈가 됩니다.

치켜뜬 눈으로 토라진 포즈는 무언가 말하고 싶어 하는 분위기가 느껴집니다.

앵글
하이 앵글이라면 얼굴이 아래로 향하므로 실망한 인상을 표현할 수 있습니다.

PART

2

온몸으로 전달하는 포즈

PART 2에서는 온몸을 사용한
포즈를 중심으로 설명합니다.

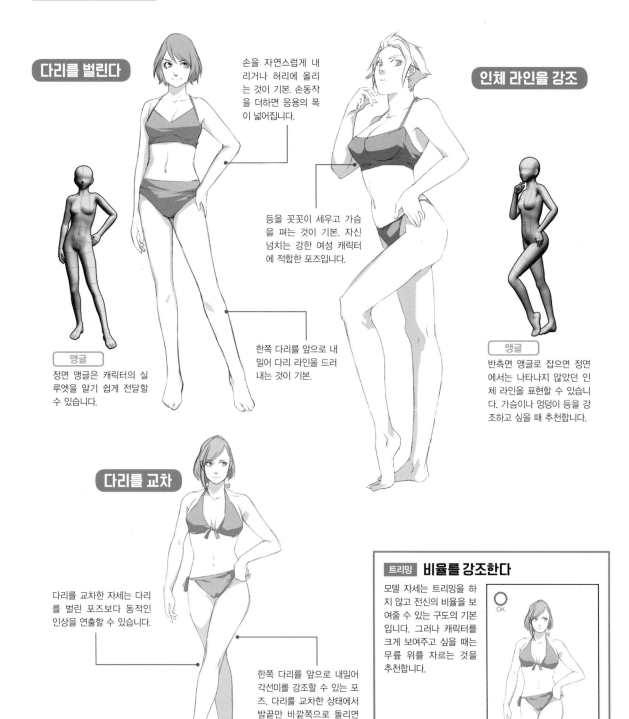





서 있는 모습을 아름답게 표현하는 기본 포즈
모델 포즈

한쪽 다리에 중심을 두고 허리에 손을 올려 인체의 아름다움을 표현하는 포즈입니다. 패션모델이 많이 쓰는 자세이며, 몸 전체를 보여주고 싶을 때, 인체 라인을 아름답게 표현하고 싶을 때 쓰면 좋습니다.

다리를 벌린다

손을 자연스럽게 내리거나 허리에 올리는 것이 기본. 손동작을 더하면 응용의 폭이 넓어집니다.

인체 라인을 강조

등을 꼿꼿이 세우고 가슴을 펴는 것이 기본. 자신 넘치는 강한 여성 캐릭터에 적합한 포즈입니다.

앵글

정면 앵글은 캐릭터의 실루엣을 알기 쉽게 전달할 수 있습니다.

한쪽 다리를 앞으로 내밀어 다리 라인을 드러내는 것이 기본.

앵글

반측면 앵글로 잡으면 정면에서는 나타나지 않았던 인체 라인을 표현할 수 있습니다. 가슴이나 엉덩이 등을 강조하고 싶을 때 추천합니다.

다리를 교차

다리를 교차한 자세는 다리를 벌린 포즈보다 동적인 인상을 연출할 수 있습니다.

한쪽 다리를 앞으로 내밀어 각선미를 강조할 수 있는 포즈. 다리를 교차한 상태에서 발끝만 바깥쪽으로 돌리면 우아한 느낌이 듭니다.

트리밍 비율를 강조한다

모델 자세는 트리밍을 하지 않고 전신의 비율을 보여줄 수 있는 구도의 기본입니다. 그러나 캐릭터를 크게 보여주고 싶을 때는 무릎 위를 자르는 것을 추천합니다.

OK

 70

강함을 표현하는 심플한 포즈

당당한 포즈

강인함을 어필할 수 있고 캐릭터의 몸이 최대한 커 보이는 포즈입니다. 다리를 넓게 벌리고 팔짱을 낀 팔의 근육을 강조하거나 허리에 손을 올려 가슴을 넓게 펴는 동작입니다. 당당한 느낌의 표정도 포인트입니다.

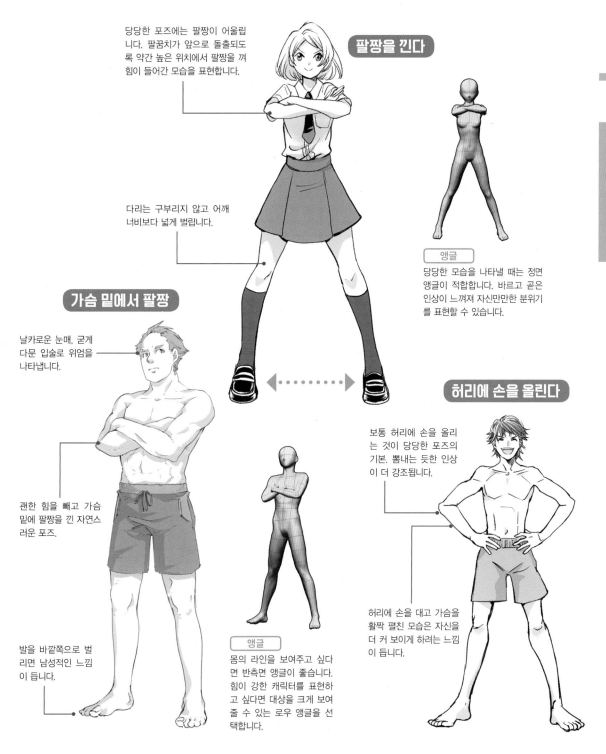

팔짱을 낀다

당당한 포즈에는 팔짱이 어울립니다. 팔꿈치가 앞으로 돌출되도록 약간 높은 위치에서 팔짱을 껴 힘이 들어간 모습을 표현합니다.

다리는 구부리지 않고 어깨너비보다 넓게 벌립니다.

〔 앵글 〕
당당한 모습을 나타낼 때는 정면 앵글이 적합합니다. 바르고 곧은 인상이 느껴져 자신만한 분위기를 표현할 수 있습니다.

가슴 밑에서 팔짱

날카로운 눈매, 굳게 다문 입술로 위엄을 나타냅니다.

괜한 힘을 빼고 가슴 밑에 팔짱을 낀 자연스러운 포즈.

발을 바깥쪽으로 벌리면 남성적인 느낌이 듭니다.

〔 앵글 〕
몸의 라인을 보여주고 싶다면 반측면 앵글이 좋습니다. 힘이 강한 캐릭터를 표현하고 싶다면 대상을 크게 보여줄 수 있는 로우 앵글을 선택합니다.

허리에 손을 올린다

보통 허리에 손을 올리는 것이 당당한 포즈의 기본. 뽐내는 듯한 인상이 더 강조됩니다.

허리에 손을 대고 가슴을 활짝 펼친 모습은 자신을 더 커 보이게 하려는 느낌이 듭니다.

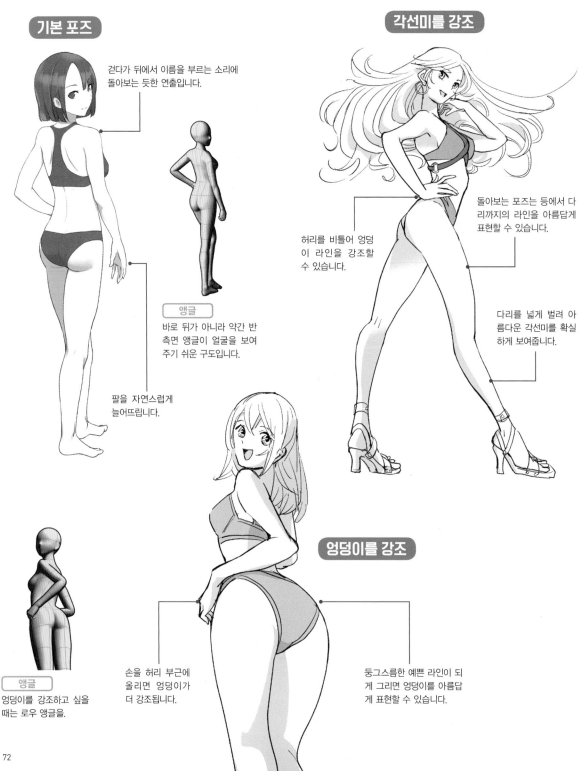

돌아보는 미인의 아름다움을 연출하는

돌아보기

돌아보는 포즈는 움직임을 더해 인체 라인도 아름답게 표현할 수 있습니다. 앵글을 바꾸면 엉덩이나 굴곡, 다리 등 아름답게 그리고 싶은 부분에 약동감을 더하면서 강하게 어필할 수 있습니다.

기본 포즈

걷다가 뒤에서 이름을 부르는 소리에 돌아보는 듯한 연출입니다.

앵글
바로 뒤가 아니라 약간 반 측면 앵글이 얼굴을 보여주기 쉬운 구도입니다.

팔을 자연스럽게 늘어뜨립니다.

각선미를 강조

허리를 비틀어 엉덩이 라인을 강조할 수 있습니다.

돌아보는 포즈는 등에서 다리까지의 라인을 아름답게 표현할 수 있습니다.

다리를 넓게 벌려 아름다운 각선미를 확실하게 보여줍니다.

엉덩이를 강조

앵글
엉덩이를 강조하고 싶을 때는 로우 앵글을.

손을 허리 부근에 올리면 엉덩이가 더 강조됩니다.

둥그스름한 예쁜 라인이 되게 그리면 엉덩이를 아름답게 표현할 수 있습니다.

얼굴만 돌린다

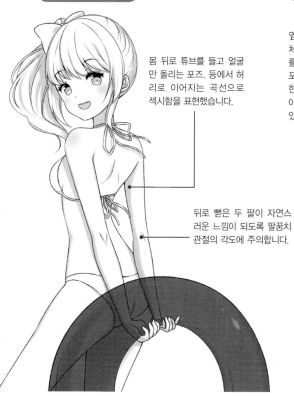

몸 뒤로 튜브를 들고 얼굴만 돌리는 포즈. 등에서 허리로 이어지는 곡선으로 섹시함을 표현했습니다.

뒤로 뻗은 두 팔이 자연스러운 느낌이 되도록 팔꿈치 관절의 각도에 주의합니다.

옆으로 누워서 돌아본다

옆으로 누운 자세에서 상체를 약간 세우고 고개를 돌려 얼굴을 보여주는 포즈. 몸에 힘을 뺀 편안한 모습을 표현하면서 돌아보는 약동감을 더할 수 있습니다.

등을 돌린다

등지고 서서 얼굴만 돌린 포즈. 등으로 말하듯이 믿음직한 분위기가 생깁니다.

주먹을 꽉 쥐면 강인함이 느껴집니다.

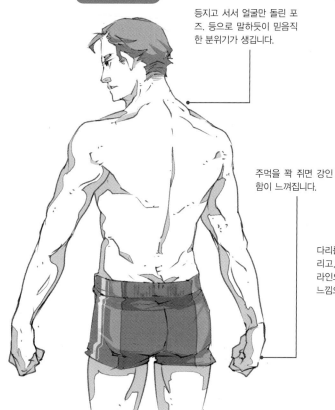

상체를 숙이면서 돌아본다

뒤로 내민 엉덩이와 돌아본 얼굴로 시선이 가는 포즈.

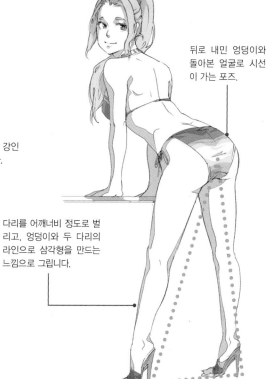

다리를 어깨너비 정도로 벌리고, 엉덩이와 두 다리의 라인으로 삼각형을 만드는 느낌으로 그립니다.

겨드랑이 드러내기

겨드랑이를 드러내고 싶을 때는 머리카락을 다듬는 일상적인 포즈를 선택하면 자연스러운 분위기가 됩니다. 모델 같은 포즈로 겨드랑이를 드러내면 몸매에 자신 있는 캐릭터가 일부러 몸을 드러낸 인상이 듭니다.

일상적인 움직임

일상적인 동작 중에서도 머리카락을 묶는 모습은 겨드랑이를 드러내는 전형적인 포즈.

일상의 느낌을 연출할 때는 고개를 살짝 숙이고 팔을 너무 과장되게 표현하지 않습니다.

두 팔을 올리고 손을 머리 뒤로 가져가면 상체가 젖혀집니다.

허리 라인을 드러낸다

올린 팔과 반대쪽으로 엉덩이를 내밀어 인체 라인을 더 아름답게 표현할 수 있는 포즈.

팔을 올려 겨드랑이를 완전히 드러내면 허리까지 이어지는 라인을 강조할 수 있습니다.

앵글

45° 앵글은 겨드랑이 아래가 보는 사람 쪽으로 향하고, 가슴과 엉덩이 라인을 입체적으로 표현할 수 있습니다.

옆모습

앵글

옆에서 본 앵글은 겨드랑이를 보여주면서 인체 라인도 예쁘게 표현할 수 있습니다.

팔로 얼굴을 감싸는 듯한 포즈로 표정의 인상을 강조할 수 있습니다.

옆모습은 턱을 당기고 등을 곧게 편 느낌의 자세를 추천합니다.

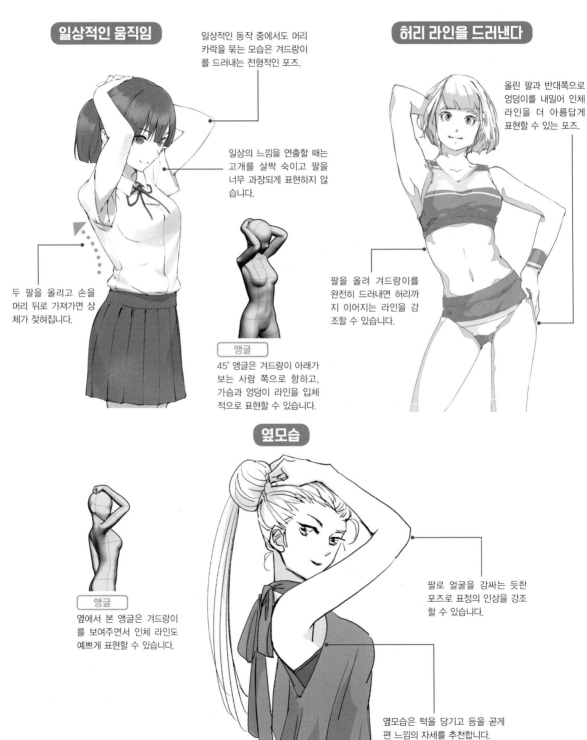

상체 숙이기

상세를 앞으로 숙이고 옆에서 보면 < 부호처럼 보이는 자세는 캐릭터의 건강함과 귀여움을 크게 강조할 수 있는 포즈입니다. 손과 발에 부드러운 움직임을 더하면 더 자연스럽게 보이므로 추천합니다.

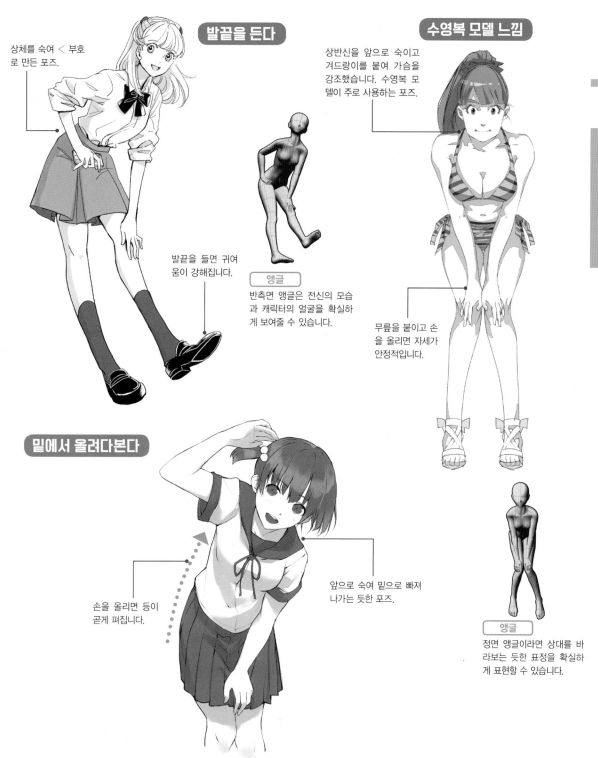

발끝을 든다

상체를 숙여 < 부호로 만든 포즈.

발끝을 들면 귀여움이 강해집니다.

앵글
반측면 앵글은 전신의 모습과 캐릭터의 얼굴을 확실하게 보여줄 수 있습니다.

수영복 모델 느낌

상반신을 앞으로 숙이고 겨드랑이를 붙여 가슴을 강조했습니다. 수영복 모델이 주로 사용하는 포즈.

무릎을 붙이고 손을 올리면 자세가 안정적입니다.

밑에서 올려다본다

손을 올리면 등이 곧게 펴집니다.

앞으로 숙여 밑으로 빠져나가는 듯한 포즈.

앵글
정면 앵글이라면 상대를 바라보는 듯한 표정을 확실하게 표현할 수 있습니다.

다리를 들어 움직임을 강조하는

한쪽 다리 서기

서 있는 포즈를 밋밋하지 않게 표현하려면 한쪽 다리를 들어 움직임을 더하는 방법도 있습니다. 자세가 불안정해 손으로 밸런스를 잡거나 무게 중심이 쏠리는 다리를 인체의 중심선과 일치하게 그리는 것이 포인트입니다.

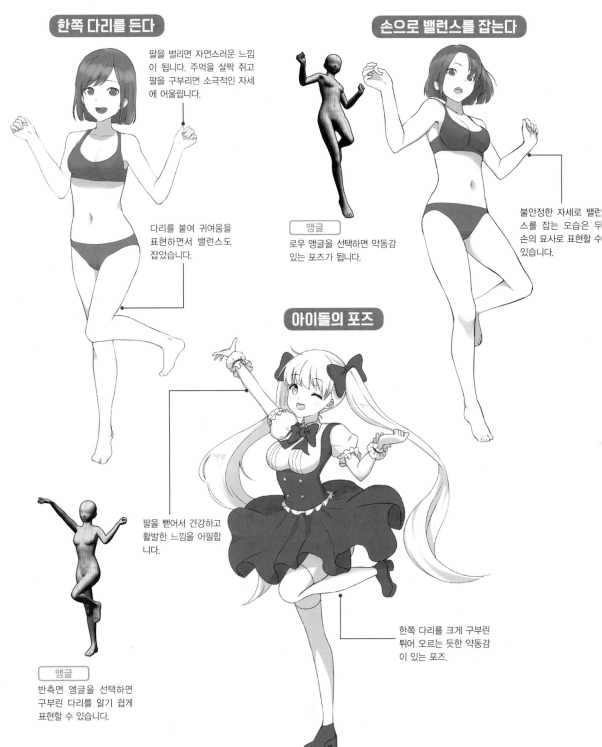

한쪽 다리를 든다

팔을 벌리면 자연스러운 느낌이 됩니다. 주먹을 살짝 쥐고 팔을 구부리면 소극적인 자세에 어울립니다.

다리를 붙여 귀여움을 표현하면서 밸런스도 잡았습니다.

손으로 밸런스를 잡는다

앵글
로우 앵글을 선택하면 약동감 있는 포즈가 됩니다.

불안정한 자세로 밸런스를 잡는 모습은 두 손의 묘사로 표현할 수 있습니다.

아이돌의 포즈

팔을 뻗어서 건강하고 활발한 느낌을 어필합니다.

앵글
반측면 앵글을 선택하면 구부린 다리를 알기 쉽게 표현할 수 있습니다.

한쪽 다리를 크게 구부린 튀어 오르는 듯한 약동감이 있는 포즈.

옷 갈아입기

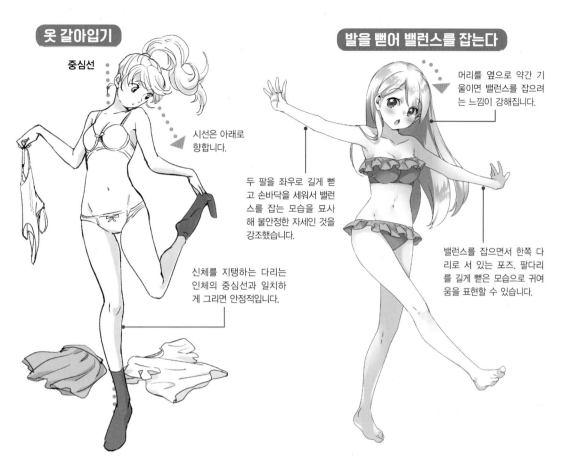

중심선

시선은 아래로
향합니다.

신체를 지탱하는 다리는
인체의 중심선과 일치하
게 그리면 안정적입니다.

발을 뻗어 밸런스를 잡는다

머리를 옆으로 약간 기
울이면 밸런스를 잡으려
는 느낌이 강해집니다.

두 팔을 좌우로 길게 뻗
고 손바닥을 세워서 밸런
스를 잡는 모습을 묘사
해 불안정한 자세인 것을
강조했습니다.

밸런스를 잡으면서 한쪽 다
리로 서 있는 포즈. 팔다리
를 길게 뻗은 모습으로 귀여
움을 표현할 수 있습니다.

인체 라인을 드러낸다

인체 라인을 드러내려
고 모델처럼 한쪽 다리
를 든 포즈.

상체를 젖히고 가슴과
엉덩이를 강조하는 것이
포인트.

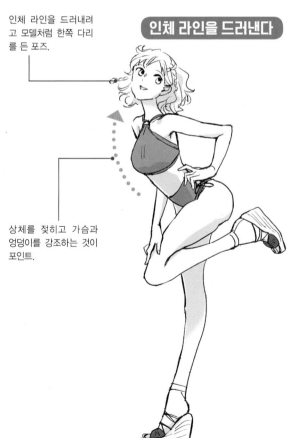

작은 돌을 찬다

길에 떨어진 작은 돌을 걸
어차는 포즈. 시선은 발밑
으로 떨어뜨립니다.

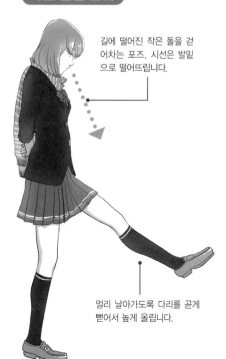

멀리 날아가도록 다리를 곧게
뻗어서 높게 올립니다.

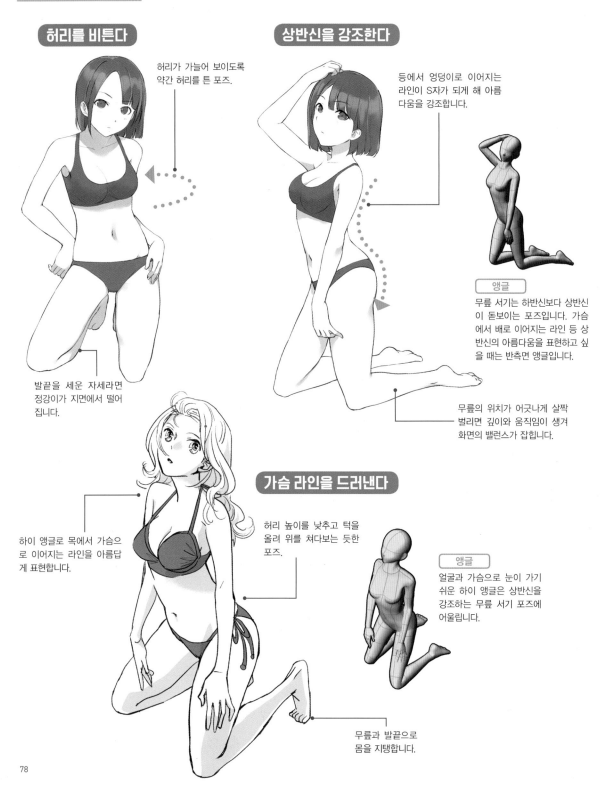

수영복 모델의 정석인 포즈

무릎 서기

무릎 서기는 수영복 모델의 사진에서 흔하게 볼 수 있는 포즈입니다. 서 있는 그림보다 전신을 화면에 담기 쉽고 굴곡이나 엉덩이, 가슴의 아름다운 라인을 종합해서 표현할 수 있습니다.

허리를 비튼다

허리가 가늘어 보이도록 약간 허리를 튼 포즈.

발끝을 세운 자세라면 정강이가 지면에서 떨어집니다.

상반신을 강조한다

등에서 엉덩이로 이어지는 라인이 S자가 되게 해 아름다움을 강조합니다.

앵글
무릎 서기는 하반신보다 상반신이 돋보이는 포즈입니다. 가슴에서 배로 이어지는 라인 등 상반신의 아름다움을 표현하고 싶을 때는 반측면 앵글입니다.

무릎의 위치가 어긋나게 살짝 벌리면 깊이와 움직임이 생겨 화면의 밸런스가 잡힙니다.

가슴 라인을 드러낸다

허리 높이를 낮추고 턱을 올려 위를 쳐다보는 듯한 포즈.

하이 앵글로 목에서 가슴으로 이어지는 라인을 아름답게 표현합니다.

앵글
얼굴과 가슴으로 눈이 가기 쉬운 하이 앵글은 상반신을 강조하는 무릎 서기 포즈에 어울립니다.

무릎과 발끝으로 몸을 지탱합니다.

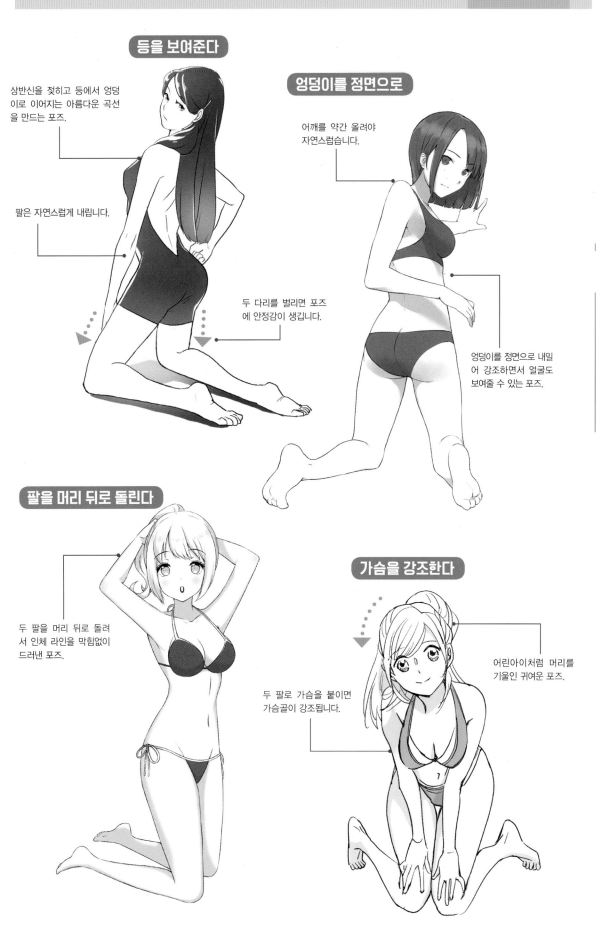

등을 보여준다

상반신을 젖히고 등에서 엉덩이로 이어지는 아름다운 곡선을 만드는 포즈.

팔은 자연스럽게 내립니다.

엉덩이를 정면으로

어깨를 약간 올려야 자연스럽습니다.

두 다리를 벌리면 포즈에 안정감이 생깁니다.

엉덩이를 정면으로 내밀어 강조하면서 얼굴도 보여줄 수 있는 포즈.

팔을 머리 뒤로 돌린다

두 팔을 머리 뒤로 돌려서 인체 라인을 막힘없이 드러낸 포즈.

가슴을 강조한다

어린아이처럼 머리를 기울인 귀여운 포즈.

두 팔로 가슴을 붙이면 가슴골이 강조됩니다.

복종을 표현할 수 있는

무릎 굽히기

무릎을 굽히고 허리를 낮춘 포즈입니다. 경직된 분위기와 복종을 표현합니다. 또는 몸매가 돋보이는 포즈로 응용할 수 있습니다.

복종을 표현

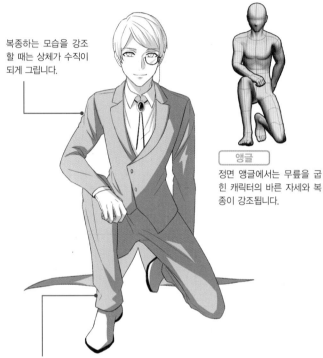

복종하는 모습을 강조할 때는 상체가 수직이 되게 그립니다.

앵글

정면 앵글에서는 무릎을 굽힌 캐릭터의 바른 자세와 복종이 강조됩니다.

세워서 내민 다리의 라인이 돋보이므로 아름답게 그립니다.

수영복 모델의 무릎 굽히기

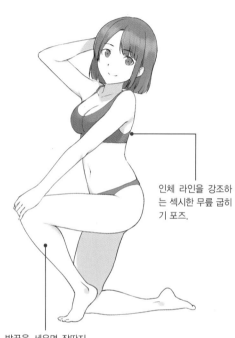

인체 라인을 강조하는 섹시한 무릎 굽히기 포즈.

발끝을 세우면 장딴지 근육이 수축됩니다.

상반신을 굽힌다

앵글

반측면 앵글은 무릎 굽히기 포즈를 입체적으로 표현할 수 있습니다.

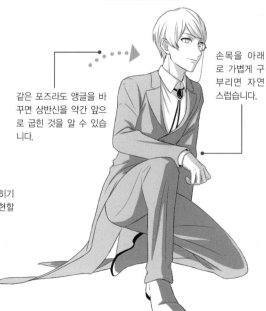

같은 포즈라도 앵글을 바꾸면 상반신을 약간 앞으로 굽힌 것을 알 수 있습니다.

손목을 아래로 가볍게 구부리면 자연스럽습니다.

트리밍 발끝까지 보여준다

무릎 굽히기 포즈는 다리를 자르면 포즈의 특징이 잘 전해지지 않으므로 최대한 자르지 않고 온몸이 들어가게 처리합니다.

어중간하게 잘라 허벅지 아래가 어떤지 알기 어렵습니다.

야성적인 수영복 모델 포즈

포복

두 손과 무릎을 지면에 붙여 체중을 지탱하는 포즈입니다. 배가 가려지고 등과 엉덩이가 도드라지는 것이 포인트입니다. 네발 달린 동물 같은 느낌이 들어 동물의 흉내를 내는 귀여운 포즈로 활용할 수도 있습니다.

엉덩이를 강조한다

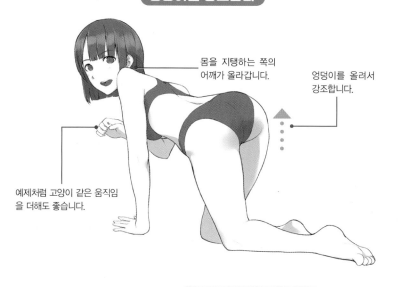

몸을 지탱하는 쪽의 어깨가 올라갑니다.

엉덩이를 올려서 강조합니다.

예제처럼 고양이 같은 움직임을 더해도 좋습니다.

앵글

뒤에서 본 앵글은 엉덩이를 강조할 수 있습니다. 발바닥을 보여주기 쉬운 앵글이기도 합니다.

가슴을 지면에 붙이면 엉덩이가 더 높아지는 자세가 됩니다.

가슴을 지면에 붙인다

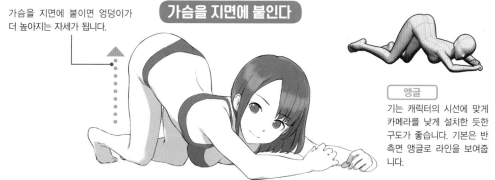

앵글

기는 캐릭터의 시선에 맞게 카메라를 낮게 설치한 듯한 구도가 좋습니다. 기본은 반측면 앵글로 라인을 보여줍니다.

가슴을 드러낸다

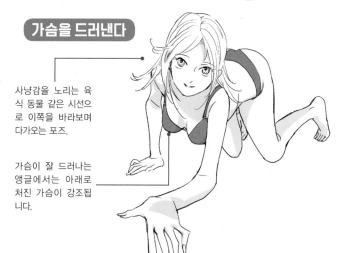

사냥감을 노리는 육식 동물 같은 시선으로 이쪽을 바라보며 다가오는 포즈.

가슴이 잘 드러나는 앵글에서는 아래로 처진 가슴이 강조됩니다.

Tips **지면의 원근**

지면에 붙인 손이나 팔꿈치, 무릎의 위치가 잘못되면 어색해 보입니다. 바른 위치가 되도록 지면의 원근을 의식합니다.

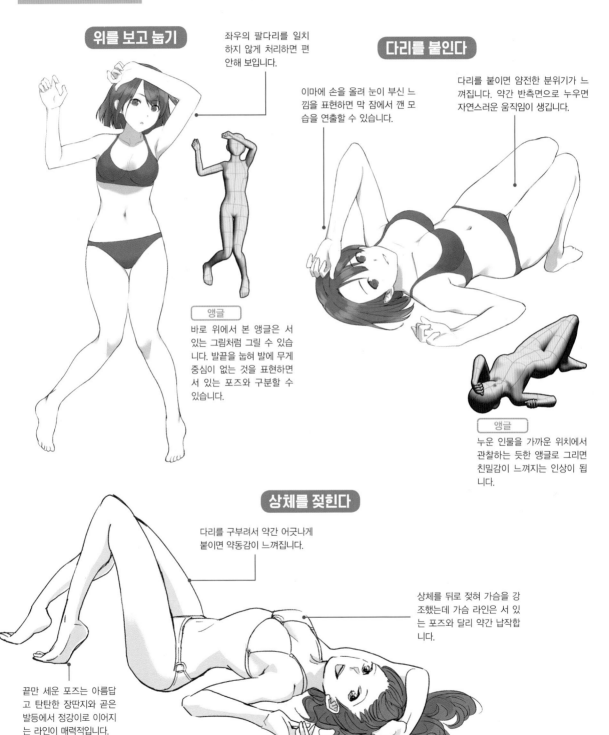

무방비하게 자는 포즈

바로 눕기

지면에 바로 누워서 자는 모습은 무방비나 편안한 분위기가 있는 포즈입니다. 움직임을 더하고 싶을 때는 팔다리를 구부리거나 상체를 젖히는 식으로 응용합니다.

위를 보고 눕기

좌우의 팔다리를 일치하지 않게 처리하면 편안해 보입니다.

이마에 손을 올려 눈이 부신 느낌을 표현하면 막 잠에서 깬 모습을 연출할 수 있습니다.

앵글

바로 위에서 본 앵글은 서 있는 그림처럼 그릴 수 있습니다. 발끝을 눕혀 발에 무게중심이 없는 것을 표현하면 서 있는 포즈와 구분할 수 있습니다.

다리를 붙인다

다리를 붙이면 얌전한 분위기가 느껴집니다. 약간 반측면으로 누우면 자연스러운 움직임이 생깁니다.

앵글

누운 인물을 가까운 위치에서 관찰하는 듯한 앵글로 그리면 친밀감이 느껴지는 인상이 됩니다.

상체를 젖힌다

다리를 구부려서 약간 어긋나게 붙이면 약동감이 느껴집니다.

상체를 뒤로 젖혀 가슴을 강조했는데 가슴 라인은 서 있는 포즈와 달리 약간 납작합니다.

끝만 세운 포즈는 아름답고 탄탄한 장딴지와 곧은 발등에서 정강이로 이어지는 라인이 매력적입니다.

82

드라마틱하게 포즈를 만드는

몸 젖히기

몸을 젖힌 자세는 일상적이지 않은 인상이 드는 포즈입니다. 자신에게 심취한 장면의 연출이나 캐릭터의 상식을 깨는 개성을 표현할 때 쓰입니다.

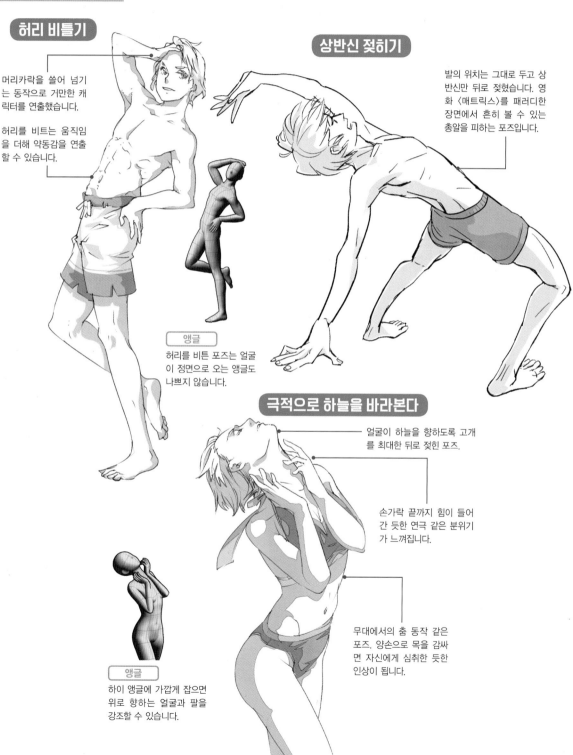

허리 비틀기

머리카락을 쓸어 넘기는 동작으로 거만한 캐릭터를 연출했습니다.

허리를 비트는 움직임을 더해 약동감을 연출할 수 있습니다.

상반신 젖히기

발의 위치는 그대로 두고 상반신만 뒤로 젖혔습니다. 영화 〈매트릭스〉를 패러디한 장면에서 흔히 볼 수 있는 총알을 피하는 포즈입니다.

앵글
허리를 비튼 포즈는 얼굴이 정면으로 오는 앵글도 나쁘지 않습니다.

극적으로 하늘을 바라본다

얼굴이 하늘을 향하도록 고개를 최대한 뒤로 젖힌 포즈.

손가락 끝까지 힘이 들어간 듯한 연극 같은 분위기가 느껴집니다.

무대에서의 춤 동작 같은 포즈. 양손으로 목을 감싸면 자신에게 심취한 듯한 인상이 됩니다.

앵글
하이 앵글에 가깝게 잡으면 위로 향하는 얼굴과 팔을 강조할 수 있습니다.

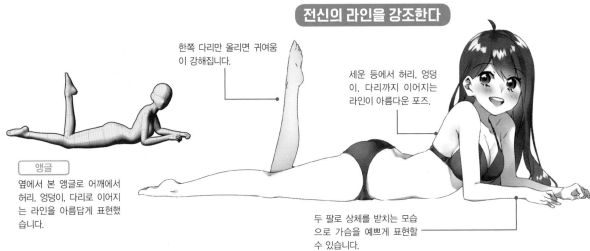

소녀의 귀여움을 나타내는 자세

배 깔고 엎드리기

배를 바닥에 깔고 엎드린 자세입니다. 엉덩이를 보여줄 수 있다는 점이 바로 누운 자세와 다릅니다. 두 다리를 교대로 흔드는 듯한 느낌으로 그리면 귀여운 포즈가 됩니다.

전신의 라인을 강조한다

한쪽 다리만 올리면 귀여움이 강해집니다.

세운 등에서 허리, 엉덩이, 다리까지 이어지는 라인이 아름다운 포즈.

앵글
옆에서 본 앵글로 어깨에서 허리, 엉덩이, 다리로 이어지는 라인을 아름답게 표현했습니다.

두 팔로 상체를 받치는 모습으로 가슴을 예쁘게 표현할 수 있습니다.

얼굴과 가슴을 강조

다리를 교차시켜 노는 듯한 움직임이 느껴집니다.

팔을 앞으로 내밀고 팔꿈치로 상체를 지탱합니다. 가슴은 지면에 붙은 상태이므로 형태가 약간 납작합니다.

앵글
정면 앵글이라면 얼굴과 가슴이 특히 강조됩니다.

편안한 자세

상반신도 지면에 붙이고 얼굴만 카메라로 향하는 포즈.

머리를 팔베개한 것처럼 팔 위에 올리면 더 편안한 인상이 됩니다.

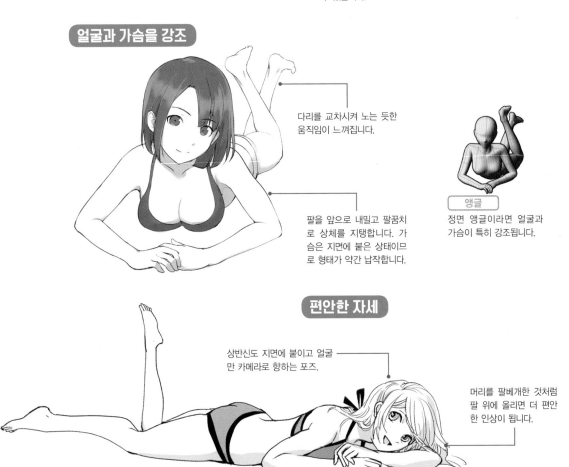

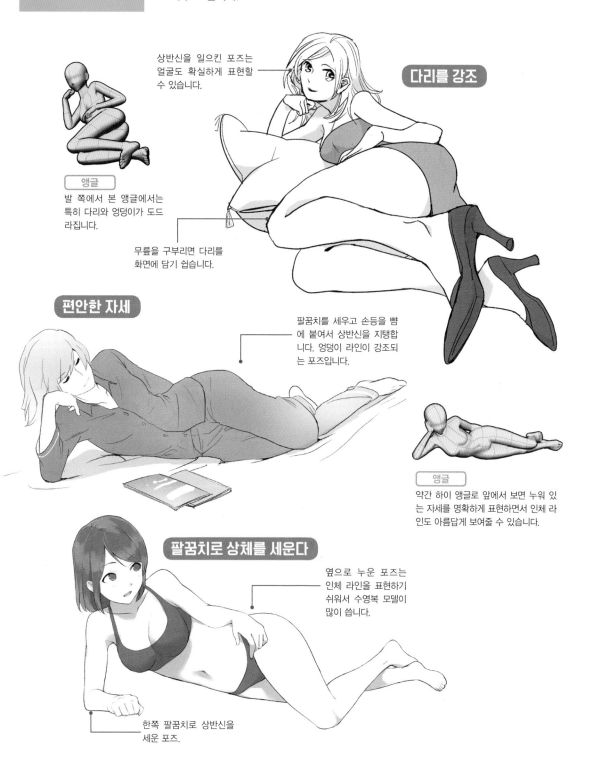

편한 자세로 섹시함을 연출하는

옆으로 눕기

몸을 옆으로 눕힌 편안한 자세는 일상의 장면에도 쓸 수 있는 포즈지만, 여성의 엉덩이와 허리, 다리 등의 굴곡이 뚜렷이 드러나므로 인체의 아름다움을 표현하는 수영복 모델의 포즈로도 자주 쓰입니다.

상반신을 일으킨 포즈는 얼굴도 확실하게 표현할 수 있습니다.

다리를 강조

앵글

발 쪽에서 본 앵글에서는 특히 다리와 엉덩이가 도드라집니다.

무릎을 구부리면 다리를 화면에 담기 쉽습니다.

편안한 자세

팔꿈치를 세우고 손등을 뺨에 붙여서 상반신을 지탱합니다. 엉덩이 라인이 강조되는 포즈입니다.

앵글

약간 하이 앵글로 앞에서 보면 누워 있는 자세를 명확하게 표현하면서 인체 라인도 아름답게 보여줄 수 있습니다.

팔꿈치로 상체를 세운다

옆으로 누운 포즈는 인체 라인을 표현하기 쉬워서 수영복 모델이 많이 씁니다.

한쪽 팔꿈치로 상반신을 세운 포즈.

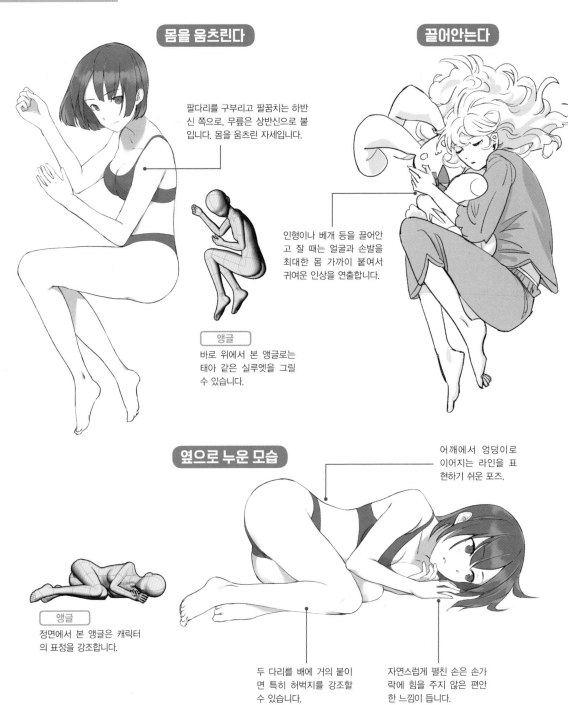

태아 자세

엄마의 뱃속에 있는 태아처럼 붙인 두 다리를 구부리고 상반신에 붙인 듯한 포즈입니다. 몸을 움츠리고 누운 모습에서 느껴지는 분위기, 보호 본능을 자극하는 사랑스러움을 표현할 수 있습니다.

몸을 움츠린다

팔다리를 구부리고 팔꿈치는 하반신 쪽으로, 무릎은 상반신으로 붙입니다. 몸을 움츠린 자세입니다.

끌어안는다

인형이나 베개 등을 끌어안고 잘 때는 얼굴과 손발을 최대한 몸 가까이 붙여서 귀여운 인상을 연출합니다.

앵글
바로 위에서 본 앵글로는 태아 같은 실루엣을 그릴 수 있습니다.

옆으로 누운 모습

어깨에서 엉덩이로 이어지는 라인을 표현하기 쉬운 포즈.

앵글
정면에서 본 앵글은 캐릭터의 표정을 강조합니다.

두 다리를 배에 거의 붙이면 특히 허벅지를 강조할 수 있습니다.

자연스럽게 펼친 손은 손가락에 힘을 주지 않은 편안한 느낌이 듭니다.

책상다리

호쾌한 느낌이 드는 포즈입니다. 일상의 동작이나 태도를 더하면 꾸밈없는 분위기를 연출할 수도 있습니다. 당당한 태도로 쉬는 모습이나 캐릭터의 본성을 드러내는 연출에 쓸 수 있습니다.

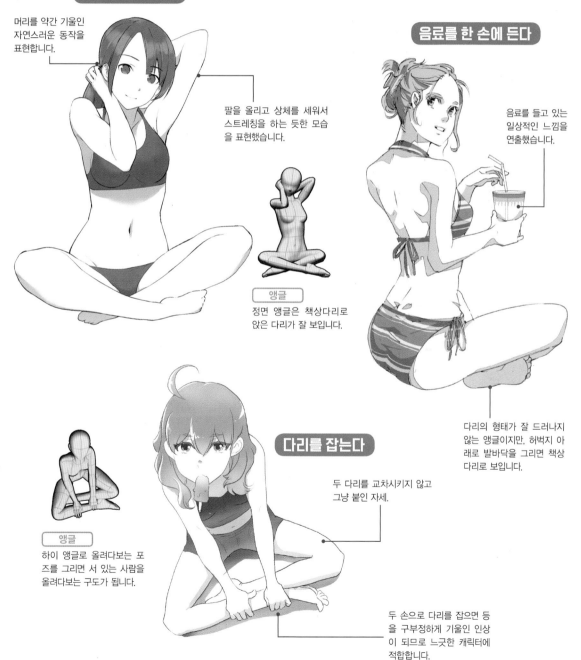

상반신을 세운다

머리를 약간 기울인 자연스러운 동작을 표현합니다.

팔을 올리고 상체를 세워서 스트레칭을 하는 듯한 모습을 표현했습니다.

앵글
정면 앵글은 책상다리로 앉은 다리가 잘 보입니다.

음료를 한 손에 든다

음료를 들고 있는 일상적인 느낌을 연출했습니다.

다리의 형태가 잘 드러나지 않는 앵글이지만, 허벅지 아래로 발바닥을 그리면 책상다리로 보입니다.

다리를 잡는다

두 다리를 교차시키지 않고 그냥 붙인 자세.

두 손으로 다리를 잡으면 등을 구부정하게 기울인 인상이 되므로 느긋한 캐릭터에 적합합니다.

앵글
하이 앵글로 올려다보는 포즈를 그리면 서 있는 사람을 올려다보는 구도가 됩니다.

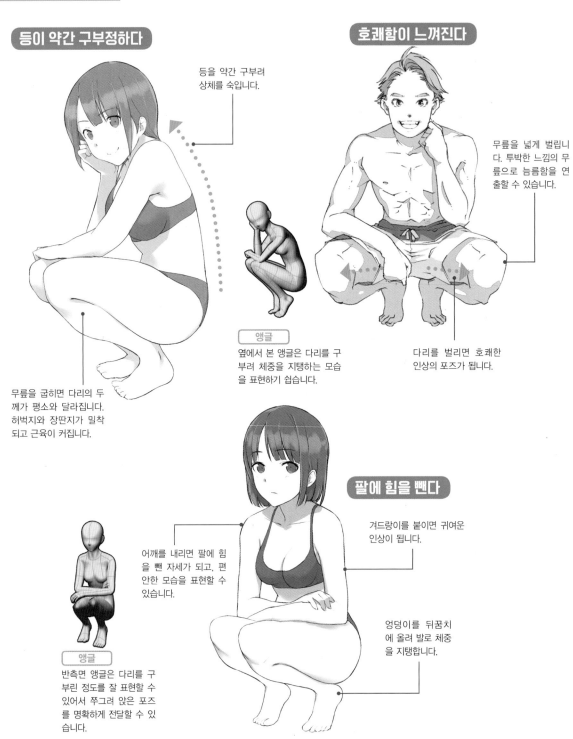

자세를 낮춘 대표적인 포즈

쭈그려 앉기

쭈그려 앉은 포즈는 다리를 벌린 모습에 따라서 호쾌한 인상도, 귀여운 인상도 표현할 수 있습니다. 몸을 접은 듯한 자세이므로 캐릭터의 전신을 화면에 담기 쉬운 이점이 있습니다.

등이 약간 구부정하다

등을 약간 구부려 상체를 숙입니다.

무릎을 굽히면 다리의 두께가 평소와 달라집니다. 허벅지와 장딴지가 밀착되고 근육이 커집니다.

앵글

옆에서 본 앵글은 다리를 구부려 체중을 지탱하는 모습을 표현하기 쉽습니다.

호쾌함이 느껴진다

무릎을 넓게 벌립니다. 투박한 느낌의 무릎으로 늠름함을 연출할 수 있습니다.

다리를 벌리면 호쾌한 인상의 포즈가 됩니다.

팔에 힘을 뺀다

어깨를 내리면 팔에 힘을 뺀 자세가 되고, 편안한 모습을 표현할 수 있습니다.

앵글

반측면 앵글은 다리를 구부린 정도를 잘 표현할 수 있어서 쭈그려 앉은 포즈를 명확하게 전달할 수 있습니다.

겨드랑이를 붙이면 귀여운 인상이 됩니다.

엉덩이를 뒤꿈치에 올려 발로 체중을 지탱합니다.

한쪽 다리를 강조한다

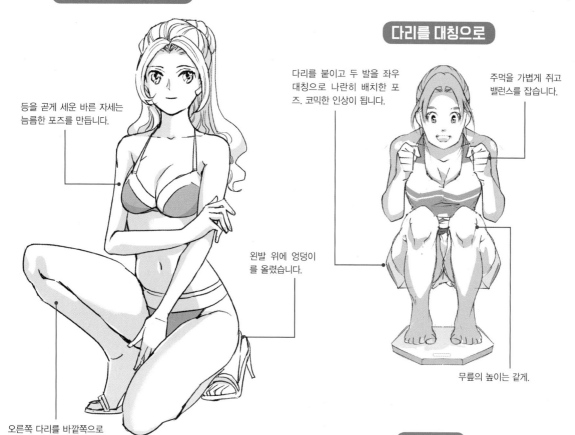

등을 곧게 세운 바른 자세는 늠름한 포즈를 만듭니다.

오른쪽 다리를 바깥쪽으로 벌려서 허벅지를 드러내면 섹시함을 연출할 수 있습니다.

다리를 대칭으로

다리를 붙이고 두 발을 좌우 대칭으로 나란히 배치한 포즈. 코믹한 인상이 됩니다.

주먹을 가볍게 쥐고 밸런스를 잡습니다.

왼발 위에 엉덩이를 올렸습니다.

무릎의 높이는 같게.

불량한 느낌의 자세

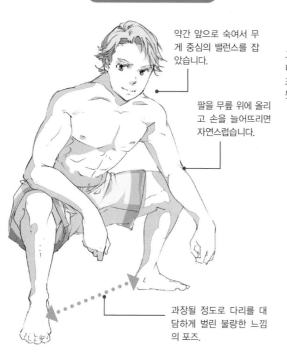

약간 앞으로 숙여서 무게 중심의 밸런스를 잡았습니다.

팔을 무릎 위에 올리고 손을 늘어뜨리면 자연스럽습니다.

과장될 정도로 다리를 대담하게 벌린 불량한 느낌의 포즈.

고뇌하다

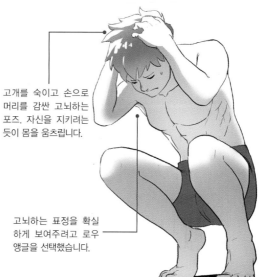

고개를 숙이고 손으로 머리를 감싼 고뇌하는 포즈. 자신을 지키려는 듯이 몸을 움츠립니다.

고뇌하는 표정을 확실하게 보여주려고 로우 앵글을 선택했습니다.

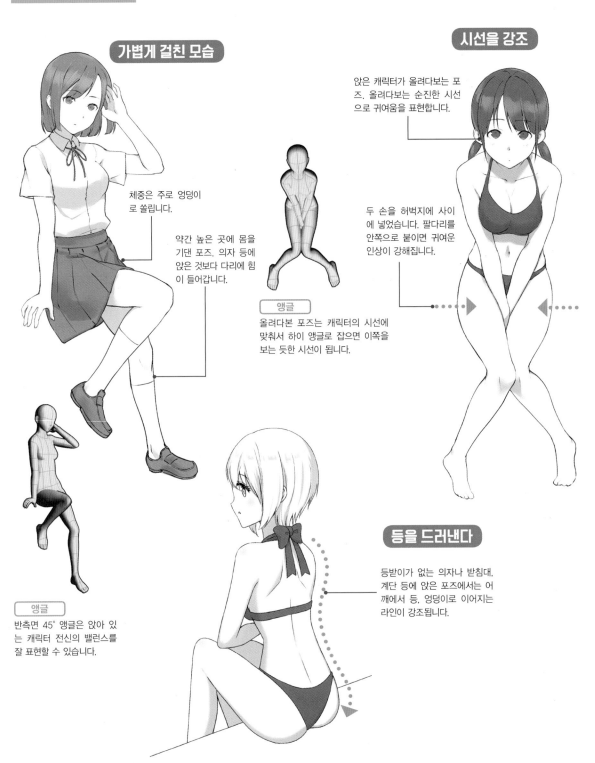

걸터앉기

받침대나 의자 등에 앉아서 쉬는 포즈입니다. 편안한 여유가 느껴지는 모습을 표현할 수 있습니다. 체중이 대부분 엉덩이에 쏠리므로 서 있는 포즈만큼 다리에 힘을 들어가지 않는 것이 포인트입니다.

가볍게 걸친 모습

체중은 주로 엉덩이로 쏠립니다.

약간 높은 곳에 몸을 기댄 포즈. 의자 등에 앉은 것보다 다리에 힘이 들어갑니다.

앵글
올려다본 포즈는 캐릭터의 시선에 맞춰서 하이 앵글로 잡으면 이쪽을 보는 듯한 시선이 됩니다.

시선을 강조

앉은 캐릭터가 올려다보는 포즈. 올려다보는 순진한 시선으로 귀여움을 표현합니다.

두 손을 허벅지에 사이에 넣었습니다. 팔다리를 안쪽으로 붙이면 귀여운 인상이 강해집니다.

앵글
반측면 45° 앵글은 앉아 있는 캐릭터 전신의 밸런스를 잘 표현할 수 있습니다.

등을 드러낸다

등받이가 없는 의자나 받침대, 계단 등에 앉은 포즈에서는 어깨에서 등, 엉덩이로 이어지는 라인이 강조됩니다.

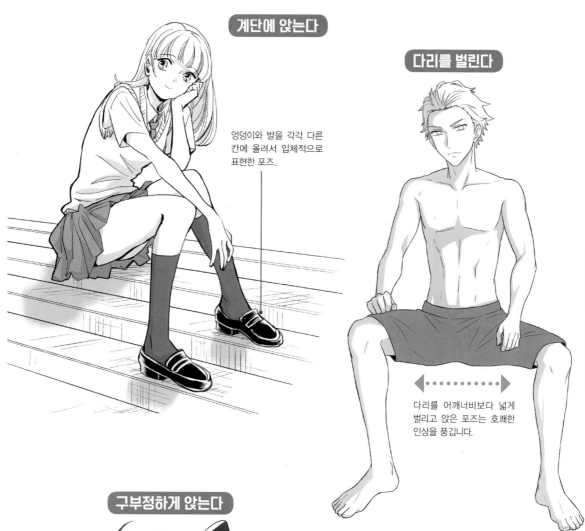

계단에 앉는다

다리를 벌린다

엉덩이와 발을 각각 다른
칸에 올려서 입체적으로
표현한 포즈.

다리를 어깨너비보다 넓게
벌리고 앉은 포즈는 호쾌한
인상을 풍깁니다.

구부정하게 앉는다

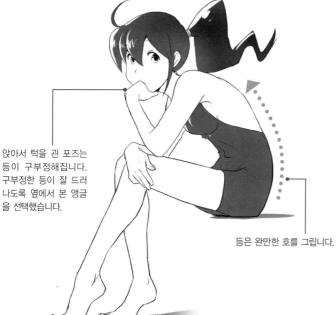

앉아서 턱을 괸 포즈는
등이 구부정해집니다.
구부정한 등이 잘 드러
나도록 옆에서 본 앵글
을 선택했습니다.

등은 완만한 호를 그립니다.

트리밍 **허리는 남긴다**

앉은 포즈는 주로 체중을 지탱하는 엉덩이를 자르지
않아야 좋습니다. 엉덩이 부분을 충분히 화면에 담으면
다리를 잘라도 걸터앉은 모습을 전달할 수 있습니다.

OK

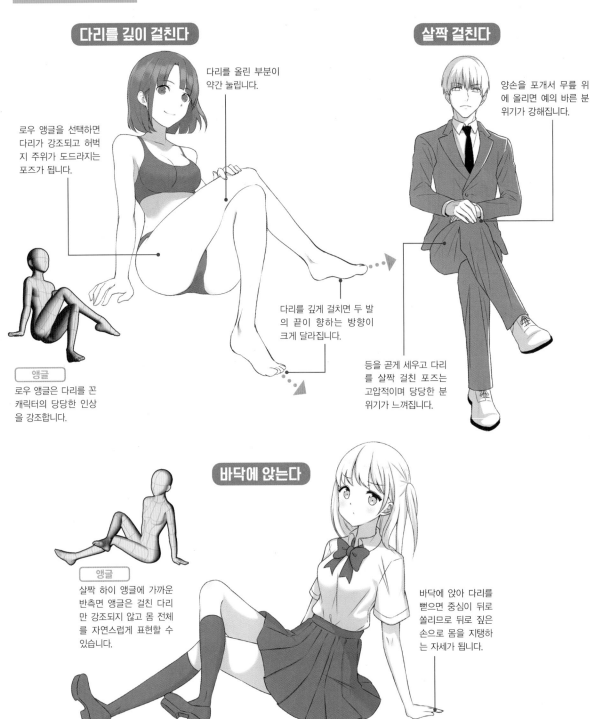

당당한 태도로 앉아서

다리 꼬기

다리를 꼰 포즈는 그냥 앉는 것보다 캐릭터의 당당한 이미지와 고압적인 태도를 표현할 수 있습니다. 다리가 돋보이는 포즈이므로 각선미를 표현하고 싶을 때도 쓸 수 있습니다. 손은 무릎 위나 허리에 올려두면 자연스럽습니다.

다리를 깊이 걸친다

다리를 올린 부분이 약간 눌립니다.

로우 앵글을 선택하면 다리가 강조되고 허벅지 주위가 도드라지는 포즈가 됩니다.

다리를 깊게 걸치면 두 발의 끝이 향하는 방향이 크게 달라집니다.

```
앵글
```
로우 앵글은 다리를 꼰 캐릭터의 당당한 인상을 강조합니다.

살짝 걸친다

양손을 포개서 무릎 위에 올리면 예의 바른 분위기가 강해집니다.

등을 곧게 세우고 다리를 살짝 걸친 포즈는 고압적이며 당당한 분위기가 느껴집니다.

바닥에 앉는다

```
앵글
```
살짝 하이 앵글에 가까운 반측면 앵글은 걸친 다리만 강조되지 않고 몸 전체를 자연스럽게 표현할 수 있습니다.

바닥에 앉아 다리를 뻗으면 중심이 뒤로 쏠리므로 뒤로 짚은 손으로 몸을 지탱하는 자세가 됩니다.

옆으로 앉기

다리를 옆으로 뻗고 앉은 포즈입니다. 편히 쉬면서도 정숙함이 느껴지는 인상이 됩니다. 중심은 다리를 뻗는 반대쪽으로 이동하므로 상체를 기울이는 것이 기본입니다.

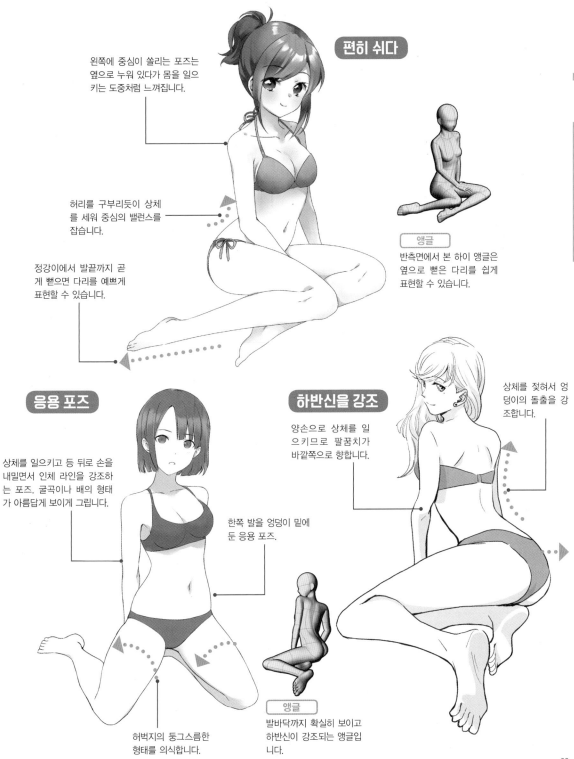

편히 쉬다

왼쪽에 중심이 쏠리는 포즈는 옆으로 누워 있다가 몸을 일으키는 도중처럼 느껴집니다.

허리를 구부리듯이 상체를 세워 중심의 밸런스를 잡습니다.

정강이에서 발끝까지 곧게 뻗으면 다리를 예쁘게 표현할 수 있습니다.

앵글

반측면에서 본 하이 앵글은 옆으로 뻗은 다리를 쉽게 표현할 수 있습니다.

응용 포즈

상체를 일으키고 등 뒤로 손을 내밀면서 인체 라인을 강조하는 포즈. 굴곡이나 배의 형태가 아름답게 보이게 그립니다.

한쪽 발을 엉덩이 밑에 둔 응용 포즈.

허벅지의 둥그스름한 형태를 의식합니다.

하반신을 강조

양손으로 상체를 일으키므로 팔꿈치가 바깥쪽으로 향합니다.

상체를 젖혀서 엉덩이의 돌출을 강조합니다.

앵글

발바닥까지 확실히 보이고 하반신이 강조되는 앵글입니다.

93

귀엽게 가만히 앉아 있는 캐릭터의 포즈

다리 벌려 앉기

힘을 빼고 다리는 좌우로 접어서 지면에 딱 붙어 앉은 포즈입니다. 소녀 포즈라고도 부르는데 어리고 귀여운 느낌을 표현할 수 있습니다. 양손을 다리 사이에 가지런히 두면 밸런스를 잡기 쉬워서 추천합니다.

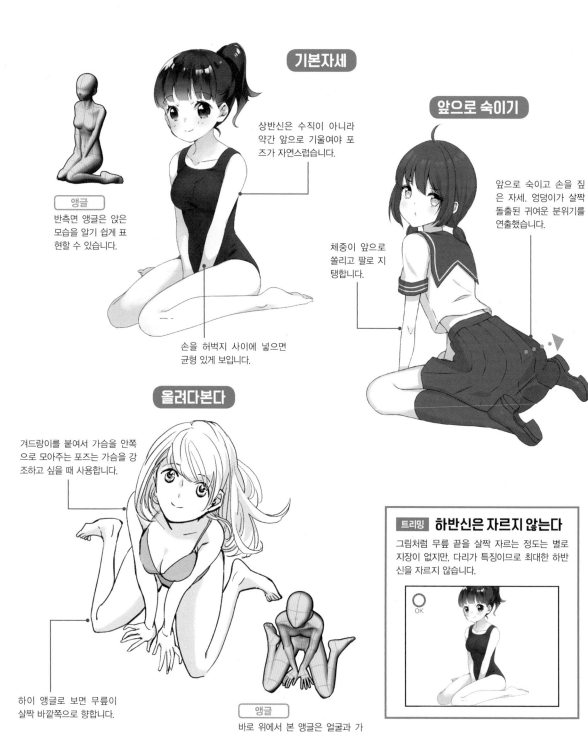

기본자세

상반신은 수직이 아니라 약간 앞으로 기울여야 포즈가 자연스럽습니다.

앞으로 숙이기

앞으로 숙이고 손을 짚은 자세. 엉덩이가 살짝 돌출된 귀여운 분위기를 연출했습니다.

체중이 앞으로 쏠리고 팔로 지탱합니다.

앵글

반측면 앵글은 앉은 모습을 알기 쉽게 표현할 수 있습니다.

손을 허벅지 사이에 넣으면 균형 있게 보입니다.

올려다본다

겨드랑이를 붙여서 가슴을 안쪽으로 모아주는 포즈는 가슴을 강조하고 싶을 때 사용합니다.

트리밍 하반신은 자르지 않는다

그림처럼 무릎 끝을 살짝 자르는 정도는 별로 지장이 없지만, 다리가 특징이므로 최대한 하반신을 자르지 않습니다.

OK

하이 앵글로 보면 무릎이 살짝 바깥쪽으로 향합니다.

앵글

바로 위에서 본 앵글은 얼굴과 가슴으로 시선이 모이면서 좌우로 벌어진 다리도 전달할 수 있습니다.

앉아서 무릎 감싸기

다리를 구부려서 삼각형을 만드는 포즈입니다. 무릎을 가슴 쪽으로 당겨서 두 팔로 감싸는 것이 기본입니다. 몸을 접은 듯한 자세이므로 캐릭터를 작고 귀엽게 연출할 수 있습니다.

등과 다리를 뻗는다

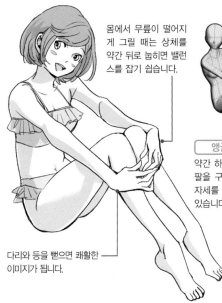

몸에서 무릎이 떨어지게 그릴 때는 상체를 약간 뒤로 눕히면 밸런스를 잡기 쉽습니다.

다리와 등을 뻗으면 쾌활한 이미지가 됩니다.

> **앵글**
> 약간 하이 앵글로 보면 뻗은 팔을 구부려서 다리를 붙인 자세를 확실하게 표현할 수 있습니다.

움츠려 앉는다

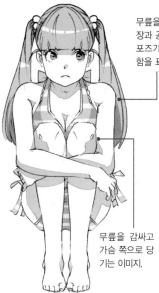

무릎을 가슴에 바짝 붙이면 긴장과 공포 등으로 몸이 위축된 포즈가 됩니다. 캐릭터의 소심함을 표현할 수 있습니다.

무릎을 감싸고 가슴 쪽으로 당기는 이미지.

> **앵글**
> 정면에서 본 앵글은 인체 라인이 드러나지 않으므로 시선이 표정으로 갑니다. 캐릭터의 심정을 잘 나타내는 포즈입니다.

손을 다리 밑으로

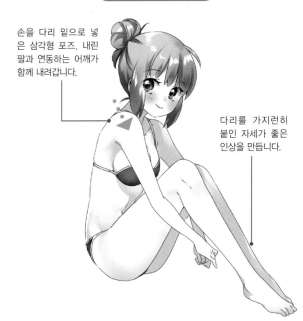

손을 다리 밑으로 넣은 삼각형 포즈. 내린 팔과 연동하는 어깨가 함께 내려갑니다.

다리를 가지런히 붙인 자세가 좋은 인상을 만듭니다.

> **Tips 포즈가 만드는 삼각형**
>
> 지면·등·정강이가 만드는 큰 삼각형이 직삼각형이 되고, 허벅지·지면·장딴지가 만드는 삼각형은 이등변삼각형이 되게 그리면 아름답게 균형 잡힌 포즈가 됩니다.
>
>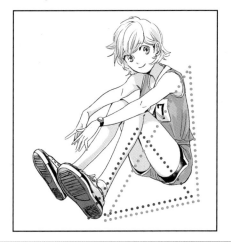

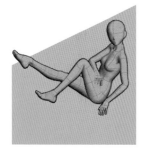

다리를 매력적으로 보여주는

다리 뻗기

긴 다리를 곧게 뻗거나 높이 올려서 다리를 강조하는 포즈입니다. 각선미와 섹시함을 동시에 표현할 수 있는 포즈이므로, 다리가 긴 캐릭터의 매력을 높여줍니다.

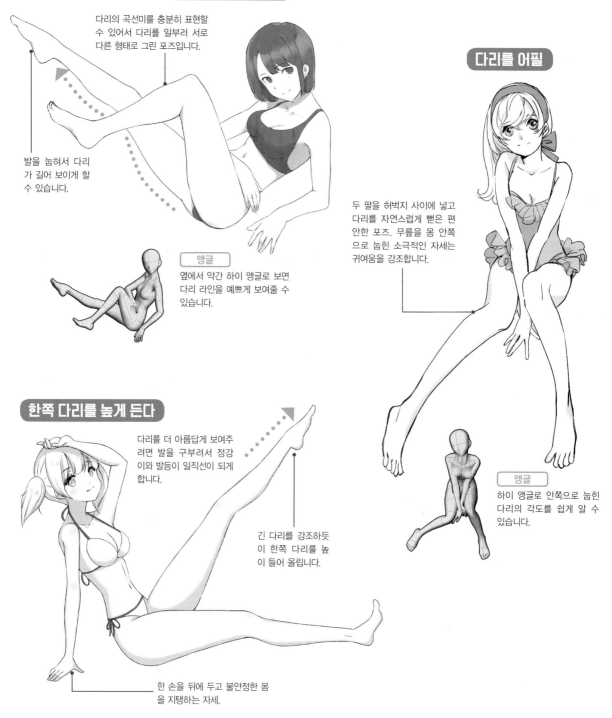

각선미를 강조한다

다리의 곡선미를 충분히 표현할 수 있어서 다리를 일부러 서로 다른 형태로 그린 포즈입니다.

발을 눕혀서 다리가 길어 보이게 할 수 있습니다.

앵글
옆에서 약간 하이 앵글로 보면 다리 라인을 예쁘게 보여줄 수 있습니다.

다리를 어필

두 팔을 허벅지 사이에 넣고 다리를 자연스럽게 뻗은 편안한 포즈. 무릎을 몸 안쪽으로 눕힌 소극적인 자세는 귀여움을 강조합니다.

앵글
하이 앵글로 안쪽으로 눕힌 다리의 각도를 쉽게 알 수 있습니다.

한쪽 다리를 높게 든다

다리를 더 아름답게 보여주려면 발을 구부려서 정강이와 발등이 일직선이 되게 합니다.

긴 다리를 강조하듯이 한쪽 다리를 높이 들어 올립니다.

한 손을 뒤에 두고 불안정한 몸을 지탱하는 자세.

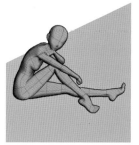

무릎 세우기

한쪽 무릎을 세우고 앉은 포즈는 장딴지와 마찬가지로 다리에 힘을 빼고 편하게 앉은 포즈의 일종입니다. 세운 무릎에 팔꿈치를 올린 자세가 보통입니다. 편안히 쉬는 자연스러운 포즈입니다.

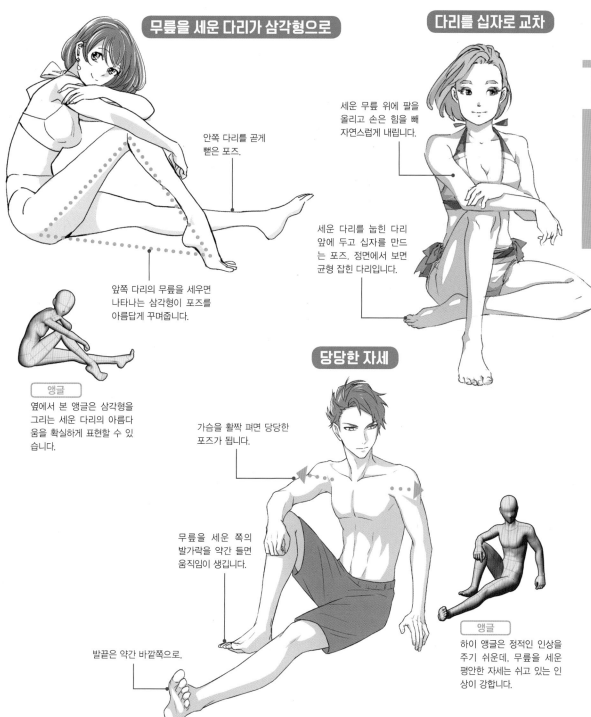

무릎을 세운 다리가 삼각형으로

안쪽 다리를 곧게 뻗은 포즈.

앞쪽 다리의 무릎을 세우면 나타나는 삼각형이 포즈를 아름답게 꾸며줍니다.

앵글
옆에서 본 앵글은 삼각형을 그리는 세운 다리의 아름다움을 확실하게 표현할 수 있습니다.

다리를 십자로 교차

세운 무릎 위에 팔을 올리고 손은 힘을 빼 자연스럽게 내립니다.

세운 다리를 눕힌 다리 앞에 두고 십자를 만드는 포즈. 정면에서 보면 균형 잡힌 다리입니다.

당당한 자세

가슴을 활짝 펴면 당당한 포즈가 됩니다.

무릎을 세운 쪽의 발가락을 약간 들면 움직임이 생깁니다.

발끝은 약간 바깥쪽으로.

앵글
하이 앵글은 정적인 인상을 주기 쉬운데, 무릎을 세운 평안한 자세는 쉬고 있는 인상이 강합니다.

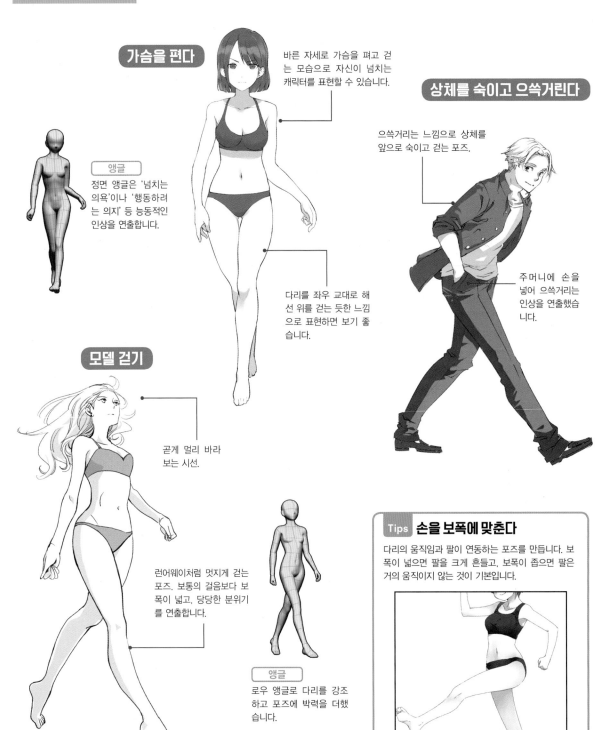

걷기

걷는 포즈는 보폭에 따라 인상이 크게 달라집니다. 건강한 분위기나 당당한 인상을 연출하고 싶을 때는 보폭이 넓은 것이 보통이지만 일상적인 장면의 포즈라면 보폭이 좁아도 괜찮습니다.

가슴을 편다

바른 자세로 가슴을 펴고 걷는 모습으로 자신이 넘치는 캐릭터를 표현할 수 있습니다.

앵글
정면 앵글은 '넘치는 의욕'이나 '행동하려는 의지' 등 능동적인 인상을 연출합니다.

상체를 숙이고 으쓱거린다

으쓱거리는 느낌으로 상체를 앞으로 숙이고 걷는 포즈.

주머니에 손을 넣어 으쓱거리는 인상을 연출했습니다.

다리를 좌우 교대로 해선 위를 걷는 듯한 느낌으로 표현하면 보기 좋습니다.

모델 걷기

곧게 멀리 바라보는 시선.

런어웨이처럼 멋지게 걷는 포즈. 보통의 걸음보다 보폭이 넓고, 당당한 분위기를 연출합니다.

앵글
로우 앵글로 다리를 강조하고 포즈에 박력을 더했습니다.

Tips 손을 보폭에 맞춘다

다리의 움직임과 팔이 연동하는 포즈를 만듭니다. 보폭이 넓으면 팔을 크게 흔들고, 보폭이 좁으면 팔은 거의 움직이지 않는 것이 기본입니다.

걷다가 돌아본다

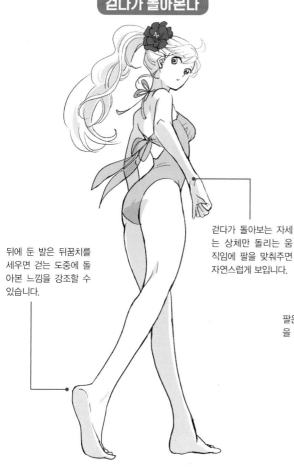

뒤에 둔 발은 뒤꿈치를 세우면 걷는 도중에 돌아본 느낌을 강조할 수 있습니다.

걷다가 돌아보는 자세는 상체만 돌리는 움직임에 팔을 맞춰주면 자연스럽게 보입니다.

생각하면서 걷는다

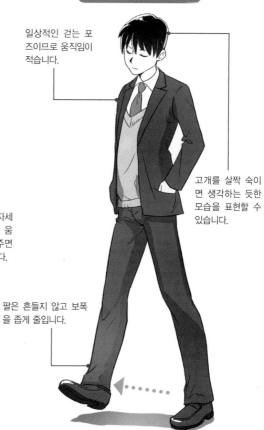

일상적인 걷는 포즈이므로 움직임이 적습니다.

고개를 살짝 숙이면 생각하는 듯한 모습을 표현할 수 있습니다.

팔은 흔들지 않고 보폭을 좁게 줄입니다.

길거리를 걷는다

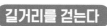

시선을 옆으로 돌려 쇼윈도를 보는 모습을 표현했습니다.

팔은 흔들지 않고 한 손으로 가방끈을 잡습니다.

황새걸음으로 행진

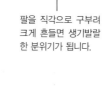

팔을 직각으로 구부려 크게 흔들면 생기발랄한 분위기가 됩니다.

발을 높이 들어 행진하는 듯한 포즈.

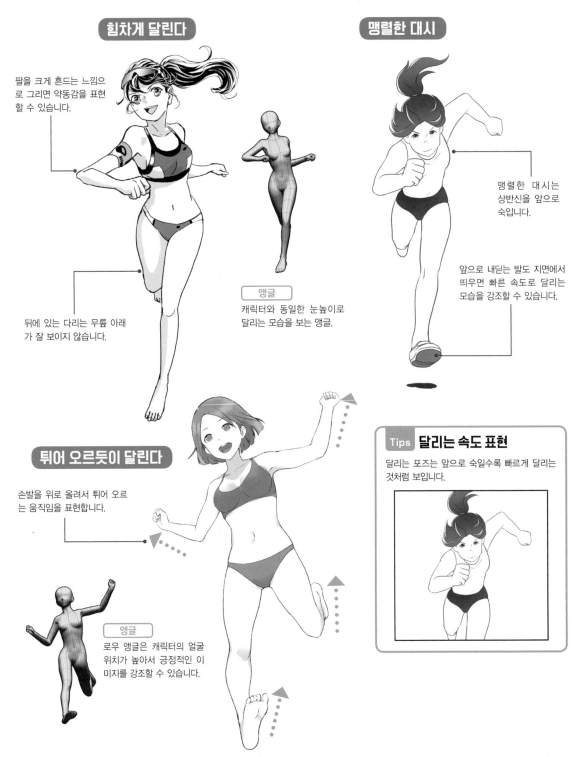

건강하고 힘찬 달리기 표현

대시

힘차게 전속력으로 달릴 때의 포즈입니다. 약동감이 넘치는 대시로 목표를 향해 맹렬하게 달려가는 캐릭터와 긍정적이고 밝은 분위기 등을 표현할 수 있습니다.

힘차게 달린다

팔을 크게 흔드는 느낌으로 그리면 약동감을 표현할 수 있습니다.

뒤에 있는 다리는 무릎 아래가 잘 보이지 않습니다.

앵글
캐릭터와 동일한 눈높이로 달리는 모습을 보는 앵글.

맹렬한 대시

맹렬한 대시는 상반신을 앞으로 숙입니다.

앞으로 내딛는 발도 지면에서 띄우면 빠른 속도로 달리는 모습을 강조할 수 있습니다.

튀어 오르듯이 달린다

손발을 위로 올려서 튀어 오르는 움직임을 표현합니다.

앵글
로우 앵글은 캐릭터의 얼굴 위치가 높아서 긍정적인 이미지를 강조할 수 있습니다.

Tips **달리는 속도 표현**

달리는 포즈는 앞으로 숙일수록 빠르게 달리는 것처럼 보입니다.

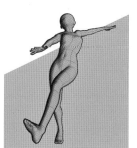

유머러스한 움직임을 더하는

미끄러짐

미끄러지는 순간의 포즈는 밸런스를 잡으려고 흔드는 팔과 넘어지는 쪽으로 내민 손, 균형을 잃은 다리가 만드는 다이내믹한 움직임으로 유머러스하고 약동감 있는 동작을 연출할 수 있습니다.

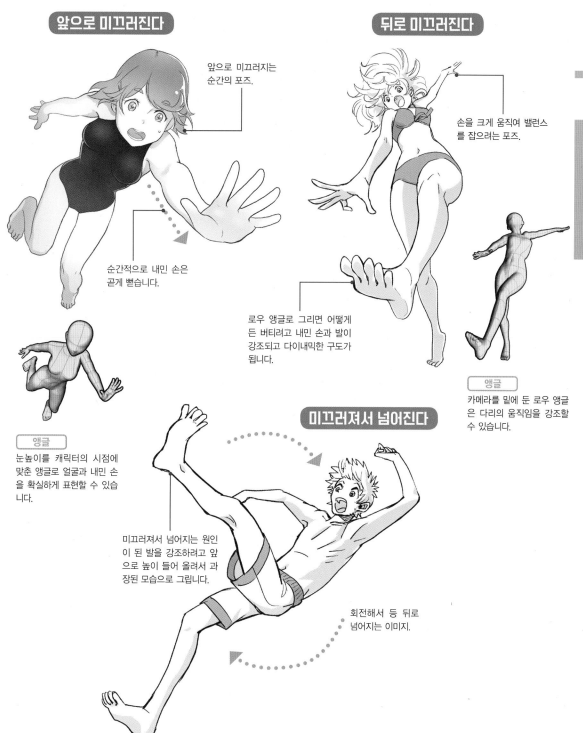

앞으로 미끄러진다

앞으로 미끄러지는 순간의 포즈.

순간적으로 내민 손은 곧게 뻗습니다.

앵글
눈높이를 캐릭터의 시점에 맞춘 앵글로 얼굴과 내민 손을 확실하게 표현할 수 있습니다.

뒤로 미끄러진다

손을 크게 움직여 밸런스를 잡으려는 포즈.

로우 앵글로 그리면 어떻게든 버티려고 내민 손과 발이 강조되고 다이내믹한 구도가 됩니다.

앵글
카메라를 밑에 둔 로우 앵글은 다리의 움직임을 강조할 수 있습니다.

미끄러져서 넘어진다

미끄러져서 넘어지는 원인이 된 발을 강조하려고 앞으로 높이 들어 올려서 과장된 모습으로 그립니다.

회전해서 등 뒤로 넘어지는 이미지.

넘치는 에너지가 용솟음치는

점프

점프하는 순간은 약동감이 넘칩니다. 다리를 굽히고 중력을 거스르듯이 과감하게 높이 뛰어 오르는 모습은 젊은 에너지가 느껴지는 순간이기도 합니다. '청춘의 점프'라는 말이 있듯이 청춘을 주제로 활용할 수 있습니다.

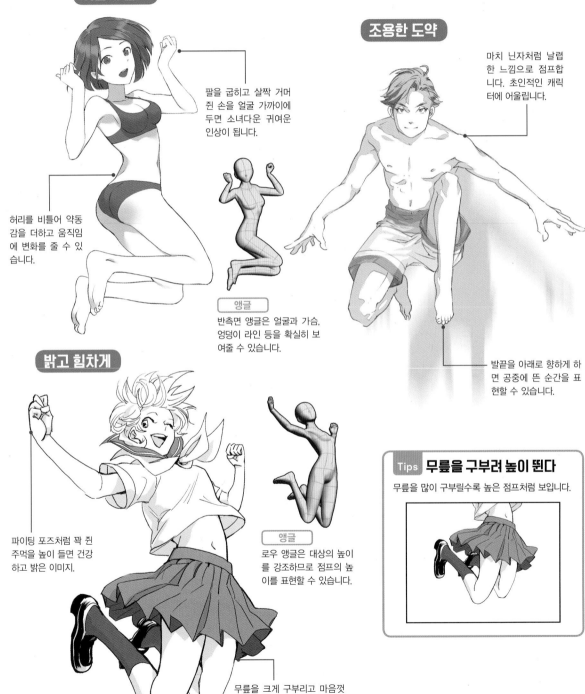

귀엽게 점프

팔을 굽히고 살짝 거머 쥔 손을 얼굴 가까이에 두면 소녀다운 귀여운 인상이 됩니다.

허리를 비틀어 약동 감을 더하고 움직임 에 변화를 줄 수 있 습니다.

앵글
반측면 앵글은 얼굴과 가슴, 엉덩이 라인 등을 확실히 보 여줄 수 있습니다.

조용한 도약

마치 닌자처럼 날렵 한 느낌으로 점프합 니다. 초인적인 캐릭 터에 어울립니다.

발끝을 아래로 향하게 하 면 공중에 뜬 순간을 표 현할 수 있습니다.

밝고 힘차게

파이팅 포즈처럼 꽉 쥔 주먹을 높이 들면 건강 하고 밝은 이미지.

앵글
로우 앵글은 대상의 높이 를 강조하므로 점프의 높 이를 표현할 수 있습니다.

무릎을 크게 구부리고 마음껏 뛰어오르는 모습으로 약동감 을 더했습니다.

Tips 무릎을 구부려 높이 �뛴다
무릎을 많이 구부릴수록 높은 점프처럼 보입니다.

다리를 안쪽으로 붙여서 점프

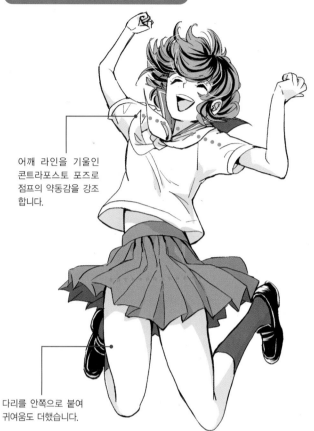

어깨 라인을 기울인 콘트라포스토 포즈로 점프의 약동감을 강조합니다.

다리를 안쪽으로 붙여 귀여움도 더했습니다.

벽을 뛰어넘는다

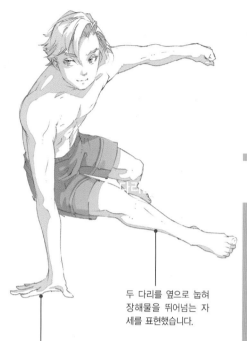

두 다리를 옆으로 눕혀 장해물을 뛰어넘는 자세를 표현했습니다.

한 손에 모든 체중을 싣고 벽 등의 장해물을 뛰어넘는 듯한 포즈. 순간적으로 모든 중심이 한 손에 집중됩니다.

두 다리를 벌리고

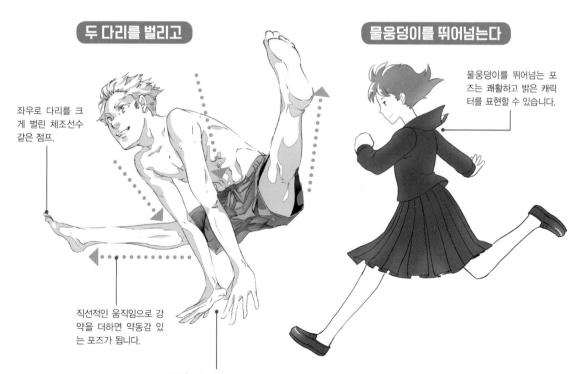

좌우로 다리를 크게 벌린 체조선수 같은 점프.

직선적인 움직임으로 강약을 더하면 약동감 있는 포즈가 됩니다.

뜀틀을 뛰어넘는 이미지로 양 손을 가지런히 배치하고 점프의 높이를 강조했습니다.

물웅덩이를 뛰어넘는다

물웅덩이를 뛰어넘는 포즈는 쾌활하고 밝은 캐릭터를 표현할 수 있습니다.

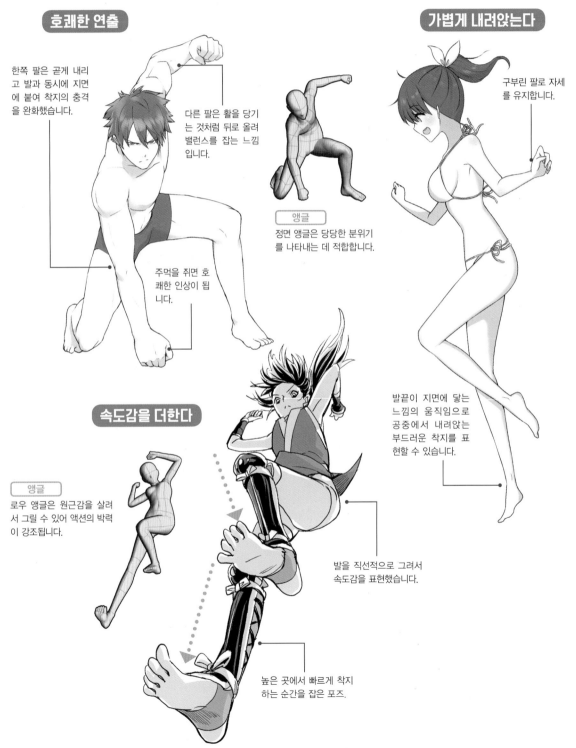

박력 있게 대지에 내려앉는

착지

착지는 긴장되는 순간이기도 합니다. 자세를 유지하려고 밸런스를 잡는 팔이나 착지하는 순간에 나타나는 다리의 움직임으로 다양한 착지를 표현할 수 있습니다. 착지한 뒤의 포즈는 양쪽 무릎을 크게 구부릴수록 착지의 충격이 크게 느껴집니다.

호쾌한 연출

한쪽 팔은 곧게 내리고 발과 동시에 지면에 붙여 착지의 충격을 완화했습니다.

다른 팔은 활을 당기는 것처럼 뒤로 올려 밸런스를 잡는 느낌입니다.

주먹을 쥐면 호쾌한 인상이 됩니다.

앵글
정면 앵글은 당당한 분위기를 나타내는 데 적합합니다.

가볍게 내려앉는다

구부린 팔로 자세를 유지합니다.

발끝이 지면에 닿는 느낌의 움직임으로 공중에서 내려앉는 부드러운 착지를 표현할 수 있습니다.

속도감을 더한다

앵글
로우 앵글은 원근감을 살려서 그릴 수 있어 액션의 박력이 강조됩니다.

발을 직선적으로 그려서 속도감을 표현했습니다.

높은 곳에서 빠르게 착지하는 순간을 잡은 포즈.

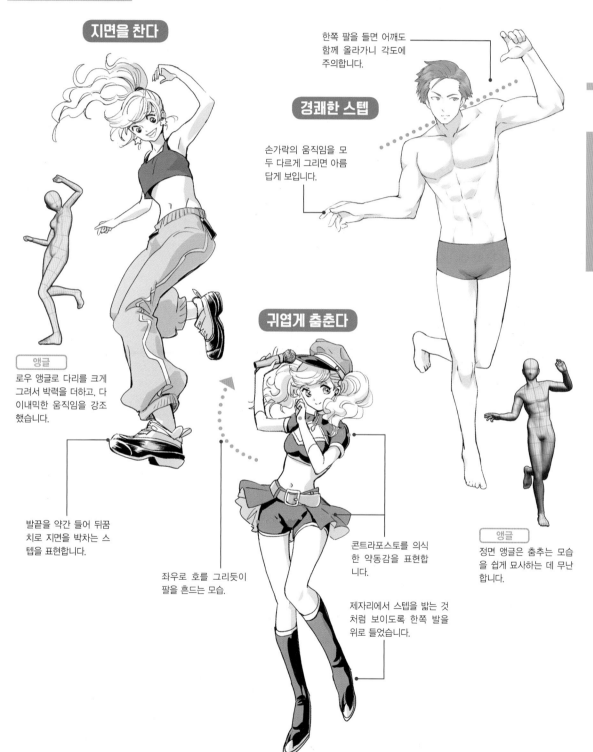

솟구치는 충동을 어필

댄스

몸을 원하는 대로 호쾌하게 움직이는 댄스 포즈는 약동감이 생기도록 콘트라포스토를 의식합니다. 가볍게 스텝을 밟는 포즈로 몸 안에서 솟구치는 기쁨과 즐거움, 충동을 담아 춤추는 모습을 표현할 수 있습니다.

지면을 찬다

한쪽 팔을 들면 어깨도 함께 올라가니 각도에 주의합니다.

경쾌한 스텝

손가락의 움직임을 모두 다르게 그리면 아름답게 보입니다.

앵글
로우 앵글로 다리를 크게 그려서 박력을 더하고, 다이내믹한 움직임을 강조했습니다.

발끝을 약간 들어 뒤꿈치로 지면을 박차는 스텝을 표현합니다.

좌우로 호를 그리듯이 팔을 흔드는 모습.

귀엽게 춤춘다

콘트라포스토를 의식한 약동감을 표현합니다.

제자리에서 스텝을 밟는 것처럼 보이도록 한쪽 발을 위로 들었습니다.

앵글
정면 앵글은 춤추는 모습을 쉽게 묘사하는 데 무난합니다.

105

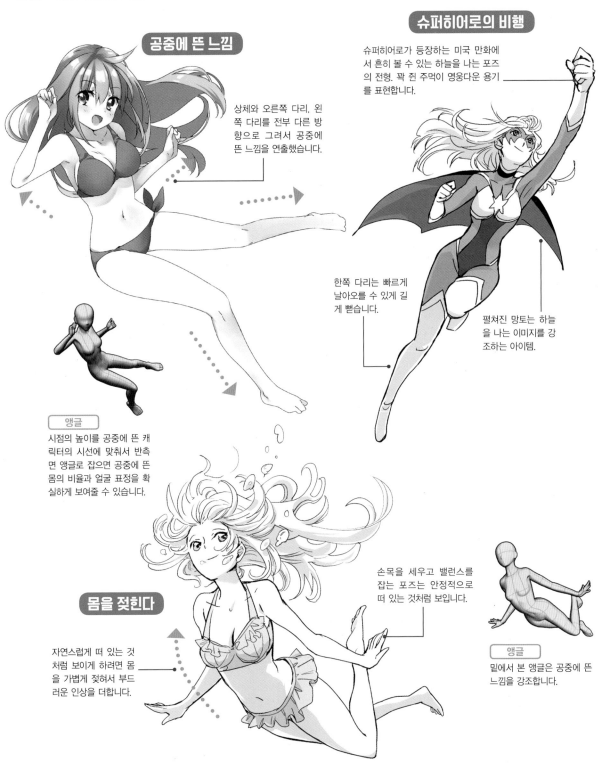

중력이 느껴지지 않는 움직임을 표현하는
공중 부유

공중에서의 움직임은 중력이 느껴지지 않는 포즈를 만드는 것이 포인트입니다. 몸을 옆으로 눕혀 불안정한 자세를 잡거나 발끝을 눕혀서 지면 위가 아니라는 것을 명확하게 표현하는 것이 중요합니다.

공중에 뜬 느낌

상체와 오른쪽 다리, 왼쪽 다리를 전부 다른 방향으로 그려서 공중에 뜬 느낌을 연출했습니다.

앵글

시점의 높이를 공중에 뜬 캐릭터의 시선에 맞춰서 반측면 앵글로 잡으면 공중에 뜬 몸의 비율과 얼굴 표정을 확실하게 보여줄 수 있습니다.

슈퍼히어로의 비행

슈퍼히어로가 등장하는 미국 만화에서 흔히 볼 수 있는 하늘을 나는 포즈의 전형. 꽉 쥔 주먹이 영웅다운 용기를 표현합니다.

한쪽 다리는 빠르게 날아오를 수 있게 길게 뻗습니다.

펼쳐진 망토는 하늘을 나는 이미지를 강조하는 아이템.

몸을 젖힌다

자연스럽게 떠 있는 것처럼 보이게 하려면 몸을 가볍게 젖혀서 부드러운 인상을 더합니다.

손목을 세우고 밸런스를 잡는 포즈는 안정적으로 떠 있는 것처럼 보입니다.

앵글

밑에서 본 앵글은 공중에 뜬 느낌을 강조합니다.

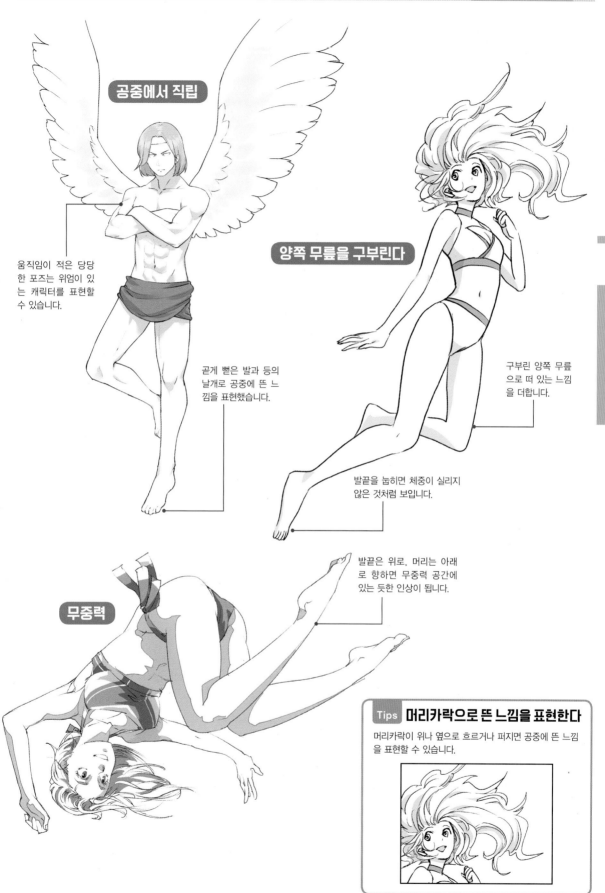

공중에서 직립

움직임이 적은 당당
한 포즈는 위엄이 있
는 캐릭터를 표현할
수 있습니다.

곧게 뻗은 발과 등의
날개로 공중에 뜬 느
낌을 표현했습니다.

양쪽 무릎을 구부린다

구부린 양쪽 무릎
으로 떠 있는 느낌
을 더합니다.

발끝을 눕히면 체중이 실리지
않은 것처럼 보입니다.

발끝은 위로, 머리는 아래
로 향하면 무중력 공간에
있는 듯한 인상이 됩니다.

무중력

Tips 머리카락으로 뜬 느낌을 표현한다

머리카락이 위나 옆으로 흐르거나 퍼지면 공중에 뜬 느낌
을 표현할 수 있습니다.

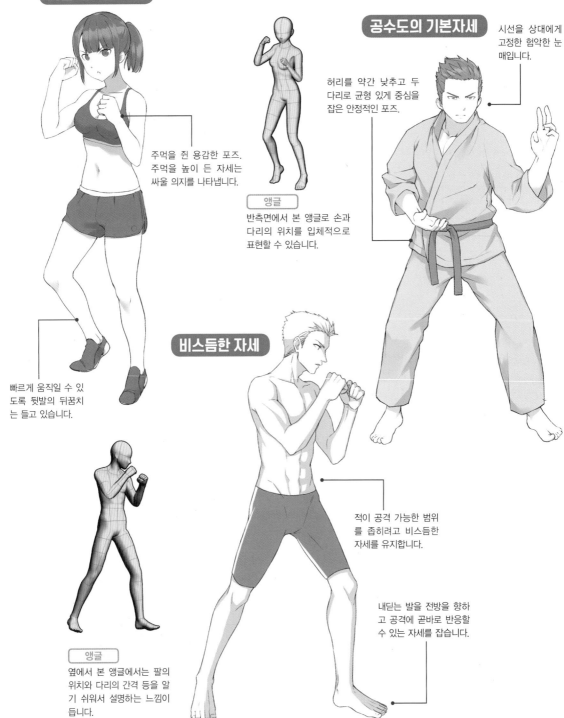

차분하게 자세를 잡고 승리를 노리는

격투 포즈

격투 포즈는 언제라도 공격에 옮길 수 있는 자세가 포인트입니다. 팔을 앞으로 뻗는 펀치 같은 공격과 방어 동작을 겸비합니다. 하반신은 탄력을 유지하는 느낌으로 무릎을 약간 구부려 곧바로 움직일 수 있는 자세를 취합니다.

싸울 의지를 표명

주먹을 쥔 용감한 포즈. 주먹을 높이 든 자세는 싸울 의지를 나타냅니다.

빠르게 움직일 수 있도록 뒷발의 뒤꿈치는 들고 있습니다.

앵글
반측면에서 본 앵글로 손과 다리의 위치를 입체적으로 표현할 수 있습니다.

공수도의 기본자세

시선을 상대에게 고정한 험악한 눈매입니다.

허리를 약간 낮추고 두 다리로 균형 있게 중심을 잡은 안정적인 포즈.

비스듬한 자세

적이 공격 가능한 범위를 좁히려고 비스듬한 자세를 유지합니다.

내딛는 발을 전방을 향하고 공격에 곧바로 반응할 수 있는 자세를 잡습니다.

앵글
옆에서 본 앵글에서는 팔의 위치와 다리의 간격 등을 알기 쉬워서 설명하는 느낌이 듭니다.

파워풀한 자세

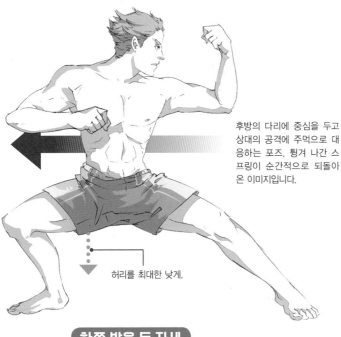

후방의 다리에 중심을 두고 상대의 공격에 주먹으로 대응하는 포즈. 튕겨 나간 스프링이 순간적으로 되돌아온 이미지입니다.

허리를 최대한 낮게.

중심을 낮춘다

얼굴은 상대방을 바라보면서 몸은 비스듬히 자세를 잡은 포즈.

힘을 모으듯이 무릎을 구부려서 중심을 낮추면 싸움을 대비하는 자세가 됩니다.

한쪽 발을 든 자세

쿵푸 영화에서 볼 수 있는 한쪽 발을 높이 든 포즈. 빠른 발차기로 이어지는 자세입니다.

직선적인 움직임으로 힘이 들어간 모습을 표현합니다.

던지기를 준비하는 자세

손가락을 바깥쪽으로 향하게 벌리고 상대를 붙잡겠다는 의지를 표현합니다.

팔을 가볍게 구부려서 높이 들면 몸이 커 보여서 위압적인 분위기가 생깁니다.

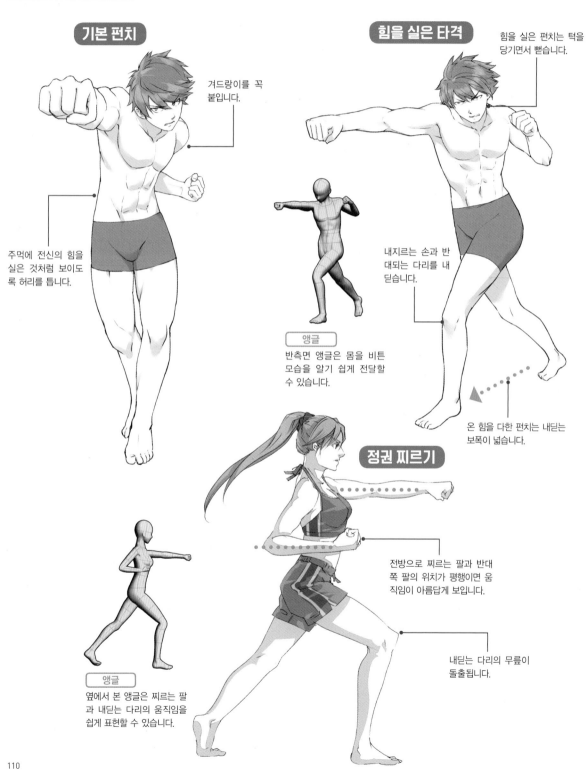

주먹을 내지르는 액션
펀치

주먹에 충분한 힘을 실으려면 전신의 움직임이 필요합니다. 허리를 비틀고 발은 앞으로 내디디면서 중심을 옮기는 모습을 상상하며 포즈를 만들면 좋습니다.

기본 펀치

겨드랑이를 꼭 붙입니다.

주먹에 전신의 힘을 실은 것처럼 보이도록 허리를 틉니다.

힘을 실은 타격

힘을 실은 펀치는 턱을 당기면서 뻗습니다.

내지르는 손과 반대되는 다리를 내딛습니다.

온 힘을 다한 펀치는 내딛는 보폭이 넓습니다.

앵글
반측면 앵글은 몸을 비튼 모습을 알기 쉽게 전달할 수 있습니다.

정권 찌르기

전방으로 찌르는 팔과 반대쪽 팔의 위치가 평행이면 움직임이 아름답게 보입니다.

내딛는 다리의 무릎이 돌출됩니다.

앵글
옆에서 본 앵글은 찌르는 팔과 내딛는 다리의 움직임을 쉽게 표현할 수 있습니다.

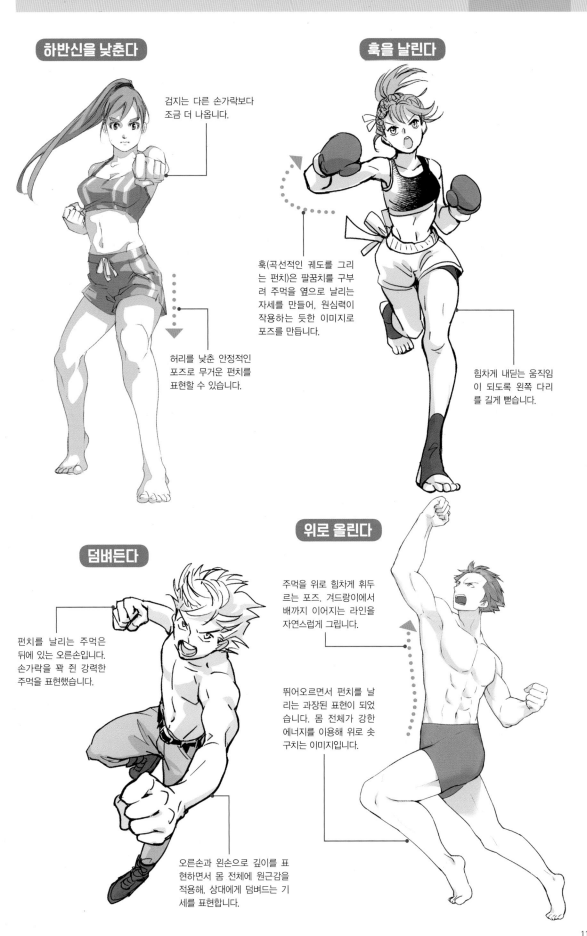

하반신을 낮춘다

검지는 다른 손가락보다 조금 더 나옵니다.

허리를 낮춘 안정적인 포즈로 무거운 펀치를 표현할 수 있습니다.

훅을 날린다

훅(곡선적인 궤도를 그리는 펀치)은 팔꿈치를 구부려 주먹을 옆으로 날리는 자세를 만들어, 원심력이 작용하는 듯한 이미지로 포즈를 만듭니다.

힘차게 내딛는 움직임이 되도록 왼쪽 다리를 길게 뻗습니다.

덤벼든다

펀치를 날리는 주먹은 뒤에 있는 오른손입니다. 손가락을 꽉 쥔 강력한 주먹을 표현했습니다.

오른손과 왼손으로 깊이를 표현하면서 몸 전체에 원근감을 적용해, 상대에게 덤벼드는 기세를 표현합니다.

위로 올린다

주먹을 위로 힘차게 휘두르는 포즈. 겨드랑이에서 배까지 이어지는 라인을 자연스럽게 그립니다.

뛰어오르면서 펀치를 날리는 과장된 표현이 되었습니다. 몸 전체가 강한 에너지를 이용해 위로 솟구치는 이미지입니다.

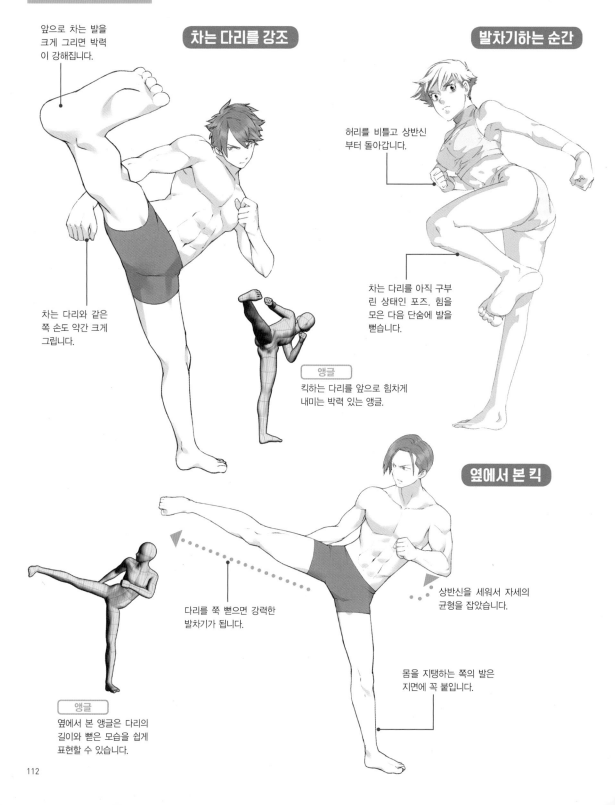

다리의 격렬한 움직임과 화려함을 표현하는

킥

킥은 앞으로 내미는 다리에 시선이 집중되는 포즈입니다. 앵글과 원근감으로 더 강렬하고 빠른 발차기를 연출할 수 있습니다. 차는 다리뿐 아니라 밸런스를 잡는 팔과 발끝의 표현도 중요합니다.

차는 다리를 강조

앞으로 차는 발을 크게 그리면 박력이 강해집니다.

차는 다리와 같은 쪽 손도 약간 크게 그립니다.

발차기하는 순간

허리를 비틀고 상반신부터 돌아갑니다.

차는 다리를 아직 구부린 상태인 포즈. 힘을 모은 다음 단숨에 발을 뻗습니다.

앵글
킥하는 다리를 앞으로 힘차게 내미는 박력 있는 앵글.

옆에서 본 킥

다리를 쭉 뻗으면 강력한 발차기가 됩니다.

상반신을 세워서 자세의 균형을 잡았습니다.

몸을 지탱하는 쪽의 발은 지면에 꼭 붙입니다.

앵글
옆에서 본 앵글은 다리의 길이와 뻗은 모습을 쉽게 표현할 수 있습니다.

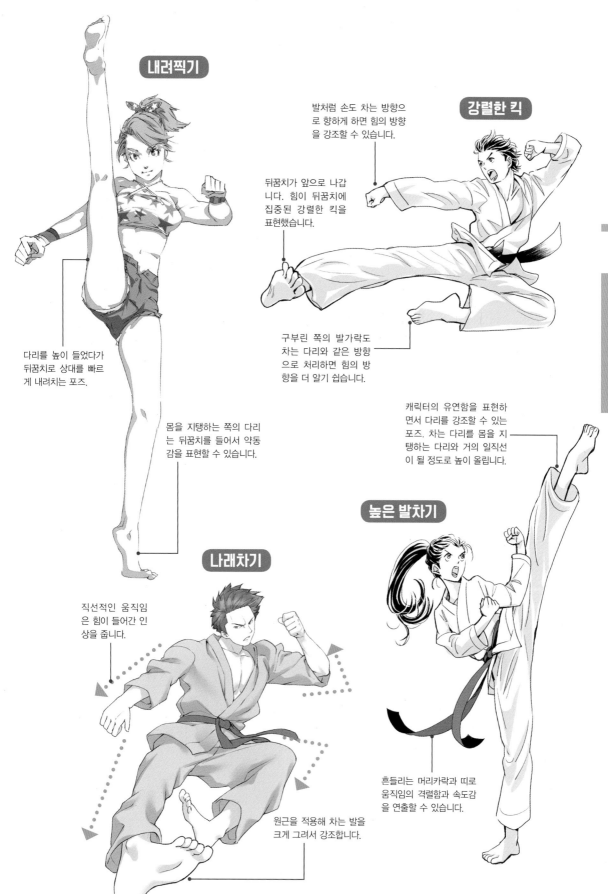

내려찍기

강렬한 킥

발처럼 손도 차는 방향으로 향하게 하면 힘의 방향을 강조할 수 있습니다.

뒤꿈치가 앞으로 나갑니다. 힘이 뒤꿈치에 집중된 강렬한 킥을 표현했습니다.

다리를 높이 들었다가 뒤꿈치로 상대를 빠르게 내려치는 포즈.

구부린 쪽의 발가락도 차는 다리와 같은 방향으로 처리하면 힘의 방향을 더 알기 쉽습니다.

몸을 지탱하는 쪽의 다리는 뒤꿈치를 들어서 약동감을 표현할 수 있습니다.

캐릭터의 유연함을 표현하면서 다리를 강조할 수 있는 포즈. 차는 다리를 몸을 지탱하는 다리와 거의 일직선이 될 정도로 높이 올립니다.

높은 발차기

나래차기

직선적인 움직임은 힘이 들어간 인상을 줍니다.

흔들리는 머리카락과 띠로 움직임의 격렬함과 속도감을 연출할 수 있습니다.

원근을 적용해 차는 발을 크게 그려서 강조합니다.

기대서기

등이나 손 등 어느 부분으로 벽에 기대섰는가에 따라서 인상이 달라지는 포즈입니다. 기대서면 발에 실리는 체중이 분산되므로 한쪽 발을 띄워도 위화감이 없습니다.

한쪽 팔로 기댄다

벽에 팔을 붙이고 기댄 포즈는 몸을 약간 기울여 힘을 뺀 모습으로 표현합니다.

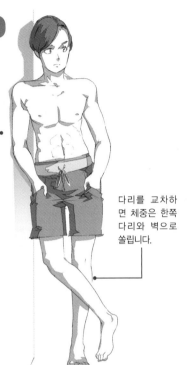

다리를 교차하면 체중은 한쪽 다리와 벽으로 쏠립니다.

> 앵글

정면 앵글이라면 기댄 몸의 기울기를 정확히 알 수 있습니다.

한쪽 다리와 등으로 기댄다

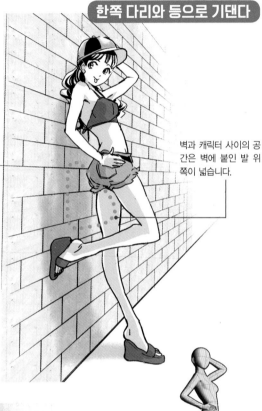

벽과 캐릭터 사이의 공간은 벽에 붙인 발 위쪽이 넓습니다.

> 앵글

발바닥을 벽에 붙인 포즈는 옆에서 보면 다리와 벽의 위치 관계를 쉽게 파악할 수 있습니다.

벽에 붙인 발은 무릎이 앞으로 나온다

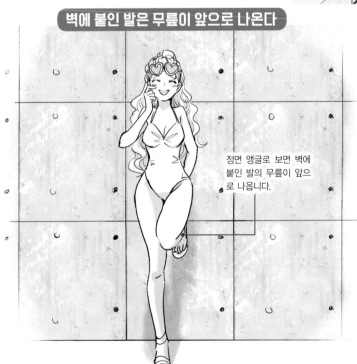

정면 앵글로 보면 벽에 붙인 발의 무릎이 앞으로 나옵니다.

한 손으로 기대선다

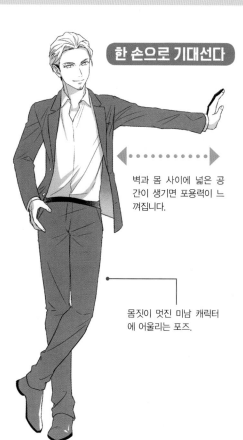

벽과 몸 사이에 넓은 공간이 생기면 포용력이 느껴집니다.

몸짓이 멋진 미남 캐릭터에 어울리는 포즈.

벽으로 얼굴을 가져간다

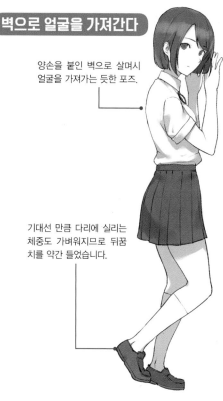

양손을 붙인 벽으로 살며시 얼굴을 가져가는 듯한 포즈.

기대선 만큼 다리에 실리는 체중도 가벼워지므로 뒤꿈치를 약간 들었습니다.

팔꿈치로 기대선다

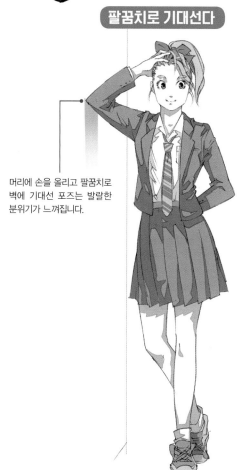

머리에 손을 올리고 팔꿈치로 벽에 기대선 포즈는 발랄한 분위기가 느껴집니다.

어깨로 기대선다

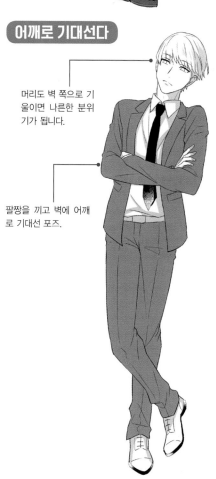

머리도 벽 쪽으로 기울이면 나른한 분위기가 됩니다.

팔짱을 끼고 벽에 어깨로 기대선 포즈.

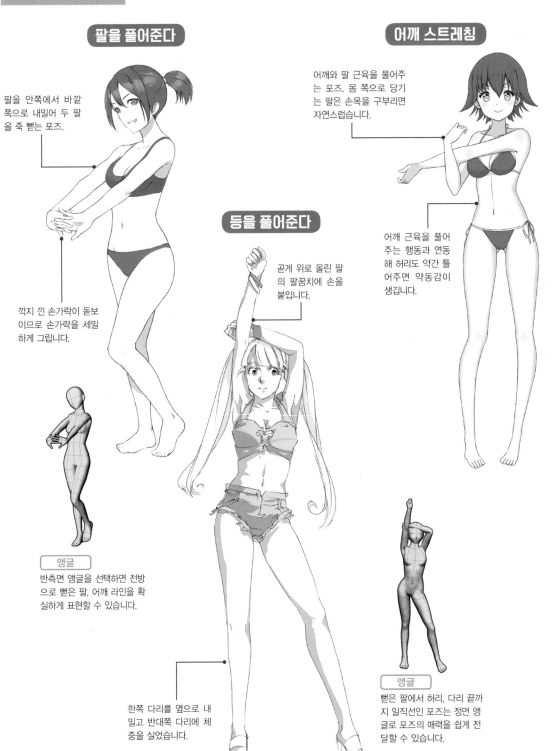

근육을 부드럽게 풀어주는
스트레칭

평범하게 서 있는 포즈가 부족하다고 느낄 때 활용하면 좋은 스트레칭 포즈입니다. 서 있는 포즈에 맛을 더할 때 쓸 수 있습니다. 건강한 이미지의 캐릭터에 어울립니다.

팔을 풀어준다

팔을 안쪽에서 바깥 쪽으로 내밀어 두 팔을 죽 뻗는 포즈.

깍지 낀 손가락이 돋보이므로 손가락을 세밀하게 그립니다.

어깨 스트레칭

어깨와 팔 근육을 풀어주는 포즈. 몸 쪽으로 당기는 팔은 손목을 구부리면 자연스럽습니다.

어깨 근육을 풀어주는 행동과 연동해 허리도 약간 틀어주면 약동감이 생깁니다.

등을 풀어준다

곧게 위로 올린 팔의 팔꿈치에 손을 붙입니다.

앵글
반측면 앵글을 선택하면 전방으로 뻗은 팔, 어깨 라인을 확실하게 표현할 수 있습니다.

한쪽 다리를 옆으로 내밀고 반대쪽 다리에 체중을 실었습니다.

앵글
뻗은 팔에서 허리, 다리 끝까지 일직선인 포즈는 정면 앵글로 포즈의 매력을 쉽게 전달할 수 있습니다.

미와 건강을 표현하는

에어로빅

댄스 형식의 유산소 운동으로 익숙한 에어로빅은 허리를 비틀고 발을 높이 드는 건강하고 약동감 있는 움직임이 많습니다. 스포티한 포즈를 검토할 때는 에어로빅에서 힌트를 얻을 수 있습니다.

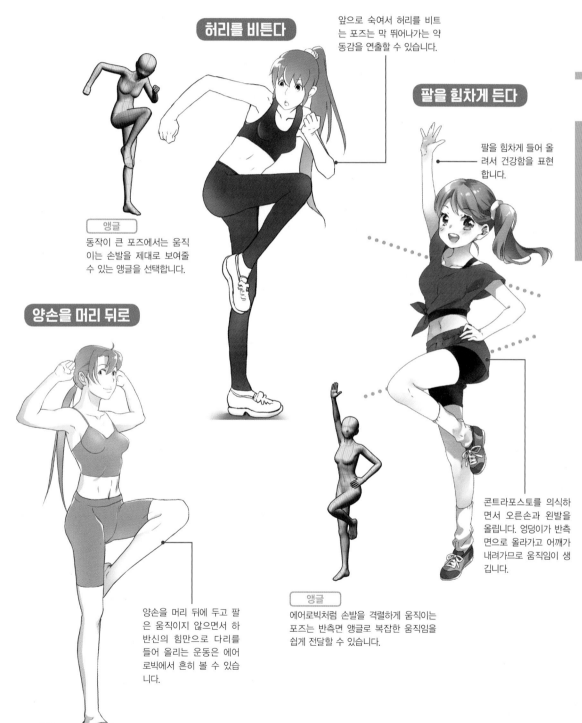

허리를 비튼다

앞으로 숙여서 허리를 비트는 포즈는 막 뛰어나가는 약동감을 연출할 수 있습니다.

팔을 힘차게 든다

팔을 힘차게 들어 올려서 건강함을 표현합니다.

앵글

동작이 큰 포즈에서는 움직이는 손발을 제대로 보여줄 수 있는 앵글을 선택합니다.

양손을 머리 뒤로

콘트라포스토를 의식하면서 오른손과 왼발을 올립니다. 엉덩이가 반측면으로 올라가고 어깨가 내려가므로 움직임이 생깁니다.

양손을 머리 뒤에 두고 팔은 움직이지 않으면서 하반신의 힘만으로 다리를 들어 올리는 운동은 에어로빅에서 흔히 볼 수 있습니다.

앵글

에어로빅처럼 손발을 격렬하게 움직이는 포즈는 반측면 앵글로 복잡한 움직임을 쉽게 전달할 수 있습니다.

117

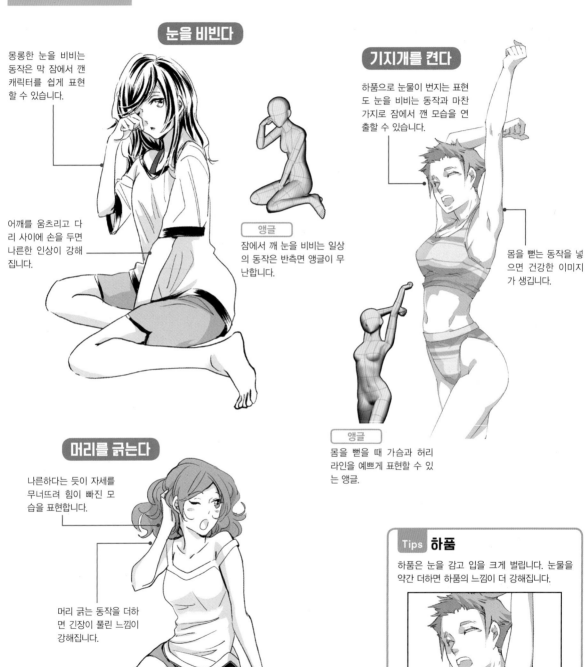

잠에서 깸

일상의 한 장면으로 '잠에서 깨는 포즈'는 무방비한 캐릭터의 귀여움과 친밀함을 표현할 수 있습니다. 눈을 비비고, 하품하고, 눈물이 번지는 등 막 잠에서 깬 모습을 나타내는 동작을 넣으면 좋습니다.

눈을 비빈다

몽롱한 눈을 비비는 동작은 막 잠에서 깬 캐릭터를 쉽게 표현할 수 있습니다.

어깨를 움츠리고 다리 사이에 손을 두면 나른한 인상이 강해집니다.

앵글
잠에서 깬 눈을 비비는 일상의 동작은 반측면 앵글이 무난합니다.

기지개를 켠다

하품으로 눈물이 번지는 표현도 눈을 비비는 동작과 마찬가지로 잠에서 깬 모습을 연출할 수 있습니다.

몸을 뻗는 동작을 넣으면 건강한 이미지가 생깁니다.

앵글
몸을 뻗을 때 가슴과 허리 라인을 예쁘게 표현할 수 있는 앵글.

머리를 긁는다

나른하다는 듯이 자세를 무너뜨려 힘이 빠진 모습을 표현합니다.

머리 긁는 동작을 더하면 긴장이 풀린 느낌이 강해집니다.

Tips 하품
하품은 눈을 감고 입을 크게 벌립니다. 눈물을 약간 더하면 하품의 느낌이 더 강해집니다.

우아한 움직임으로 매료하는

발레

크고 유연하게 몸을 움직여 인체의 아름다움을 어필하는 발레 포즈입니다. 발끝으로 섰을 때의 다리 라인과 팔의 화려한 동작이 중요하므로 팔다리가 긴 캐릭터에 적합합니다.

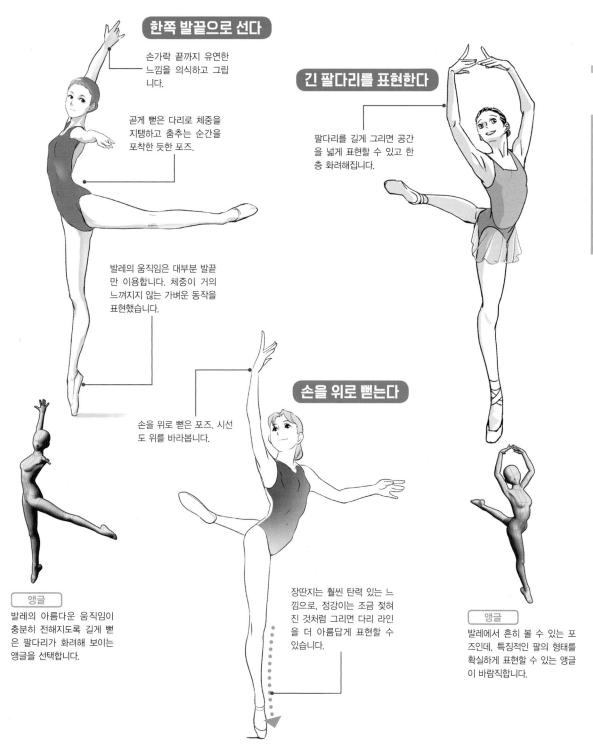

한쪽 발끝으로 선다

손가락 끝까지 유연한 느낌을 의식하고 그립니다.

곧게 뻗은 다리로 체중을 지탱하고 춤추는 순간을 포착한 듯한 포즈.

발레의 움직임은 대부분 발끝만 이용합니다. 체중이 거의 느껴지지 않는 가벼운 동작을 표현했습니다.

긴 팔다리를 표현한다

팔다리를 길게 그리면 공간을 넓게 표현할 수 있고 한층 화려해집니다.

손을 위로 뻗는다

손을 위로 뻗은 포즈. 시선도 위를 바라봅니다.

장딴지는 훨씬 탄력 있는 느낌으로, 정강이는 조금 젖혀진 것처럼 그리면 다리 라인을 더 아름답게 표현할 수 있습니다.

앵글

발레의 아름다운 움직임이 충분히 전해지도록 길게 뻗은 팔다리가 화려해 보이는 앵글을 선택합니다.

앵글

발레에서 흔히 볼 수 있는 포즈인데, 특징적인 팔의 형태를 확실하게 표현할 수 있는 앵글이 바람직합니다.

늠름한 육체를 드러내는

근육

근육질 캐릭터의 크고 튼튼하게 단련된 근육의 굴곡과 움직임 등을 어필하는 포즈입니다. 팔을 구부려 힘을 주면서 근육의 굴곡을 강조합니다.

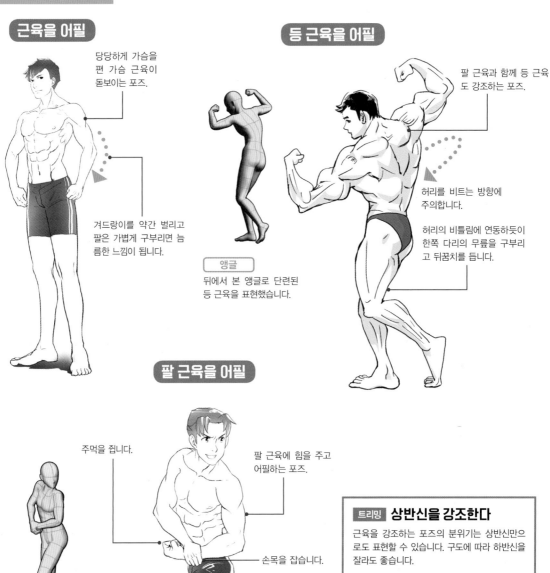

근육을 어필

당당하게 가슴을 편 가슴 근육이 돋보이는 포즈.

겨드랑이를 약간 벌리고 팔은 가볍게 구부리면 늠름한 느낌이 됩니다.

등 근육을 어필

팔 근육과 함께 등 근육도 강조하는 포즈.

허리를 비트는 방향에 주의합니다.

허리의 비틀림에 연동하듯이 한쪽 다리의 무릎을 구부리고 뒤꿈치를 듭니다.

앵글
뒤에서 본 앵글로 단련된 등 근육을 표현했습니다.

팔 근육을 어필

주먹을 쥡니다.

팔 근육에 힘을 주고 어필하는 포즈.

손목을 잡습니다.

앵글
팔 근육이 강조되도록 구부러진 팔이 앞으로 오는 앵글을 선택합니다.

트리밍 상반신을 강조한다

근육을 강조하는 포즈의 분위기는 상반신만으로도 표현할 수 있습니다. 구도에 따라 하반신을 잘라도 좋습니다.

OK

아이템을 사용한 포즈

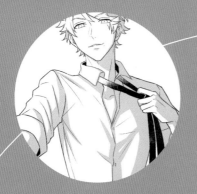

소품과 의상 등의 아이템을 더한
포즈에 대해 설명합니다.

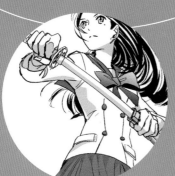

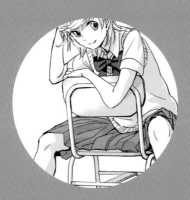

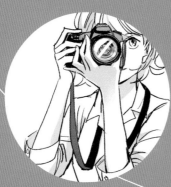

지적인 캐릭터에 어울리는

안경

착실하거나 지적인 이미지의 캐릭터에게 어울리는 안경입니다. 안경을 만지거나 테를 잡는 동작으로 움직임을 더할 수 있습니다. 안경을 잡을 때는 엄지와 검지를 쓰는 것이 기본입니다.

엄지와 검지로 고쳐 쓴다

안경을 엄지와 검지로 잡고 위치를 고치는 포즈.

지적인 이미지의 캐릭터는 자세를 바르게 잡습니다.

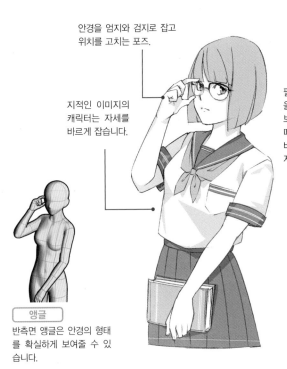

앵글
반측면 앵글은 안경의 형태를 확실하게 보여줄 수 있습니다.

안경을 쓴다

안경 쓰는 순간을 포착한 포즈.

팔꿈치를 올리면 안경을 쓰는 움직임을 크게 보여줄 수 있습니다. 이때 안경을 잡은 손의 손바닥이 하늘을 향하면 자연스러워 보입니다.

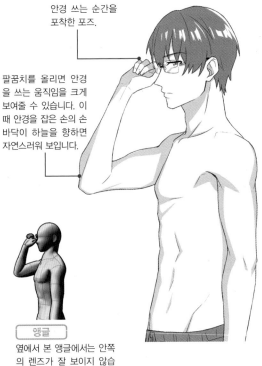

앵글
옆에서 본 앵글에서는 안쪽의 렌즈가 잘 보이지 않습니다.

안경을 벗고 끝을 살짝 물고 있는 포즈. 무엇을 생각하거나 꾸밀 때 주로 쓰이는 표현입니다.

안경다리를 입으로 물다

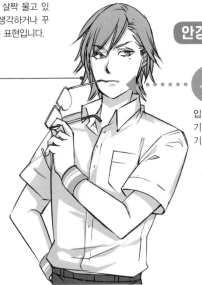

시선
입가로 시선이 집중되기 쉽고 섹시한 분위기가 됩니다.

트리밍 손의 형태를 보여준다

안경을 잡은 손의 형태가 잘 드러나도록 트리밍할 때는 손과 팔의 움직임을 확실하게 보여줄 수 있는 구도를 선택합니다.

OK

안경을 밀어 올린다

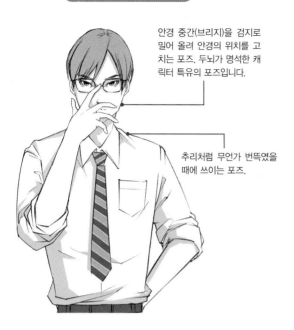

안경 중간(브리지)을 검지로 밀어 올려 안경의 위치를 고치는 포즈. 두뇌가 명석한 캐릭터 특유의 포즈입니다.

추리처럼 무언가 번뜩였을 때에 쓰이는 포즈.

안경을 고쳐 쓴다

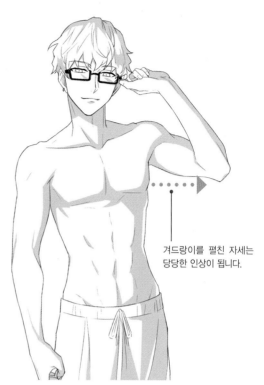

겨드랑이를 펼친 자세는 당당한 인상이 됩니다.

안경을 벗는다

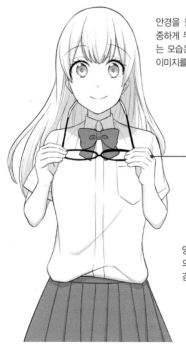

안경을 들어서 벗는 포즈. 정중하게 두 손으로 안경을 다루는 모습은 캐릭터에 품위 있는 이미지를 더합니다.

두 손으로 안경을 쓴다

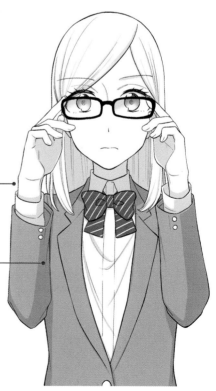

양손의 움직임이 같으면 대칭의 아름다움이 생기고, 긴장감이 있는 포즈가 됩니다.

겨드랑이를 붙이고 안경을 쓰는 포즈는 얌전한 분위기의 캐릭터를 표현할 수 있습니다.

넥타이

신사용 정장에 빼놓을 수 없는 아이템. 넥타이를 풀거나 고치는 손의 움직임 또는 포즈로 섹시한 분위기와 멋에 신경 쓰는 캐릭터를 표현할 수 있습니다.

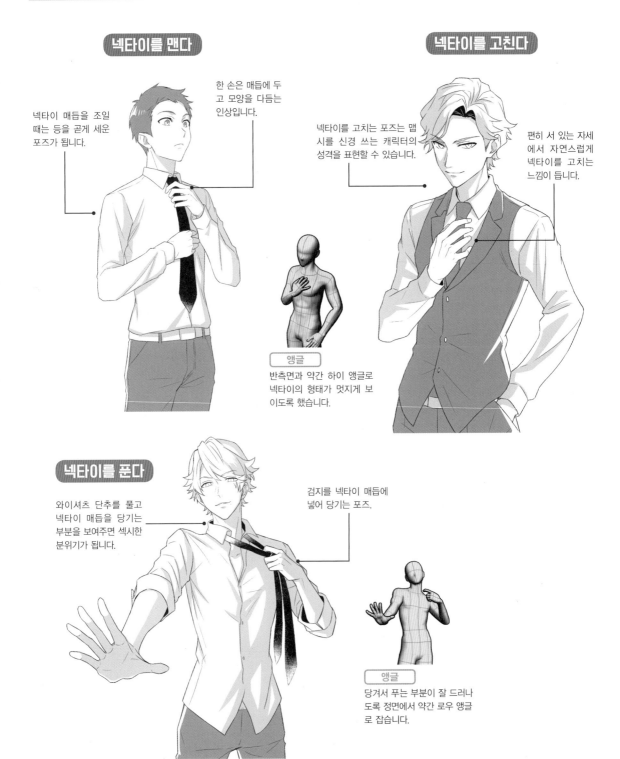

넥타이를 맨다

넥타이 매듭을 조일 때는 등을 곧게 세운 포즈가 됩니다.

한 손은 매듭에 두고 모양을 다듬는 인상입니다.

넥타이를 고친다

넥타이를 고치는 포즈는 맵시를 신경 쓰는 캐릭터의 성격을 표현할 수 있습니다.

편히 서 있는 자세에서 자연스럽게 넥타이를 고치는 느낌이 듭니다.

앵글
반측면과 약간 하이 앵글로 넥타이의 형태가 멋지게 보이도록 했습니다.

넥타이를 푼다

와이셔츠 단추를 풀고 넥타이 매듭을 당기는 부분을 보여주면 섹시한 분위기가 됩니다.

검지를 넥타이 매듭에 넣어 당기는 포즈.

앵글
당겨서 푸는 부분이 잘 드러나도록 정면에서 약간 로우 앵글로 잡습니다.

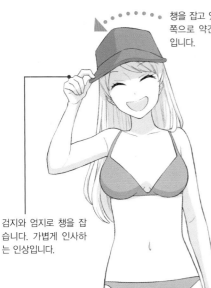

패션 센스를 한 단계 UP

모자

모자는 얼굴 주위의 인상을 바꿔주는 아이템입니다. 모자를 사용한 대표적인 움직임은 챙을 잡는 포즈입니다. 또한 모자를 손으로 누르는 동작으로 바람이 부는 상황을 연출할 수 있습니다.

모자의 챙을 잡는다

챙을 잡고 있는 손 쪽으로 약간 기울입니다.

검지와 엄지로 챙을 잡습니다. 가볍게 인사하는 인상입니다.

앵글
몸이 정면인 앵글은 모자를 잡고 인사하는 모습을 쉽게 표현할 수 있습니다.

모자를 양손으로 누른다

뒤집힌 챙으로 바람의 강도를 표현할 수 있습니다.

챙이 넓은 모자는 바람에 날리기 쉬워서 양손으로 모자를 누르는 포즈가 어울립니다.

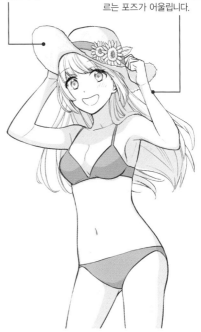

모자를 한 손으로 누른다

앵글
모자의 입체감 표현은 반측면 앵글이 좋습니다. 예제는 리본도 보이도록 얼굴을 돌린 포즈를 잡았습니다.

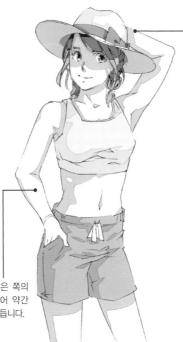

얼굴을 가리지 않도록 모자를 누르는 손을 뒤로 돌렸습니다.

모자를 누르지 않은 쪽의 손은 주머니에 넣어 약간 빼는 듯한 느낌이 듭니다.

Tips 모자와 얼굴의 방향

패션모델은 얼굴을 돌려서 모자가 보기 좋은 형태가 되는 포즈를 잡기도 합니다. 일러스트도 그런 점을 반영해 얼굴의 방향과 모자의 방향에 주의하면 좋습니다.

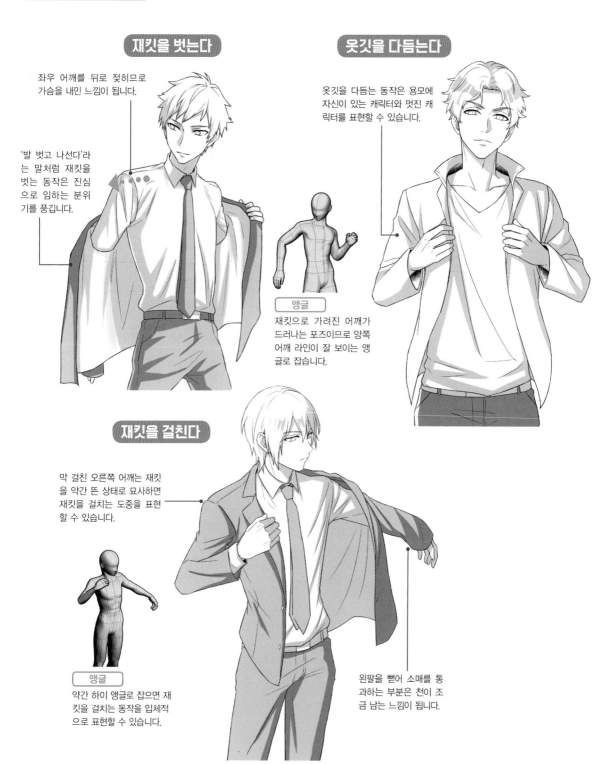

격식이 만드는 멋
재킷

재킷은 격식을 차린 이미지가 강하고, 품격 있는 인상이 있는 의상입니다. 입고 벗는 자연스러운 일상의 동작 속에 섹시함이 느껴지는 요소가 곳곳에 있는 것이 특징입니다.

재킷을 벗는다

좌우 어깨를 뒤로 젖히므로 가슴을 내민 느낌이 됩니다.

'발 벗고 나선다'라는 말처럼 재킷을 벗는 동작은 진심으로 임하는 분위기를 풍깁니다.

앵글
재킷으로 가려진 어깨가 드러나는 포즈이므로 양쪽 어깨 라인이 잘 보이는 앵글로 잡습니다.

옷깃을 다듬는다

옷깃을 다듬는 동작은 용모에 자신이 있는 캐릭터와 멋진 캐릭터를 표현할 수 있습니다.

재킷을 걸친다

막 걸친 오른쪽 어깨는 재킷을 약간 뜬 상태로 묘사하면 재킷을 걸치는 도중을 표현할 수 있습니다.

앵글
약간 하이 앵글로 잡으면 재킷을 걸치는 동작을 입체적으로 표현할 수 있습니다.

왼팔을 뻗어 소매를 통과하는 부분은 천이 조금 남는 느낌이 됩니다.

재킷을 등 뒤로 걸친다

재킷을 등 뒤로 걸친 포즈는 거친 분위기를 연출할 수 있습니다.

와이셔츠 소매를 걷어 올리면 평소 보기 힘든 팔 안쪽이 드러납니다. 팔 근육이 강조되므로 섹시함을 연출하고 싶을 때 추천합니다.

재킷을 한 손으로 든다

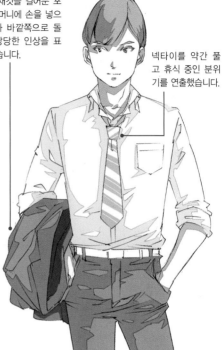

한쪽 팔에 재킷을 걸어둔 포즈. 바지 주머니에 손을 넣으면 팔꿈치가 바깥쪽으로 돌출되므로 당당한 인상을 표현할 수 있습니다.

넥타이를 약간 풀고 휴식 중인 분위기를 연출했습니다.

재킷을 정리한다

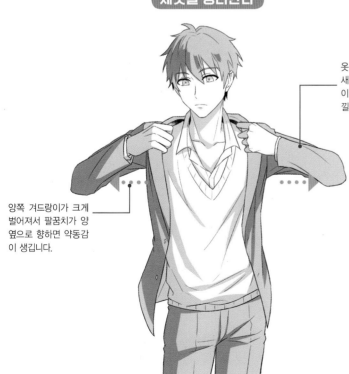

양쪽 겨드랑이가 크게 벌어져서 팔꿈치가 양 옆으로 향하면 약동감이 생깁니다.

옷깃을 잡는 동작은 매무새를 다듬는 새로운 동작이 시작되는 약동감을 느낄 수 있습니다.

트리밍 바스트 쇼트로 옷깃을 고친다

재킷의 옷깃을 고치는 포즈는 재킷이 화면에 전부 들어가지 않아도 옷깃 부분을 묘사한 바스트 쇼트로 충분히 표현할 수 있습니다.

OK

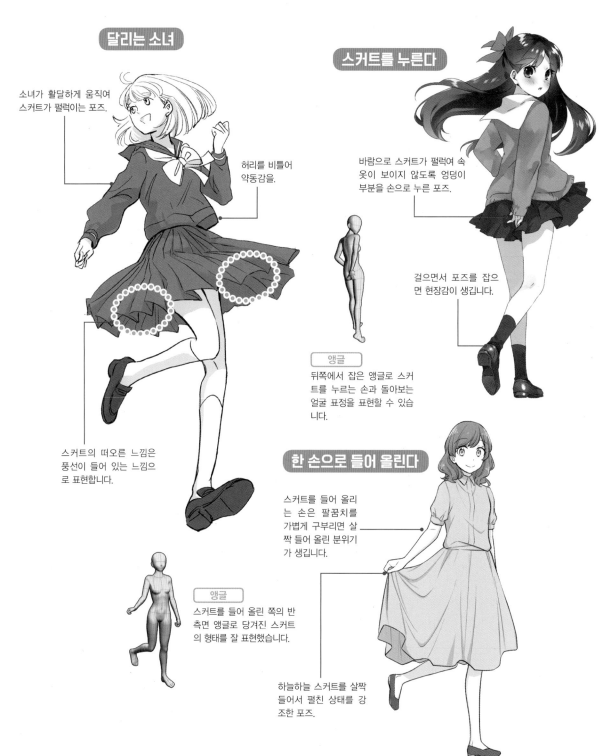

스커트

스커트는 소녀의 상징이자 귀여움을 강조하는 아이템입니다. 캐릭터의 움직임에 따라서 넓어지거나 바람에 펄럭이는 식으로 스커트 자체에 움직임을 더하면 다양한 포즈를 표현할 수 있습니다.

달리는 소녀

소녀가 활달하게 움직여 스커트가 펄럭이는 포즈.

허리를 비틀어 약동감을.

스커트의 떠오른 느낌은 풍선이 들어 있는 느낌으로 표현합니다.

스커트를 누른다

바람으로 스커트가 펄럭여 속옷이 보이지 않도록 엉덩이 부분을 손으로 누른 포즈.

걸으면서 포즈를 잡으면 현장감이 생깁니다.

앵글
뒤쪽에서 잡은 앵글로 스커트를 누르는 손과 돌아보는 얼굴 표정을 표현할 수 있습니다.

한 손으로 들어 올린다

스커트를 들어 올리는 손은 팔꿈치를 가볍게 구부리면 살짝 들어 올린 분위기가 생깁니다.

앵글
스커트를 들어 올린 쪽의 반측면 앵글로 당겨진 스커트의 형태를 잘 표현했습니다.

하늘하늘 스커트를 살짝 들어서 펼친 상태를 강조한 포즈.

양손으로 들어 올린다

양손으로 스커트를 잡고 들어 올린 포즈. 귀여운 동작으로 스커트를 넓게 펼쳐서 강조할 수 있습니다.

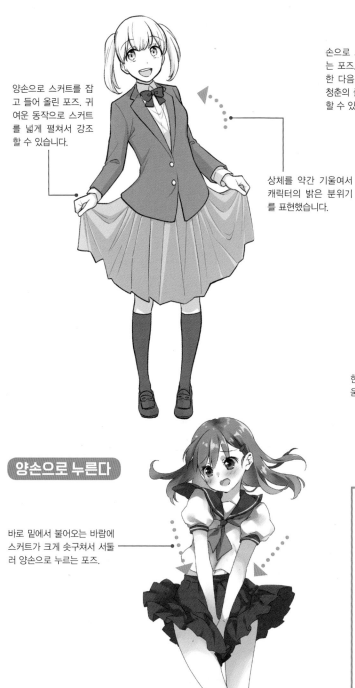

상체를 약간 기울여서 캐릭터의 밝은 분위기를 표현했습니다.

젖은 스커트를 짠다

손으로 스커트를 꼭 잡고 짜는 포즈. 교복을 입고 물놀이한 다음 장면을 떠오르게 해 청춘의 즐거운 분위기를 표현할 수 있습니다.

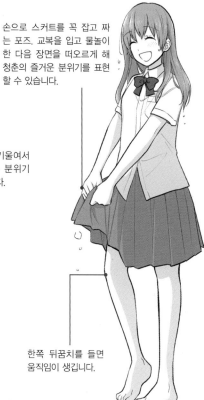

한쪽 뒤꿈치를 들면 움직임이 생깁니다.

양손으로 누른다

바로 밑에서 불어오는 바람에 스커트가 크게 솟구쳐서 서둘러 양손으로 누르는 포즈.

무릎을 붙이면 부끄러운 듯이 스커트를 누르는 인상이 됩니다.

트리밍 조금이라도 다리를 드러낸다

스커트를 강조하려고 스커트 밖으로 다리는 최대한 드러내고 싶지만, 트리밍할 필요가 있다면 정강이 혹은 무릎보다 약간 위를 자르면 좋습니다.

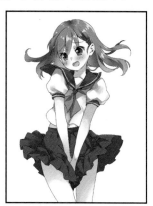

리본

캐릭터에 리본을 붙이면 어린 이미지가 되기 쉽습니다. 특히 붙인 리본이 클수록 소녀다운 이미지가 강해집니다. 리본 자체가 귀여운 아이템이므로 귀여운 포즈와 조합하면 좋습니다.

머리에 리본을 묶는다

트윈테일의 한쪽 리본을 묶는 포즈. 손이 얼굴을 가리지 않는 앵글과 자세를 선택합니다.

팔을 올리면 교복 상의가 따라 올라가 배가 살짝 드러납니다. 묶는 데 정신이 팔려서 아직 깨닫지 못한 순수함을 연출했습니다.

머리의 리본을 다듬는다

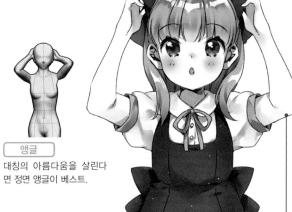

앵글
대칭의 아름다움을 살린다면 정면 앵글이 베스트.

머리에 붙인 큰 리본의 좌우 균형을 양손으로 정리하는 포즈. 리본과 마찬가지로 팔과 팔꿈치의 위치, 손동작을 대칭에 가깝게 하면 보기 좋은 포즈가 됩니다.

가슴의 리본을 묶는다

앵글
표정이 보이면서 리본을 묶는 모습이 잘 드러나도록 반 측면 앵글을 선택했습니다.

가슴에 붙은 리본 끝을 양손으로 잡은 포즈. 공주 같은 캐릭터의 드레스에는 리본이 기본입니다.

약간 불만스러운 표정으로 리본이 잘 묶이지 않아 곤란한 모습을 표현했습니다.

벗는 동작으로 섹스 어필

장갑

장갑을 '끼거나' 혹은 '벗는' 동작으로 장갑이 가진 인상을 강조할 수 있습니다. 특히 '벗는' 동작은 캐릭터의 섹시함이나 거친 분위기 등 개성을 어필하기 쉬운 포즈입니다.

손목부터 입으로 벗긴다

장갑 손목 부분을 입으로 물고 벗기는 포즈. 손가락 끝보다도 손목 부분을 물고 벗겨야 더 거칠고 섹시한 인상이 됩니다.

앵글
장갑을 물고 있는 입이 잘 보이는 앵글로 잡으면 좋습니다.

장갑을 낀다

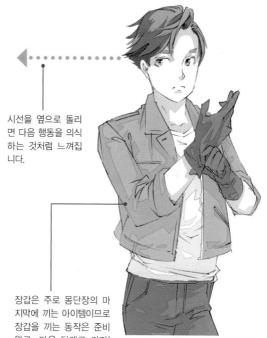

시선을 옆으로 돌리면 다음 행동을 의식하는 것처럼 느껴집니다.

장갑은 주로 몸단장의 마지막에 끼는 아이템이므로 장갑을 끼는 동작은 준비완료, 다음 단계로 가자! 하는 이미지가 있습니다.

손가락 끝을 입으로 물고 벗긴다

장갑의 끝부분을 입으로 물고 벗기려는 포즈. 손가락 끝은 가늘어서 입을 약간 벌리게 됩니다. 은근한 기품과 섹시함이 느껴지는 인상입니다.

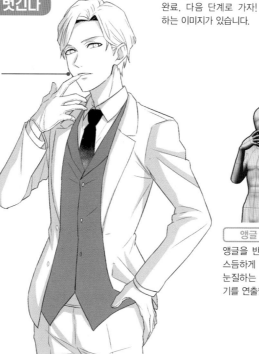

앵글
앵글을 반측면으로 살짝 비스듬하게 포즈를 잡으면 곁눈질하는 표정에 쿨한 분위기를 연출할 수 있습니다.

발을 장식하는 아이템

구두

구두를 강조하고 싶다면 구두를 신는 포즈가 가장 좋습니다. 일상의 동작이지만 온몸을 사용하므로 움직임 있는 일러스트를 만들기 쉬운 이점이 있습니다. 끈이 있는 타입은 끈 묶는 동작을 넣어도 좋습니다.

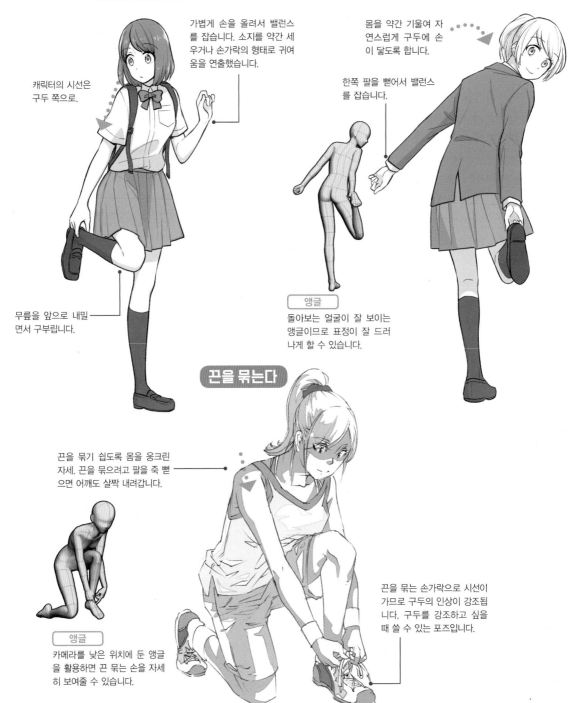

귀엽게 신는다

가볍게 손을 올려서 밸런스를 잡습니다. 소지를 약간 세우거나 손가락의 형태로 귀여움을 연출했습니다.

캐릭터의 시선은 구두 쪽으로.

무릎을 앞으로 내밀면서 구부립니다.

몸을 기울인 자연스러운 자세

몸을 약간 기울여 자연스럽게 구두에 손이 닿도록 합니다.

한쪽 팔을 뻗어서 밸런스를 잡습니다.

앵글
돌아보는 얼굴이 잘 보이는 앵글이므로 표정이 잘 드러나게 할 수 있습니다.

끈을 묶는다

끈을 묶기 쉽도록 몸을 웅크린 자세. 끈을 묶으려고 팔을 죽 뻗으면 어깨도 살짝 내려갑니다.

앵글
카메라를 낮은 위치에 둔 앵글을 활용하면 끈 묶는 손을 자세히 보여줄 수 있습니다.

끈을 묶는 손가락으로 시선이 가므로 구두의 인상이 강조됩니다. 구두를 강조하고 싶을 때 쓸 수 있는 포즈입니다.

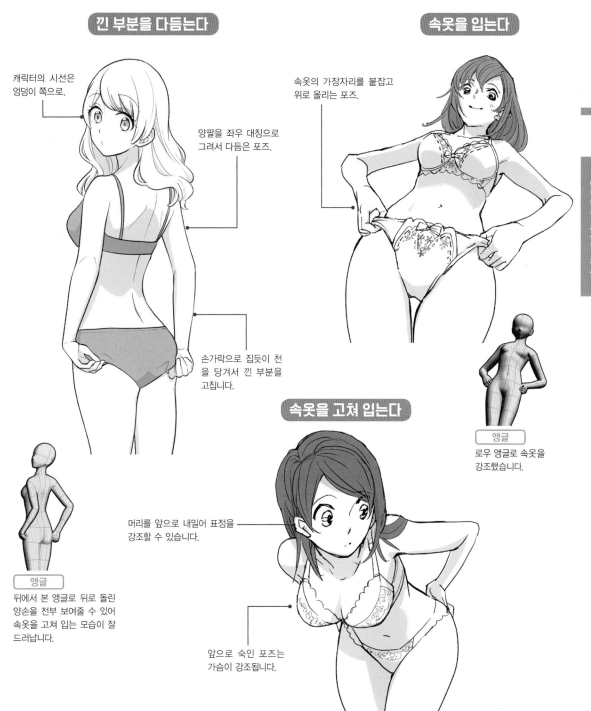

손가락으로 다듬는 동작이 대표적

팬티

팬티는 수영복이나 속옷처럼 짧은 하반신용 의상입니다. 대표적인 포즈는 엉덩이 쪽의 천을 손가락을 넣어서 다듬는 동작입니다. 팬티를 강조하고 싶다면 로우 앵글을 활용하면 좋습니다.

낀 부분을 다듬는다

캐릭터의 시선은 엉덩이 쪽으로.

양팔을 좌우 대칭으로 그려서 다듬은 포즈.

손가락으로 집듯이 천을 당겨서 낀 부분을 고칩니다.

속옷을 입는다

속옷의 가장자리를 붙잡고 위로 올리는 포즈.

앵글
로우 앵글로 속옷을 강조했습니다.

속옷을 고쳐 입는다

머리를 앞으로 내밀어 표정을 강조할 수 있습니다.

앞으로 숙인 포즈는 가슴이 강조됩니다.

앵글
뒤에서 본 앵글로 뒤로 돌린 양손을 전부 보여줄 수 있어 속옷을 고쳐 입는 모습이 잘 드러납니다.

133

작은 움직임으로 섹시함을 더하는

립스틱

립스틱을 바르는 포즈는 입술로 시선이 집중됩니다. 벌린 입 모양 하나로도 인상이 크게 달라지니 주의해서 그립니다. 스틱이나 브러시를 쓰지 않고 손가락으로 찍어서 바르는 동작으로 응용할 수도 있습니다.

립스틱을 바르는 동작

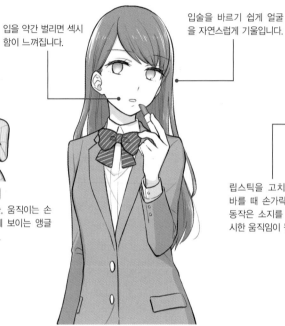

입을 약간 벌리면 섹시함이 느껴집니다.

입술을 바르기 쉽게 얼굴을 자연스럽게 기울입니다.

> 앵글

립스틱과 입술, 움직이는 손가락이 예쁘게 보이는 앵글을 선택합니다.

손가락으로 바른다

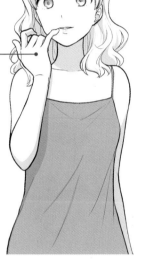

립스틱을 고치거나 연하게 바를 때 손가락을 사용하는 동작은 소지를 사용하면 섹시한 움직임이 됩니다.

옆얼굴을 드러낸다

◀ ·········

시선은 거울을 바라봅니다.

거울 앞에서 립스틱을 바르는 포즈는 등을 곧게 세우면 좋습니다. 사람은 거울 앞에 서면 자세를 바로잡게 됩니다.

> 앵글

옆 앵글은 립스틱이 입술에 닿은 상태를 알기 쉽게 표현할 수 있습니다.

> 트리밍 **입만으로도 전해진다**

립스틱을 바르는 포즈는 손가락의 움직임 등으로 섹시함이 잘 드러나도록 대담하게 입 주변만 크게 포착한 그림으로, 포즈의 매력을 전달할 수 있습니다.

앞치마

앞치마는 가정적인 인상이 강한 의상입니다. 캐릭터에 입히면 친밀함과 따뜻한 분위기를 강조할 수 있습니다. 앞주머니에 손을 넣거나 끈을 묶는 움직임을 더하면 앞치마를 강조할 수 있습니다.

앞주머니에 손을 넣는다

앞치마 차림으로 요리

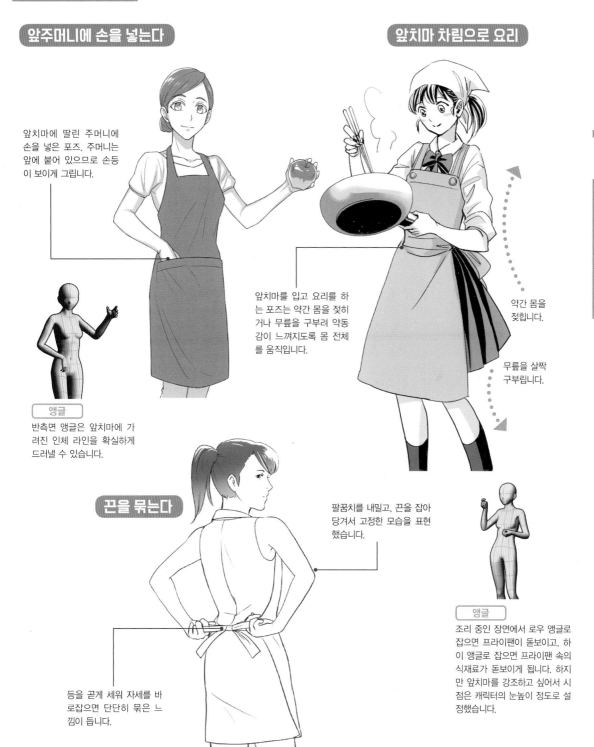

앞치마에 딸린 주머니에 손을 넣은 포즈. 주머니는 앞에 붙어 있으므로 손등이 보이게 그립니다.

앞치마를 입고 요리를 하는 포즈는 약간 몸을 젖히거나 무릎을 구부려 약동감이 느껴지도록 몸 전체를 움직입니다.

약간 몸을 젖힙니다.

무릎을 살짝 구부립니다.

앵글
반측면 앵글은 앞치마에 가려진 인체 라인을 확실하게 드러낼 수 있습니다.

끈을 묶는다

팔꿈치를 내밀고, 끈을 잡아 당겨서 고정한 모습을 표현했습니다.

등을 곧게 세워 자세를 바로잡으면 단단히 묶은 느낌이 듭니다.

앵글
조리 중인 장면에서 로우 앵글로 잡으면 프라이팬이 돋보이고, 하이 앵글로 잡으면 프라이팬 속의 식재료가 돋보이게 됩니다. 하지만 앞치마를 강조하고 싶어서 시점은 캐릭터의 눈높이 정도로 설정했습니다.

PART 3

아이템을 사용한 포즈

135

성실하고 똑똑한 이미지를 만드는

책

책은 캐릭터의 성실함과 똑똑함을 강조하므로 우등생 캐릭터에게 어울리는 아이템입니다. 양장본, 문고본, 만화 등 책의 종류에 따라서 크기가 달라지는 점에 주의해서 그립니다.

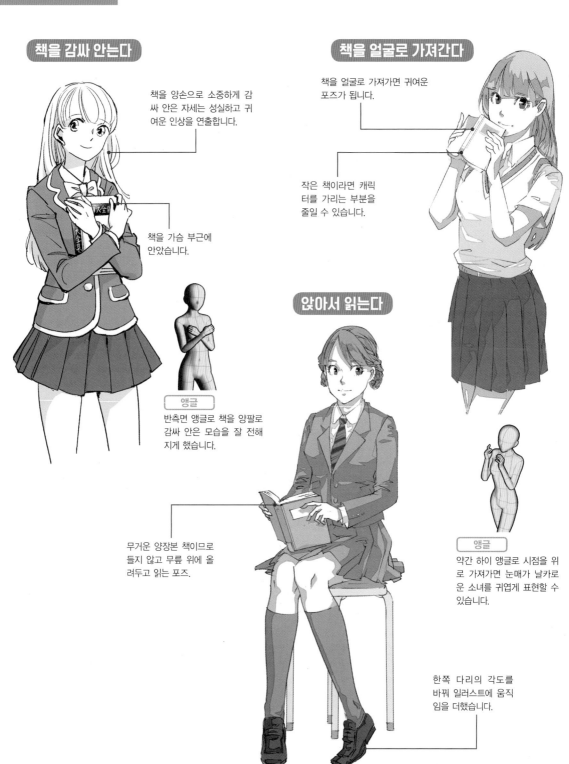

책을 감싸 안는다

책을 양손으로 소중하게 감싸 안은 자세는 성실하고 귀여운 인상을 연출합니다.

책을 가슴 부근에 안았습니다.

앵글
반측면 앵글로 책을 양팔로 감싸 안은 모습을 잘 전해지게 했습니다.

책을 얼굴로 가져간다

책을 얼굴로 가져가면 귀여운 포즈가 됩니다.

작은 책이라면 캐릭터를 가리는 부분을 줄일 수 있습니다.

앉아서 읽는다

무거운 양장본 책이므로 들지 않고 무릎 위에 올려두고 읽는 포즈.

앵글
약간 하이 앵글로 시점을 위로 가져가면 눈매가 날카로운 소녀를 귀엽게 표현할 수 있습니다.

한쪽 다리의 각도를 바꿔 일러스트에 움직임을 더했습니다.

꽃다발

꽃은 화면 속에 있는 것만으로 화려함을 더해주는 아이템입니다. 캐릭터가 꽃다발을 드는 식으로 꽃을 가까이에 두면 캐릭터도 살아납니다. 특히 얼굴 가까이에 배치하면 얼굴의 아름다움을 강조할 수 있습니다.

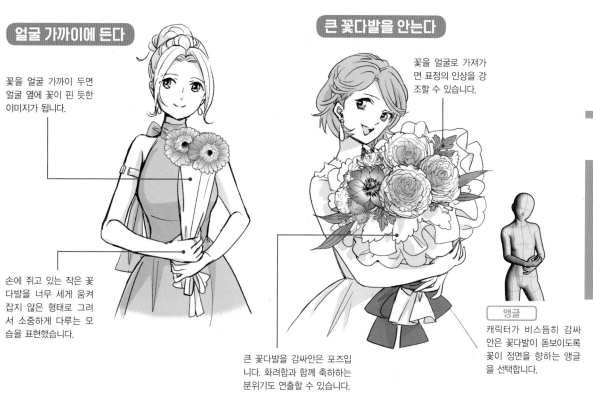

얼굴 가까이에 든다

꽃을 얼굴 가까이 두면 얼굴 옆에 꽃이 핀 듯한 이미지가 됩니다.

손에 쥐고 있는 작은 꽃다발을 너무 세게 움켜잡지 않은 형태로 그려서 소중하게 다루는 모습을 표현했습니다.

큰 꽃다발을 안는다

꽃을 얼굴로 가져가면 표정의 인상을 강조할 수 있습니다.

큰 꽃다발을 감싸안은 포즈입니다. 화려함과 함께 축하하는 분위기도 연출할 수 있습니다.

PART 3

아이템을 사용한 포즈

앵글
캐릭터가 비스듬히 감싸안은 꽃다발이 돋보이도록 꽃이 정면을 향하는 앵글을 선택합니다.

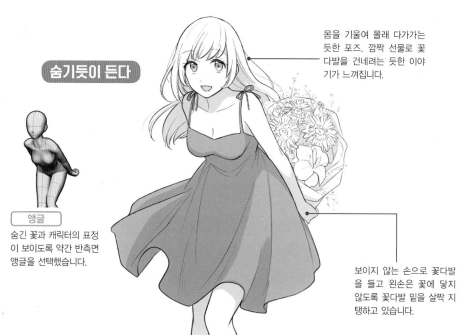

숨기듯이 든다

몸을 기울여 몰래 다가가는 듯한 포즈. 깜짝 선물로 꽃다발을 건네려는 듯한 이야기가 느껴집니다.

앵글
숨긴 꽃과 캐릭터의 표정이 보이도록 약간 반측면 앵글을 선택했습니다.

보이지 않는 손으로 꽃다발을 들고 왼손은 꽃에 닿지 않도록 꽃다발 밑을 살짝 지탱하고 있습니다.

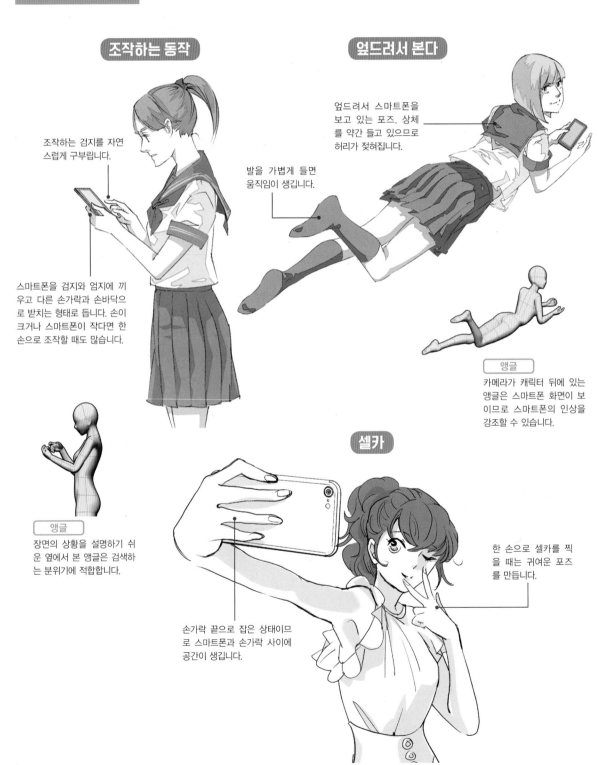

현대인의 필수품인 아이템

스마트폰

스마트폰은 현대인에게 대단히 친숙한 아이템이므로, 일상적인 인상을 강조합니다. 오른손잡이라면 오른손으로 조작하므로 왼손으로 드는 것이 기본이지만, 셀카 포즈는 쓰는 손으로 잡습니다.

조작하는 동작

조작하는 검지를 자연스럽게 구부립니다.

스마트폰을 검지와 엄지에 끼우고 다른 손가락과 손바닥으로 받치는 형태로 듭니다. 손이 크거나 스마트폰이 작다면 한 손으로 조작할 때도 많습니다.

앵글

장면의 상황을 설명하기 쉬운 옆에서 본 앵글은 검색하는 분위기에 적합합니다.

엎드려서 본다

엎드려서 스마트폰을 보고 있는 포즈. 상체를 약간 들고 있으므로 허리가 젖혀집니다.

발을 가볍게 들면 움직임이 생깁니다.

앵글

카메라가 캐릭터 뒤에 있는 앵글은 스마트폰 화면이 보이므로 스마트폰의 인상을 강조할 수 있습니다.

셀카

한 손으로 셀카를 찍을 때는 귀여운 포즈를 만듭니다.

손가락 끝으로 잡은 상태이므로 스마트폰과 손가락 사이에 공간이 생깁니다.

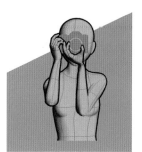

캐릭터의 또 다른 눈

카메라

일러스트로 그린 카메라는 대부분 디지털카메라입니다. 비싸고 무거워서 두 손으로 듭니다.
촬영하는 포즈는 손으로 렌즈를 감싸듯이 듭니다.

피사체를 찍는다

셔터 버튼 위에 검지를 올려
움직임을 더했습니다.

검지와 엄지로 줌렌즈
를 감싸듯이 손바닥으
로 지탱합니다.

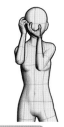

카메라를 잡은 포즈는 렌즈
너머를 바라보는 캐릭터의
눈에 시선이 집중됩니다.

앵글
피사체를 포착한 포즈를 정
면 앵글로 그리면 카메라 렌
즈를 인상적으로 표현할 수
있습니다.

피사체를 찾는다

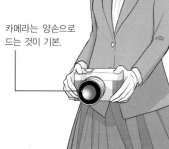

카메라는 양손으로
드는 것이 기본.

주변을 살피는 시선으
로 피사체를 찾는 모
습을 표현했습니다.

앵글
예제 같은 포즈를 옆에서 본
앵글로 잡으면 시선이 캐릭
터와 카메라 사이를 오가는
구도가 됩니다.

카메라를 들고 돌아본다

카메라를 얼굴 부근
까지 들어 올려 촬영
중에 돌아보는 장면
을 연출했습니다.

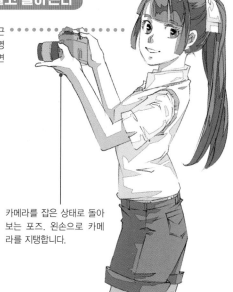

카메라를 잡은 상태로 돌아
보는 포즈. 왼손으로 카메
라를 지탱합니다.

Tips 일러스트의 밀도가 높아진다

카메라는 작은 부품이 많은 아이템이므로 업 쇼트
라도 일러스트에 밀도가 생깁니다.

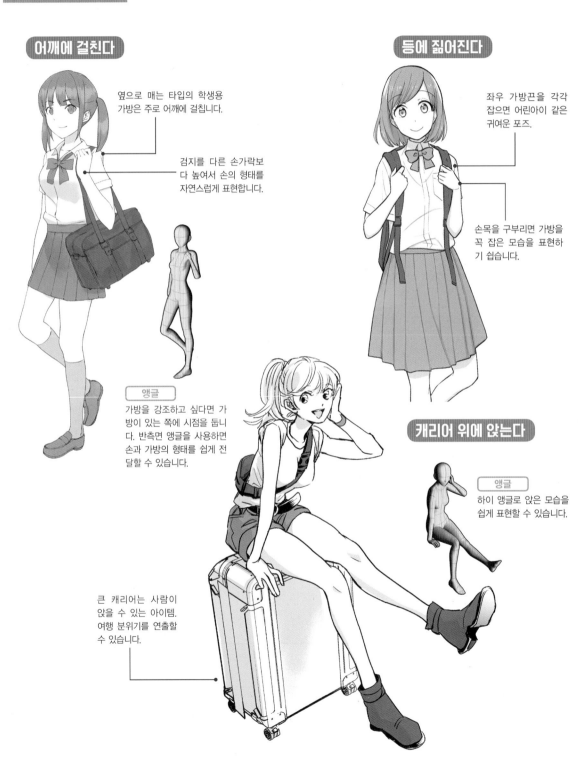

드는 방법도 다양한

가방

가방은 통학·여행·외출 등 장면에 따라서 사용하는 종류가 달라집니다. 가방 종류에 적합하게 드는 방법이 있습니다. 드는 방법을 활용한 포즈를 살펴보겠습니다.

어깨에 걸친다

옆으로 매는 타입의 학생용 가방은 주로 어깨에 걸칩니다.

검지를 다른 손가락보다 높여서 손의 형태를 자연스럽게 표현합니다.

앵글

가방을 강조하고 싶다면 가방이 있는 쪽에 시점을 둡니다. 반측면 앵글을 사용하면 손과 가방의 형태를 쉽게 전달할 수 있습니다.

등에 짊어진다

좌우 가방끈을 각각 잡으면 어린아이 같은 귀여운 포즈.

손목을 구부리면 가방을 꼭 잡은 모습을 표현하기 쉽습니다.

캐리어 위에 앉는다

앵글

하이 앵글로 앉은 모습을 쉽게 표현할 수 있습니다.

큰 캐리어는 사람이 앉을 수 있는 아이템. 여행 분위기를 연출할 수 있습니다.

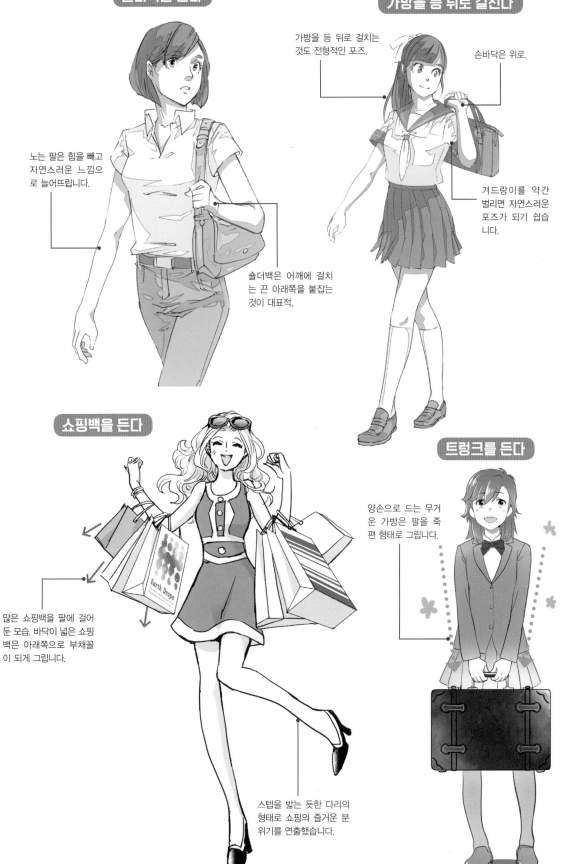

숄더백을 든다

노는 팔은 힘을 빼고 자연스러운 느낌으로 늘어뜨립니다.

숄더백은 어깨에 걸치는 끈 아래쪽을 붙잡는 것이 대표적.

가방을 등 뒤로 걸친다

가방을 등 뒤로 걸치는 것도 전형적인 포즈.

손바닥은 위로.

겨드랑이를 약간 벌리면 자연스러운 포즈가 되기 쉽습니다.

쇼핑백을 든다

많은 쇼핑백을 팔에 걸어 둔 모습. 바닥이 넓은 쇼핑백은 아래쪽으로 부채꼴이 되게 그립니다.

스텝을 밟는 듯한 다리의 형태로 쇼핑의 즐거운 분위기를 연출했습니다.

트렁크를 든다

양손으로 드는 무거운 가방은 팔을 죽 편 형태로 그립니다.

조용히 비를 막는
우산

일러스트 속의 비는 대부분 '눈물'과 '슬픔'을 비유하는 표현인 탓에 우산을 쓴 포즈는 슬픈 분위기와 심정을 표현하기 쉬운 성질이 있습니다. 반대로 우산을 접은 일러스트는 긍정적인 분위기가 생깁니다.

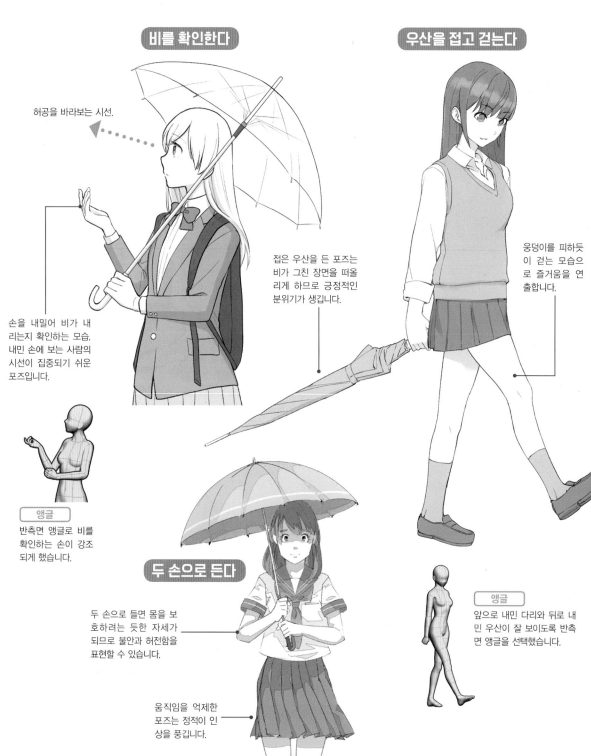

비를 확인한다

허공을 바라보는 시선.

손을 내밀어 비가 내리는지 확인하는 모습. 내민 손에 보는 사람의 시선이 집중되기 쉬운 포즈입니다.

접은 우산을 든 포즈는 비가 그친 장면을 떠올리게 하므로 긍정적인 분위기가 생깁니다.

우산을 접고 걷는다

웅덩이를 피하듯이 걷는 모습으로 즐거움을 연출합니다.

앵글
반측면 앵글로 비를 확인하는 손이 강조되게 했습니다.

두 손으로 든다

두 손으로 들면 몸을 보호하려는 듯한 자세가 되므로 불안과 허전함을 표현할 수 있습니다.

움직임을 억제한 포즈는 정적인 인상을 풍깁니다.

앵글
앞으로 내민 다리와 뒤로 내민 우산이 잘 보이도록 반측면 앵글을 선택했습니다.

우산을 들고 돌아본다

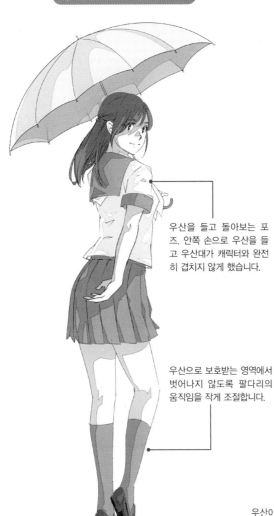

우산을 들고 돌아보는 포즈. 안쪽 손으로 우산을 들고 우산대가 캐릭터와 완전히 겹치지 않게 했습니다.

우산으로 보호받는 영역에서 벗어나지 않도록 팔다리의 움직임을 작게 조절합니다.

우산살을 보여준다

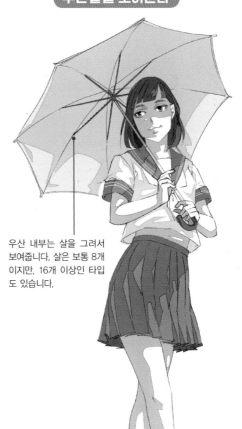

우산 내부는 살을 그려서 보여줍니다. 살은 보통 8개이지만, 16개 이상인 타입도 있습니다.

Tips 우산의 폭과 길이

우산의 크기를 알고 캐릭터와의 비율이 어색하지 않게 그리는 것이 중요합니다. 일반적으로 우산의 폭은 80~100cm입니다.

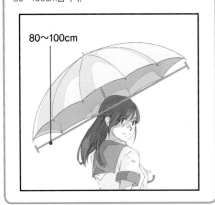

80~100cm

우산을 들고 쭈그려 앉는다

우산이 얼굴을 가리지 않도록 약간 뒤로 기울입니다. 우산대를 어깨에 올리면 안정적입니다.

우산과 캐릭터를 모두 화면에 담기 쉬운 포즈.

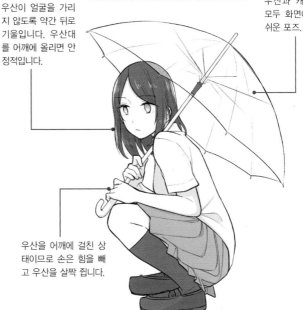

우산을 어깨에 걸친 상태이므로 손은 힘을 빼고 우산을 살짝 쥡니다.

학교생활을 표현하는 장면에는

학교의 책걸상

학교에서의 일상은 일러스트에서 흔히 그리는 장면입니다. 책걸상은 교실 풍경에 빼놓을 수 없는 아이템입니다. 바르게 앉는 법을 고집할 필요는 없고, 상황과 캐릭터의 특성에 적합한 포즈를 정하면 좋습니다.

팔꿈치를 올린다

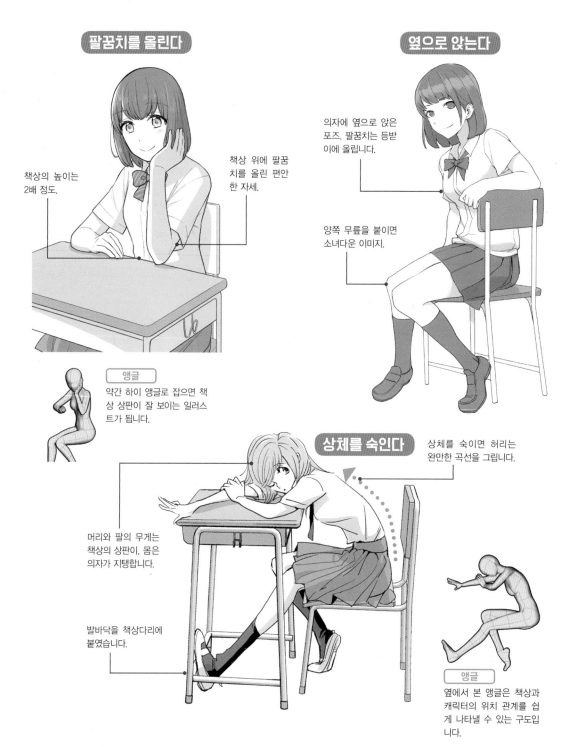

책상의 높이는 2배 정도.

책상 위에 팔꿈치를 올린 편안한 자세.

앵글
약간 하이 앵글로 잡으면 책상 상판이 잘 보이는 일러스트가 됩니다.

옆으로 앉는다

의자에 옆으로 앉은 포즈. 팔꿈치는 등받이에 올립니다.

양쪽 무릎을 붙이면 소녀다운 이미지.

상체를 숙인다

상체를 숙이면 허리는 완만한 곡선을 그립니다.

머리와 팔의 무게는 책상의 상판이, 몸은 의자가 지탱합니다.

발바닥을 책상다리에 붙였습니다.

앵글
옆에서 본 앵글은 책상과 캐릭터의 위치 관계를 쉽게 나타낼 수 있는 구도입니다.

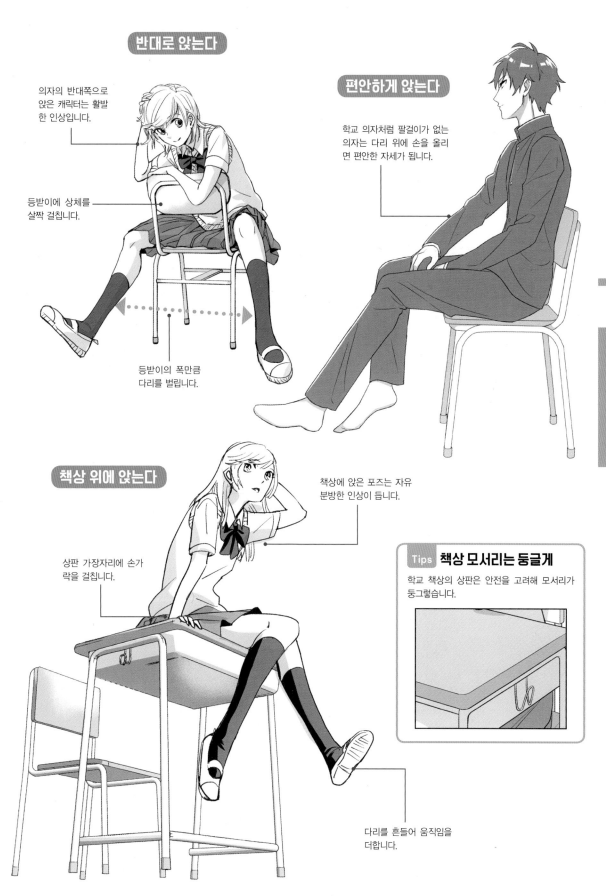

반대로 앉는다

의자의 반대쪽으로 앉은 캐릭터는 활발한 인상입니다.

등받이에 상체를 살짝 걸칩니다.

등받이의 폭만큼 다리를 벌립니다.

편안하게 앉는다

학교 의자처럼 팔걸이가 없는 의자는 다리 위에 손을 올리면 편안한 자세가 됩니다.

책상 위에 앉는다

상판 가장자리에 손가락을 걸칩니다.

책상에 앉은 포즈는 자유분방한 인상이 듭니다.

Tips 책상 모서리는 둥글게

학교 책상의 상판은 안전을 고려해 모서리가 둥그렇습니다.

다리를 흔들어 움직임을 더합니다.

귀엽게 앉는다

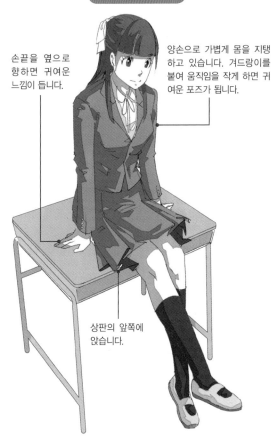

손끝을 옆으로 향하면 귀여운 느낌이 듭니다.

양손으로 가볍게 몸을 지탱하고 있습니다. 겨드랑이를 붙여 움직임을 작게 하면 귀여운 포즈가 됩니다.

상판의 앞쪽에 앉습니다.

도시락을 먹는다

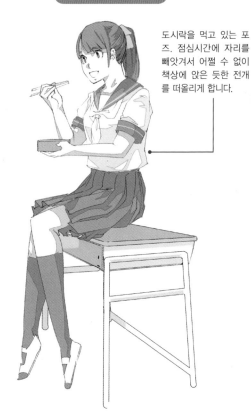

도시락을 먹고 있는 포즈. 점심시간에 자리를 빼앗겨서 어쩔 수 없이 책상에 앉은 듯한 전개를 떠올리게 합니다.

Tips 책상 상판의 크기

책상 크기를 파악하고 캐릭터와 조합할 때 위화감이 없도록 주의합니다. 학교 책상은 일반적으로 상판 폭은 65cm, 깊이는 45cm입니다.

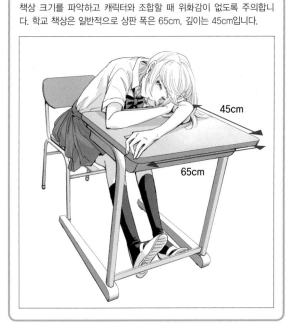

45cm

65cm

팔베개

팔을 베개 삼아 머리를 올린 포즈.

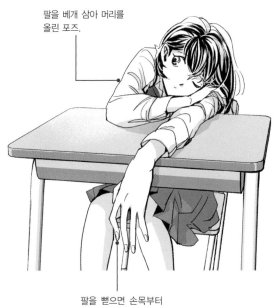

팔을 뻗으면 손목부터 책상을 벗어납니다.

의자

편히 쉬는 인상을 강조하고 싶을 때는 등을 등받이에 딱 붙이고, 팔걸이에 팔꿈치와 손을 올립니다. 의자에 따라 등받이와 팔걸이 등의 형태와 폭은 달라지므로, 포즈도 알맞게 조절합니다.

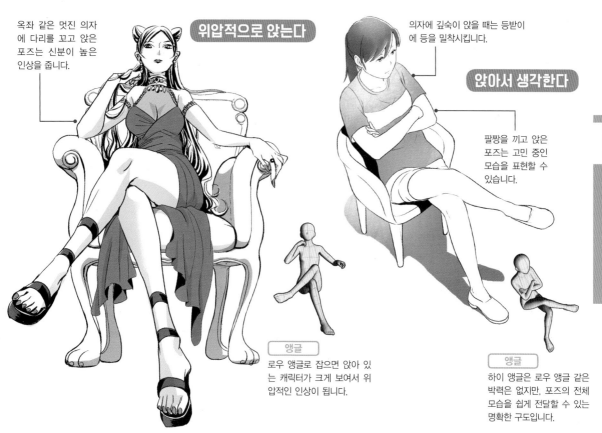

옥좌 같은 멋진 의자에 다리를 꼬고 앉은 포즈는 신분이 높은 인상을 줍니다.

위압적으로 앉는다

의자에 깊숙이 앉을 때는 등받이에 등을 밀착시킵니다.

앉아서 생각한다

팔짱을 끼고 앉은 포즈는 고민 중인 모습을 표현할 수 있습니다.

> 앵글
>
> 로우 앵글로 잡으면 앉아 있는 캐릭터가 크게 보여서 위압적인 인상이 됩니다.

> 앵글
>
> 하이 앵글은 로우 앵글 같은 박력은 없지만, 포즈의 전체 모습을 쉽게 전달할 수 있는 명확한 구도입니다.

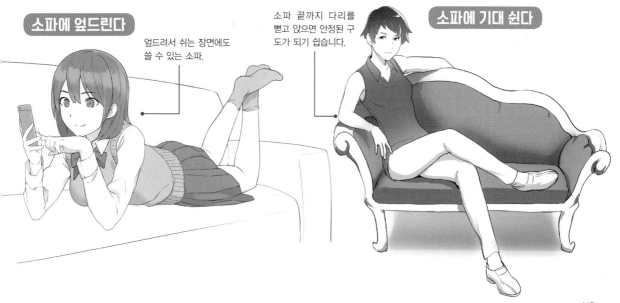

소파에 엎드린다

엎드려서 쉬는 장면에도 쓸 수 있는 소파.

소파 끝까지 다리를 뻗고 앉으면 안정된 구도가 되기 쉽습니다.

소파에 기대 쉰다

PART 3

아이템을 사용한 포즈

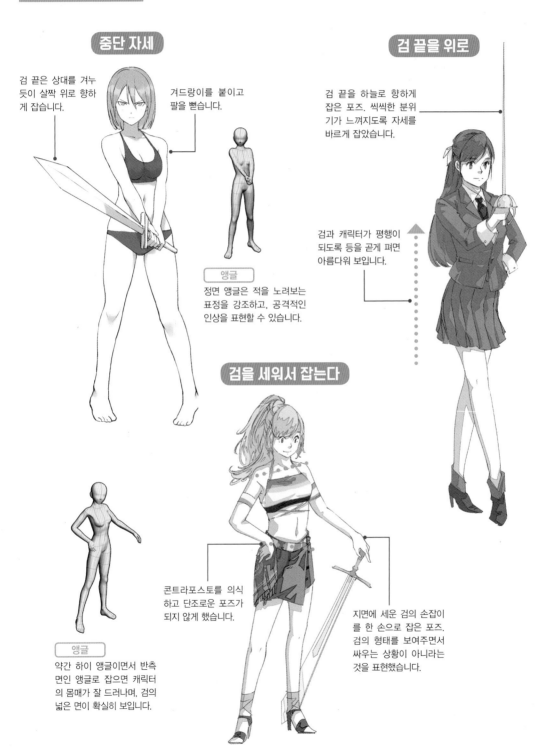

검

검은 용감한 캐릭터를 멋지게 장식하는 아이템입니다. 포즈는 검의 유형과 캐릭터의 성격에 알맞게 정합니다. 무거운 검은 양손으로 잡는 것이 기본이지만, 괴력의 캐릭터라면 한 손으로 들어도 좋습니다.

중단 자세

검 끝은 상대를 겨누 듯이 살짝 위로 향하 게 잡습니다.

겨드랑이를 붙이고 팔을 뻗습니다.

앵글
정면 앵글은 적을 노려보는 표정을 강조하고, 공격적인 인상을 표현할 수 있습니다.

검 끝을 위로

검 끝을 하늘로 향하게 잡은 포즈. 씩씩한 분위 기가 느껴지도록 자세를 바르게 잡았습니다.

검과 캐릭터가 평행이 되도록 등을 곧게 펴면 아름다워 보입니다.

검을 세워서 잡는다

콘트라포스토를 의식 하고 단조로운 포즈가 되지 않게 했습니다.

지면에 세운 검의 손잡이 를 한 손으로 잡은 포즈. 검의 형태를 보여주면서 싸우는 상황이 아니라는 것을 표현했습니다.

앵글
약간 하이 앵글이면서 반측 면인 앵글로 잡으면 캐릭터 의 몸매가 잘 드러나며, 검의 넓은 면이 확실히 보입니다.

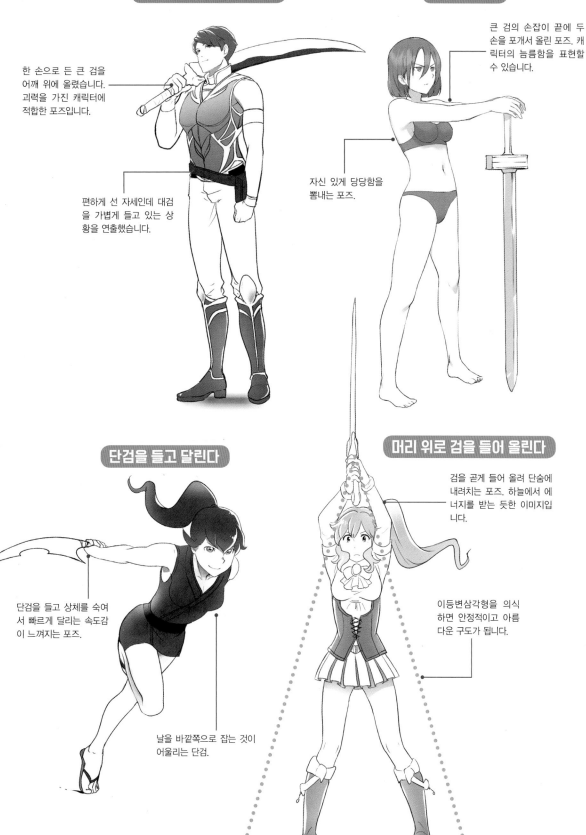

대검을 어깨에 짊어진다

한 손으로 든 큰 검을 어깨 위에 올렸습니다. 괴력을 가진 캐릭터에 적합한 포즈입니다.

편하게 선 자세인데 대검을 가볍게 들고 있는 상황을 연출했습니다.

능름한 자세

큰 검의 손잡이 끝에 두 손을 포개서 올린 포즈. 캐릭터의 능름함을 표현할 수 있습니다.

자신 있게 당당함을 뽐내는 포즈.

단검을 들고 달린다

단검을 들고 상체를 숙여서 빠르게 달리는 속도감이 느껴지는 포즈.

날을 바깥쪽으로 잡는 것이 어울리는 단검.

머리 위로 검을 들어 올린다

검을 곧게 들어 올려 단숨에 내려치는 포즈. 하늘에서 에너지를 받는 듯한 이미지입니다.

이등변삼각형을 의식하면 안정적이고 아름다운 구도가 됩니다.

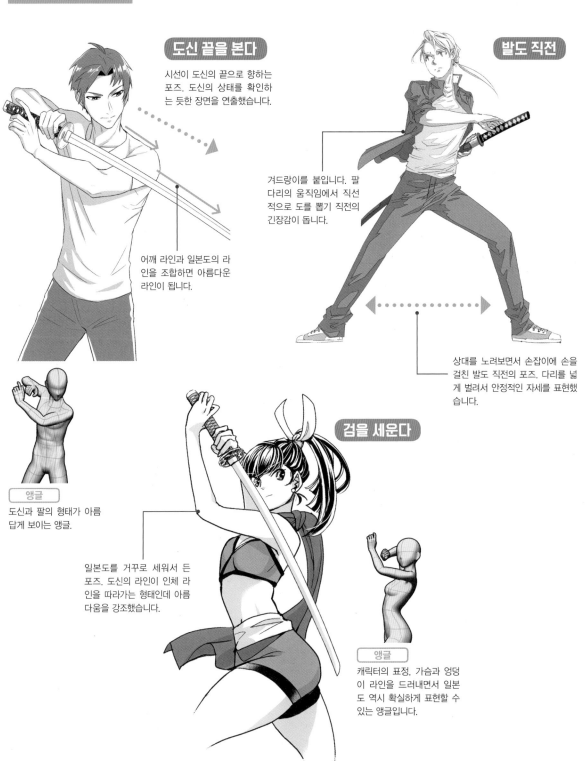

일본도

도신이 휘어진 일본도가 만드는 곡선과 인체 라인을 조합한 포즈는 아름답습니다. 검을 뽑는 자세처럼 칼집과 조합해도 멋진 포즈를 표현할 수 있습니다.

도신 끝을 본다

시선이 도신의 끝으로 향하는 포즈. 도신의 상태를 확인하는 듯한 장면을 연출했습니다.

어깨 라인과 일본도의 라인을 조합하면 아름다운 라인이 됩니다.

발도 직전

겨드랑이를 붙입니다. 팔 다리의 움직임에서 직선적으로 도를 뽑기 직전의 긴장감이 돕니다.

상대를 노려보면서 손잡이에 손을 걸친 발도 직전의 포즈. 다리를 넓게 벌려서 안정적인 자세를 표현했습니다.

앵글

도신과 팔의 형태가 아름답게 보이는 앵글.

일본도를 거꾸로 세워서 든 포즈. 도신의 라인이 인체 라인을 따라가는 형태인데 아름다움을 강조했습니다.

검을 세운다

앵글

캐릭터의 표정, 가슴과 엉덩이 라인을 드러내면서 일본도 역시 확실하게 표현할 수 있는 앵글입니다.

도신을 눕힌다

발도한 직후의 포즈. 도신을 옆으로 눕히면 일본도를 강조할 수 있고 화면에 캐릭터와 함께 넣기 쉽습니다.

콘트라포스토의 원리대로 두 발의 위치가 만드는, 일본도와 상반되는 각도의 사선이 약동감과 아름다운 포즈를 만듭니다.

칼집에서 뺀다

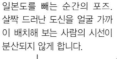

일본도를 빼는 순간의 포즈. 살짝 드러난 도신을 얼굴 가까이 배치해 보는 사람의 시선이 분산되지 않게 합니다.

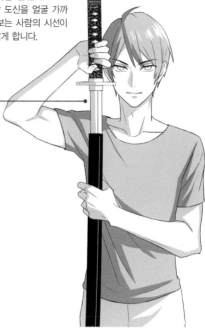

상단 자세

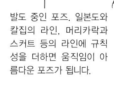

주로 쓰는 손으로 날밑을 감쌉니다.

상단 자세는 빠르게 내려치는 자세입니다. 몸통이 완전히 드러나는 등 방어에는 적합하지 않은 자세인 탓에, 방어를 포기한 공격적인 인상을 표현하고 싶을 때 사용하면 좋습니다.

발도 중인 포즈. 일본도와 칼집의 라인, 머리카락과 스커트 등의 라인에 규칙성을 더하면 움직임이 아름다운 포즈가 됩니다.

발도 중인 포즈

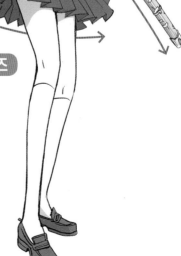

총

총은 액션 영화나 애니메이션에서 빼놓을 수 없는 필수 무기입니다. 기본적으로 원거리의 적을 쓰러뜨리는 무기이며, 검과 활보다 움직임이 적어 차가운 이미지가 강한 것이 특징입니다.

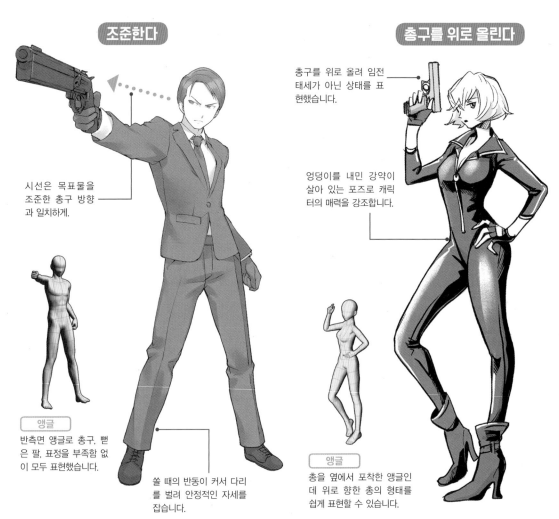

조준한다

시선은 목표물을 조준한 총구 방향과 일치하게.

앵글
반측면 앵글로 총구, 뻗은 팔, 표정을 부족함 없이 모두 표현했습니다.

쏠 때의 반동이 커서 다리를 벌려 안정적인 자세를 잡습니다.

총구를 위로 올린다

총구를 위로 올려 임전 태세가 아닌 상태를 표현했습니다.

엉덩이를 내민 강약이 살아 있는 포즈로 캐릭터의 매력을 강조합니다.

앵글
총을 옆에서 포착한 앵글인데 위로 향한 총의 형태를 쉽게 표현할 수 있습니다.

몸을 날리면서 쏜다

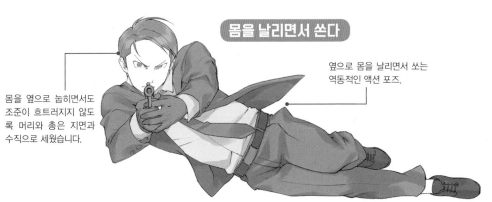

몸을 옆으로 눕히면서도 조준이 흐트러지지 않도록 머리와 총은 지면과 수직으로 세웠습니다.

옆으로 몸을 날리면서 쏘는 역동적인 액션 포즈.

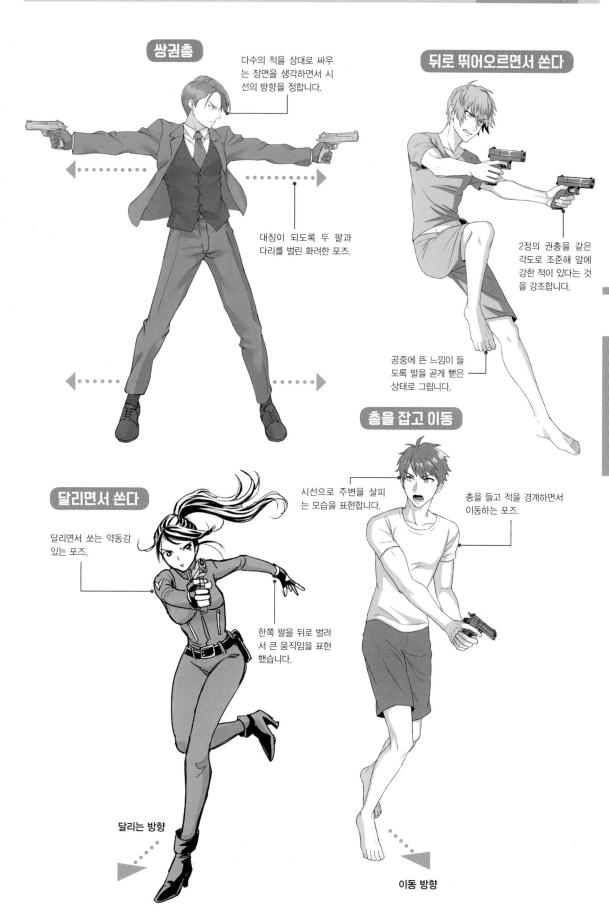

쌍권총

다수의 적을 상대로 싸우는 장면을 생각하면서 시선의 방향을 정합니다.

대칭이 되도록 두 팔과 다리를 벌린 화려한 포즈.

뒤로 뛰어오르면서 쏜다

2정의 권총을 같은 각도로 조준해 앞에 강한 적이 있다는 것을 강조합니다.

공중에 뜬 느낌이 들도록 발을 곧게 뻗은 상태로 그립니다.

총을 잡고 이동

시선으로 주변을 살피는 모습을 표현합니다.

총을 들고 적을 경계하면서 이동하는 포즈.

달리면서 쏜다

달리면서 쏘는 약동감 있는 포즈.

한쪽 팔을 뒤로 벌려서 큰 움직임을 표현했습니다.

달리는 방향

이동 방향

옆으로 눕혀서 든다

머리를 약간 기울이면 당찬 태도의
캐릭터를 표현할 수 있습니다.

총을 옆으로 눕혀서 든
스타일리시한 포즈. 조
직의 일원 같은 분위기
가 생깁니다.

라이플을 감싸 안는다

라이플로 몸을 가리는 듯한 구도
로 '선이 가는 소녀'와 '단단한 라
이플'의 대비를 강조했습니다.

라이플을 든다

라이플을 바른 자세로
들고 선 모습. 길고 무
거운 총신을 두 손으로
지탱합니다.

총구가 약간 아래로 향
하면 적과 대치하지 않은
상황을 나타내는 포즈가
됩니다. 적을 상대할 때
는 총신이 수평이 되는
것이 기본입니다.

양쪽 발을 지면에
붙인 안정된 자세.

엎드려서 쏜다

엎드린 자세는 캐릭터의 얼굴
을 가리기 쉬워서 얼굴이 보
이는 앵글을 선택합니다.

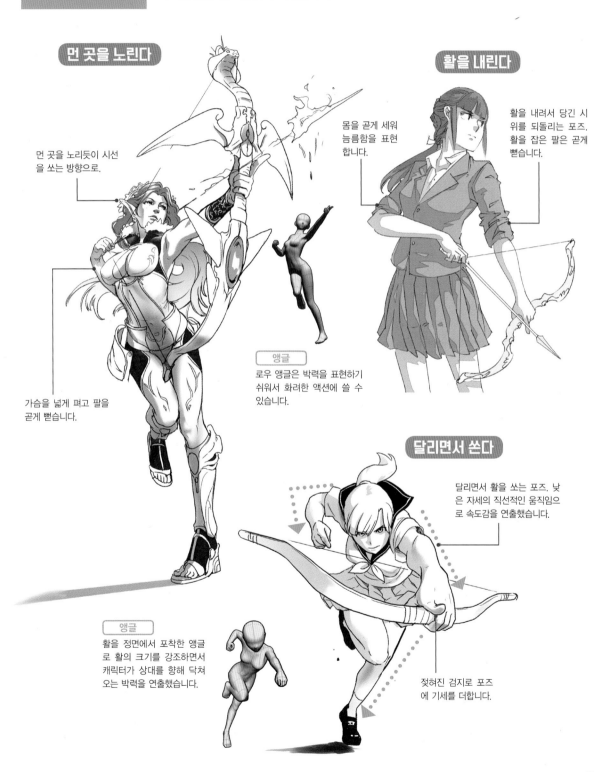

큰 움직임으로 원거리 공격

활

활은 원시적인 원거리 무기입니다. 같은 원거리 무기인 총과 달리 움직임이 커서 약동감을 표현하기 쉬운 아이템입니다. 활시위를 당기는 포즈는 팽팽한 긴장감이, 활을 쏘는 포즈는 일종의 개방감을 만드는 것이 특징입니다.

먼 곳을 노린다

먼 곳을 노리듯이 시선을 쏘는 방향으로.

몸을 곧게 세워 늠름함을 표현합니다.

가슴을 넓게 펴고 팔을 곧게 뻗습니다.

앵글
로우 앵글은 박력을 표현하기 쉬워서 화려한 액션에 쓸 수 있습니다.

활을 내린다

활을 내려서 당긴 시위를 되돌리는 포즈. 활을 잡은 팔은 곧게 뻗습니다.

달리면서 쏜다

달리면서 활을 쏘는 포즈. 낮은 자세의 직선적인 움직임으로 속도감을 연출했습니다.

앵글
활을 정면에서 포착한 앵글로 활의 크기를 강조하면서 캐릭터가 상대를 향해 닥쳐오는 박력을 연출했습니다.

젖혀진 검지로 포즈에 기세를 더합니다.

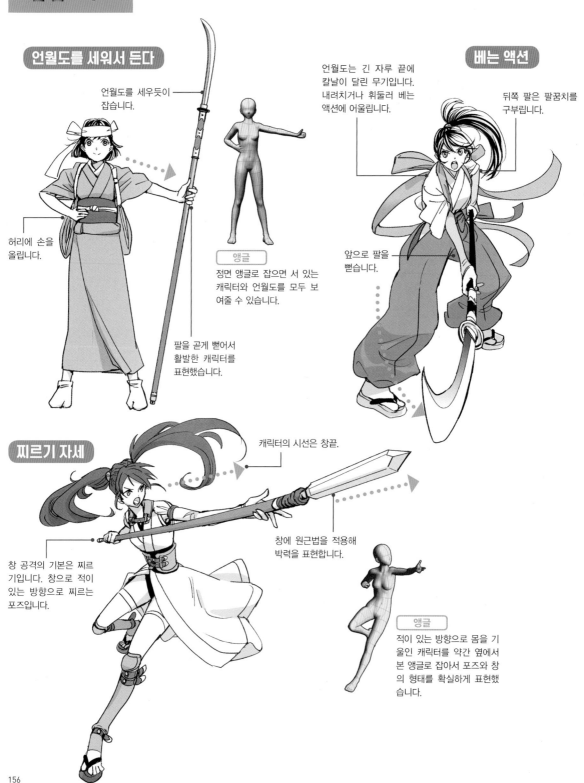

긴 무기

언월도나 창처럼 긴 무기는 화면에 담기 힘든 아이템입니다. 비스듬히 기울이거나 앞으로 찌르는 형태로 화면에 잘 담을 수 있게 구도를 잡으면 좋습니다.

언월도를 세워서 든다

언월도를 세우듯이 잡습니다.

허리에 손을 올립니다.

앵글

정면 앵글로 잡으면 서 있는 캐릭터와 언월도를 모두 보여줄 수 있습니다.

팔을 곧게 뻗어서 활발한 캐릭터를 표현했습니다.

언월도는 긴 자루 끝에 칼날이 달린 무기입니다. 내려치거나 휘둘러 베는 액션에 어울립니다.

베는 액션

뒤쪽 팔은 팔꿈치를 구부립니다.

앞으로 팔을 뻗습니다.

찌르기 자세

캐릭터의 시선은 창끝.

창에 원근법을 적용해 박력을 표현합니다.

창 공격의 기본은 찌르기입니다. 창으로 적이 있는 방향으로 찌르는 포즈입니다.

앵글

적이 있는 방향으로 몸을 기울인 캐릭터를 약간 옆에서 본 앵글로 잡아서 포즈와 창의 형태를 확실하게 표현했습니다.

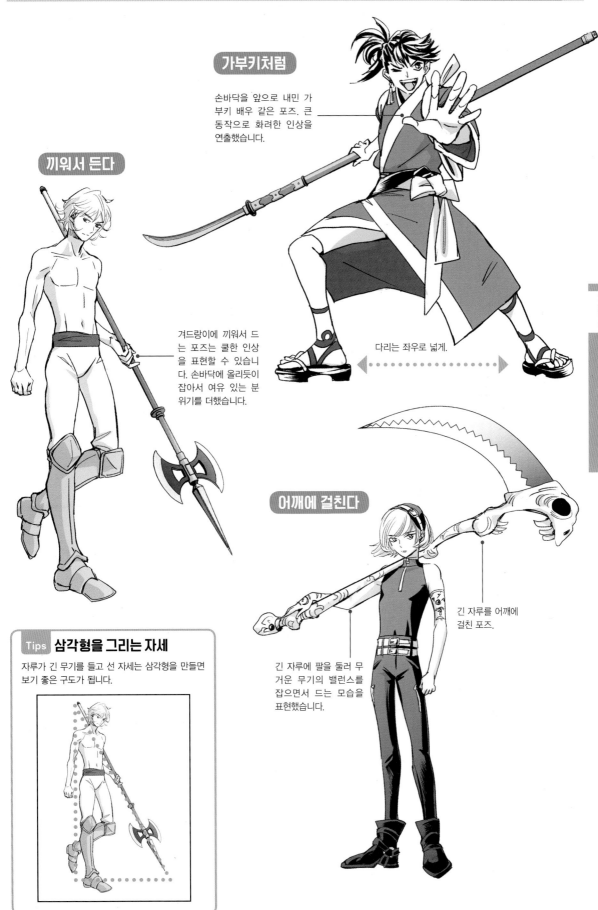

가부키처럼

손바닥을 앞으로 내민 가부키 배우 같은 포즈. 큰 동작으로 화려한 인상을 연출했습니다.

끼워서 든다

겨드랑이에 끼워서 드는 포즈는 쿨한 인상을 표현할 수 있습니다. 손바닥에 올리듯이 잡아서 여유 있는 분위기를 더했습니다.

다리는 좌우로 넓게.

어깨에 걸친다

긴 자루를 어깨에 걸친 포즈.

긴 자루에 팔을 둘러 무거운 무기의 밸런스를 잡으면서 드는 모습을 표현했습니다.

Tips 삼각형을 그리는 자세

자루가 긴 무기를 들고 선 자세는 삼각형을 만들면 보기 좋은 구도가 됩니다.

휘둘러서 마법을 거는

마법 지팡이

애니메이션에 등장하는 마법 소녀의 지팡이는 판타지의 색이 강한 아이템입니다. 현실감보다는 캐릭터의 개성에 무게를 둔 화려함과 귀여움을 표현하는 포즈입니다.

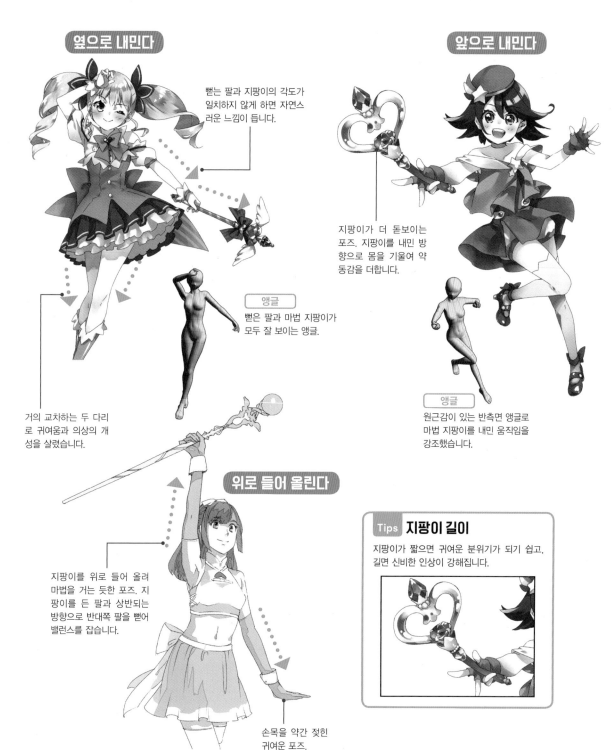

옆으로 내민다

뻗는 팔과 지팡이의 각도가 일치하지 않게 하면 자연스러운 느낌이 듭니다.

앵글
뻗은 팔과 마법 지팡이가 모두 잘 보이는 앵글.

거의 교차하는 두 다리로 귀여움과 의상의 개성을 살렸습니다.

앞으로 내민다

지팡이가 더 돋보이는 포즈. 지팡이를 내민 방향으로 몸을 기울여 약동감을 더합니다.

앵글
원근감이 있는 반측면 앵글로 마법 지팡이를 내민 움직임을 강조했습니다.

위로 들어 올린다

지팡이를 위로 들어 올려 마법을 거는 듯한 포즈. 지팡이를 든 팔과 상반되는 방향으로 반대쪽 팔을 뻗어 밸런스를 잡습니다.

손목을 약간 젖힌 귀여운 포즈.

Tips 지팡이 길이

지팡이가 짧으면 귀여운 분위기가 되기 쉽고, 길면 신비한 인상이 강해집니다.

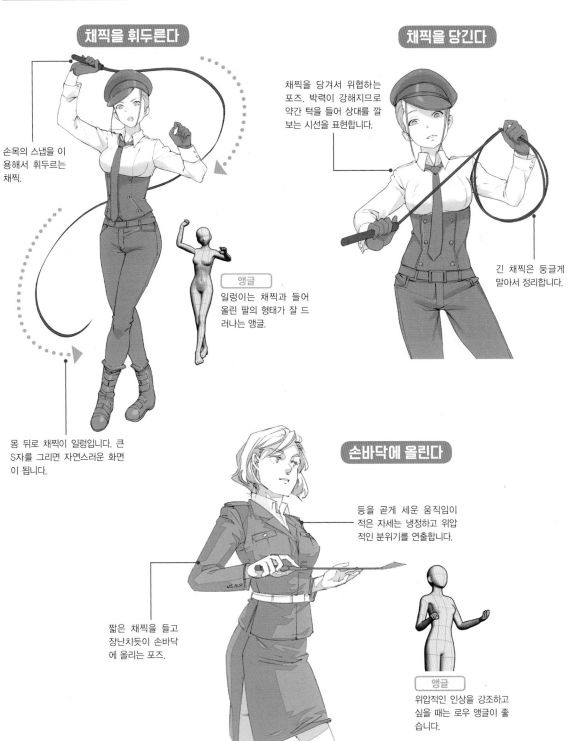

존재만으로 위압감이 생기는

채찍

채찍은 옛날부터 형벌과 고문 등을 목적으로 쓰였던 이미지가 강한 무기인 탓에 고압적인 캐릭터에 어울리는 아이템입니다. 표정에 주의하면서 위압감 있는 포즈를 만들면 좋습니다.

채찍을 휘두른다

손목의 스냅을 이용해서 휘두르는 채찍.

앵글
일렁이는 채찍과 들어 올린 팔의 형태가 잘 드러나는 앵글.

몸 뒤로 채찍이 일렁입니다. 큰 S자를 그리면 자연스러운 화면이 됩니다.

채찍을 당긴다

채찍을 당겨서 위협하는 포즈. 박력이 강해지므로 약간 턱을 들어 상대를 깔보는 시선을 표현합니다.

긴 채찍은 둥글게 말아서 정리합니다.

손바닥에 올린다

등을 곧게 세운 움직임이 적은 자세는 냉정하고 위압적인 분위기를 연출합니다.

짧은 채찍을 들고 장난치듯이 손바닥에 올리는 포즈.

앵글
위압적인 인상을 강조하고 싶을 때는 로우 앵글이 좋습니다.

159

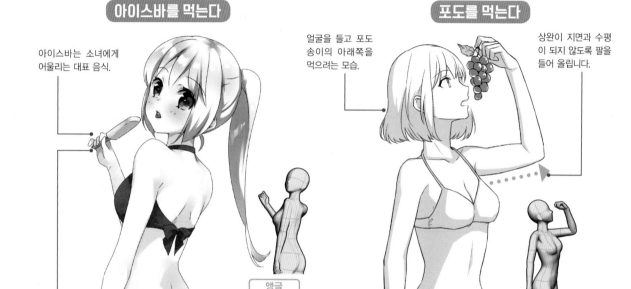

먹는 동작으로 흥미를 끄는

음식

음식과 캐릭터를 조합한 일러스트에서는 입으로 음식을 가져가는 포즈가 보통입니다. 음식과 식기를 든 손과 입을 벌린 정도로 귀여움과 기품 등을 표현합니다.

아이스바를 먹는다

아이스바는 소녀에게 어울리는 대표 음식.

얼굴 가까이 가져가면 소녀의 귀여움을 강조할 수 있습니다. 또한 '여름' '맑은 하늘'처럼 일러스트의 주제로 인기 있는 테마와 함께 조합하기 쉬운 이점이 있습니다.

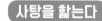

앵글

반측면 뒤에서 본 앵글인데 돌아보는 포즈로 얼굴의 인상을 강조합니다. 아이스바도 잘 보이는 구도입니다.

포도를 먹는다

얼굴을 들고 포도 송이의 아래쪽을 먹으려는 모습.

상완이 지면과 수평이 되지 않도록 팔을 들어 올립니다.

앵글

입으로 가져가는 모습을 제대로 표현하고 싶을 때는 옆에서 본 앵글을 선택합니다.

사탕을 핥는다

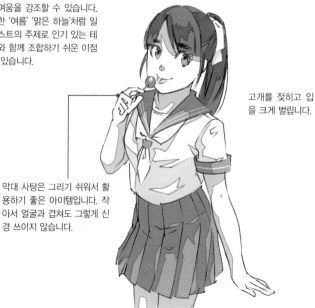

막대 사탕은 그리기 쉬워서 활용하기 좋은 아이템입니다. 작아서 얼굴과 겹쳐도 그렇게 신경 쓰이지 않습니다.

입을 크게 벌려서 먹는다

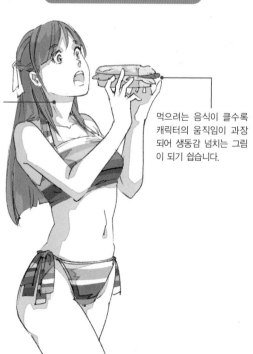

고개를 젖히고 입을 크게 벌립니다.

먹으려는 음식이 클수록 캐릭터의 움직임이 과장되어 생동감 넘치는 그림이 되기 쉽습니다.

품위 있게 먹는다

바른 자세로 품위 있게 아이스 바를 먹는 포즈. 머리카락을 귀 뒤로 넘기는 동작으로 여성스러움을 연출했습니다.

음식을 강조

특히 음식을 강조하고 싶을 때는 캐릭터와 떨어뜨려서 배치합니다. 캐릭터보다 앞쪽에 있으면 더 강조할 수 있습니다.

캐릭터의 시선이 음식으로 향합니다.

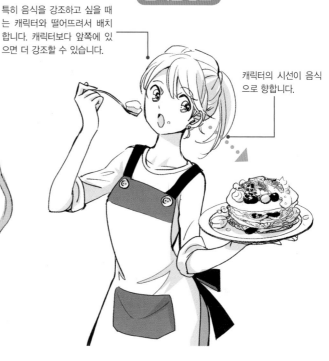

나이프와 포크로 먹는다

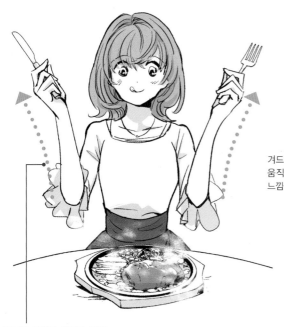

음식을 정면에 배치한 대칭인 포즈는 안정감이 있는 구도를 만듭니다.

접시를 들고 먹는다

얼굴을 음식 쪽으로 기울입니다.

겨드랑이를 붙여서 작은 움직임으로 귀엽게 먹는 느낌을 연출합니다.

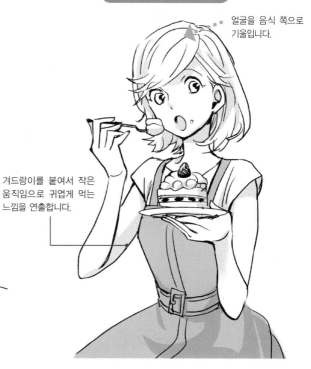

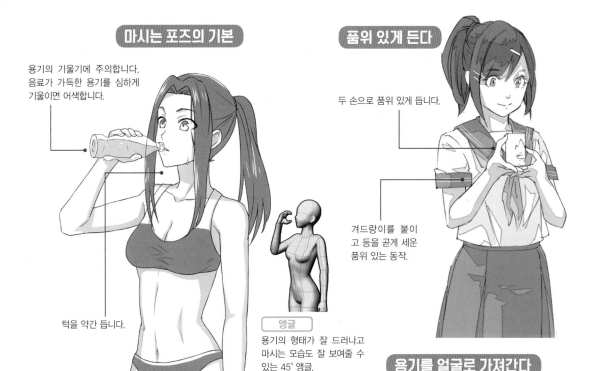

용기와 손 표현에 주의

음료

음료는 용기의 형태로 특성을 표현할 수 있습니다. 주스와 홍차는 액체 자체보다 용기로 표현해야 전달하기 쉽습니다. 용기를 잡은 손의 형태도 음료에 따라 달라집니다.

마시는 포즈의 기본

용기의 기울기에 주의합니다. 음료가 가득한 용기를 심하게 기울이면 어색합니다.

턱을 약간 듭니다.

앵글
용기의 형태가 잘 드러나고 마시는 모습도 잘 보여줄 수 있는 45° 앵글.

품위 있게 든다

두 손으로 품위 있게 듭니다.

겨드랑이를 붙이고 등을 곧게 세운 품위 있는 동작.

용기를 얼굴로 가져간다

용기를 뺨에 붙이는 동작입니다. 이렇게 뺨에 아이템을 붙이면 귀여운 포즈를 표현하기 쉽습니다.

얼굴 가장자리를 따라서 용기를 약간 기울입니다.

앵글
정면 앵글은 얼굴 표정의 매력을 그대로 전달할 수 있습니다.

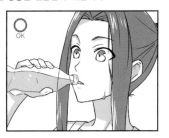

트리밍 **입을 보여준다**

용기 디자인을 표현하고 싶다면 또 모르겠지만, 용기의 대부분을 잘라낸 트리밍이라도 마시는 입을 보여주면 상황을 전달할 수 있습니다.

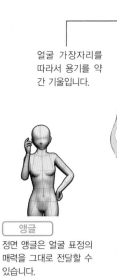

○ OK

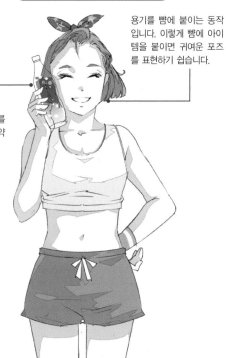

티타임

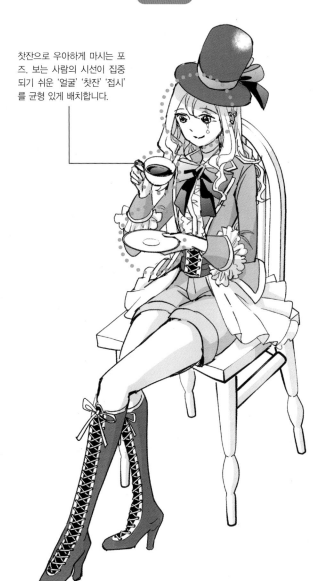

찻잔으로 우아하게 마시는 포즈. 보는 사람의 시선이 집중되기 쉬운 '얼굴' '찻잔' '접시'를 균형 있게 배치합니다.

음료를 건넨다

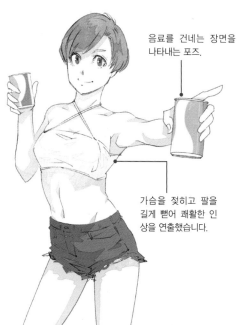

음료를 건네는 장면을 나타내는 포즈.

가슴을 젖히고 팔을 길게 뻗어 쾌활한 인상을 연출했습니다.

잔을 든다

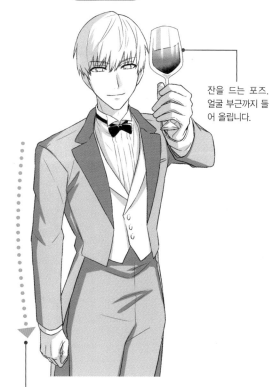

잔을 드는 포즈. 얼굴 부근까지 들어 올립니다.

완만한 곡선을 의식하면서 팔의 라인은 자연스럽게 내린 느낌으로 표현합니다.

Tips 음료를 강조한다

음료를 강조하고 싶을 때는 캐릭터의 얼굴 가까이에 두면 좋습니다.

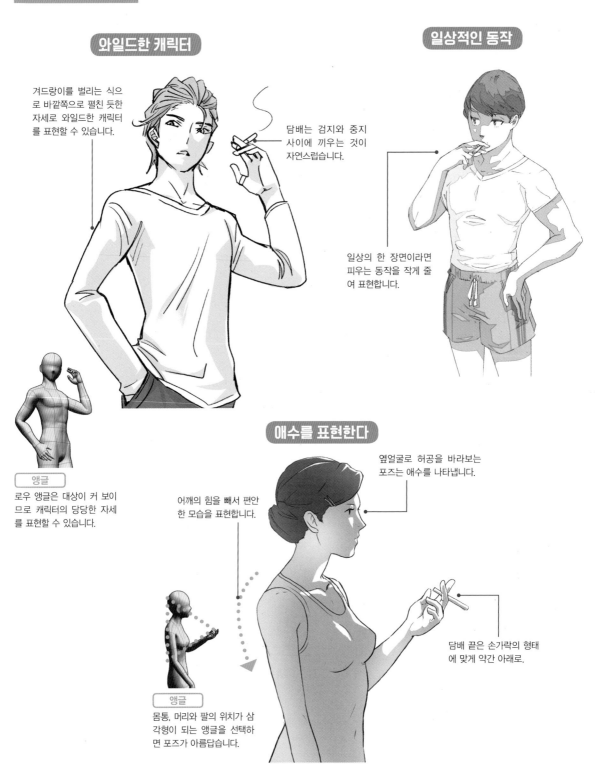

어른의 기호품

담배

담배나 술처럼 성인에게만 허락된 기호품은 대부분 어른스러운 분위기를 연출하는 아이템으로 쓰입니다. 편안한 포즈와 조합하면 휴식 중인 상황을 표현할 수 있습니다.

와일드한 캐릭터

겨드랑이를 벌리는 식으로 바깥쪽으로 펼친 듯한 자세로 와일드한 캐릭터를 표현할 수 있습니다.

담배는 검지와 중지 사이에 끼우는 것이 자연스럽습니다.

앵글
로우 앵글은 대상이 커 보이므로 캐릭터의 당당한 자세를 표현할 수 있습니다.

일상적인 동작

일상의 한 장면이라면 피우는 동작을 작게 줄여 표현합니다.

애수를 표현한다

옆얼굴로 허공을 바라보는 포즈는 애수를 나타냅니다.

어깨의 힘을 빼서 편안한 모습을 표현합니다.

담배 끝은 손가락의 형태에 맞게 약간 아래로.

앵글
몸통, 머리와 팔의 위치가 삼각형이 되는 앵글을 선택하면 포즈가 아름답습니다.

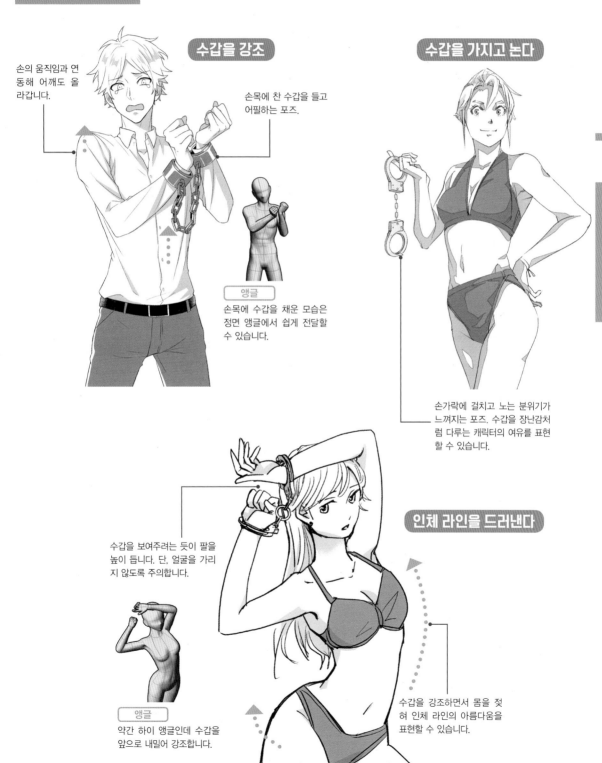

움직임을 제한하는 죄의 증거

수갑

수갑은 죄인이나 피의자를 잡아두는 도구이므로, 무법자 같은 인상이나 퇴폐적인 이미지가 있는 아이템입니다. 수갑에 묶인 상태에서는 팔의 움직임이 제한되는 것을 전제로 한 포즈를 만듭니다.

수갑을 강조

손의 움직임과 연동해 어깨도 올라갑니다.

손목에 찬 수갑을 들고 어필하는 포즈.

앵글
손목에 수갑을 채운 모습은 정면 앵글에서 쉽게 전달할 수 있습니다.

수갑을 가지고 논다

손가락에 걸치고 노는 분위기가 느껴지는 포즈. 수갑을 장난감처럼 다루는 캐릭터의 여유를 표현할 수 있습니다.

수갑을 보여주려는 듯이 팔을 높이 듭니다. 단, 얼굴을 가리지 않도록 주의합니다.

인체 라인을 드러낸다

앵글
약간 하이 앵글인데 수갑을 앞으로 내밀어 강조합니다.

수갑을 강조하면서 몸을 젖혀 인체 라인의 아름다움을 표현할 수 있습니다.

가면

가면은 정체를 숨기는 아이템으로 주로 쓰이는데 수상한 분위기를 풍기기도 합니다. 가면을 강조하고 싶을 때는 가면을 만지거나 가면을 든 포즈가 좋습니다.

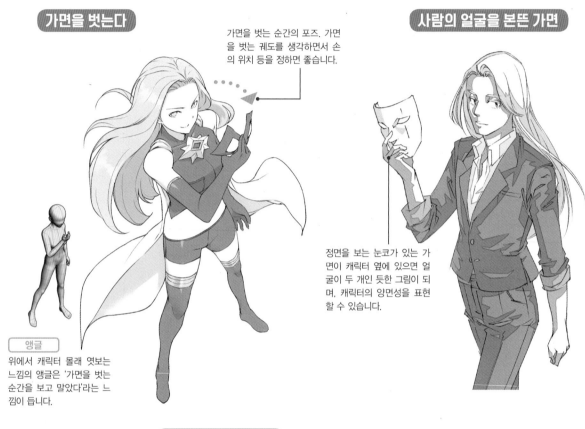

가면을 벗는다

가면을 벗는 순간의 포즈. 가면을 벗을 궤도를 생각하면서 손의 위치 등을 정하면 좋습니다.

앵글
위에서 캐릭터 몰래 엿보는 느낌의 앵글은 '가면을 벗는 순간을 보고 말았다'라는 느낌이 듭니다.

사람의 얼굴을 본뜬 가면

정면을 보는 눈코가 있는 가면이 캐릭터 옆에 있으면 얼굴이 두 개인 듯한 그림이 되며, 캐릭터의 양면성을 표현할 수 있습니다.

손으로 가면을 강조

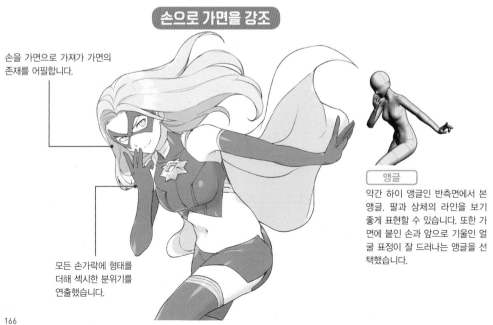

손을 가면으로 가져가 가면의 존재를 어필합니다.

모든 손가락에 형태를 더해 섹시한 분위기를 연출했습니다.

앵글
약간 하이 앵글인 반측면에서 본 앵글. 팔과 상체의 라인을 보기 좋게 표현할 수 있습니다. 또한 가면에 붙인 손과 앞으로 기울인 얼굴 표정이 잘 드러나는 앵글을 선택했습니다.

주장을 크게 외치는

확성기

확성기를 사용할 때의 포즈는 큰 음량에 지지 않을 정도의 과장된 동작이 포인트입니다. 목소리를 키워서 주장하고 싶은 분위기가 있으니 지기 싫어하는 성격인 캐릭터에 어울리는 아이템입니다.

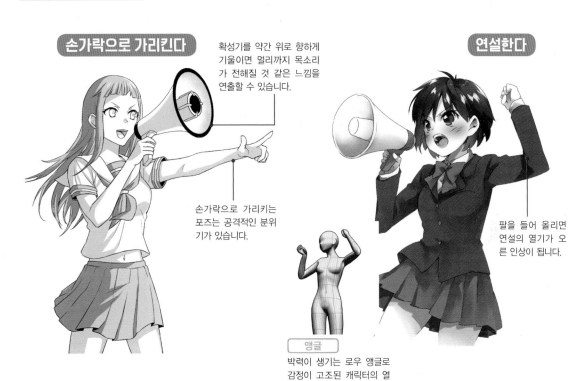

손가락으로 가리킨다

확성기를 약간 위로 향하게 기울이면 멀리까지 목소리가 전해질 것 같은 느낌을 연출할 수 있습니다.

손가락으로 가리키는 포즈는 공격적인 분위기가 있습니다.

연설한다

팔을 들어 올리면 연설의 열기가 오른 인상이 됩니다.

앵글

박력이 생기는 로우 앵글로 감정이 고조된 캐릭터의 열정을 더할 수 있습니다.

확성기를 뗀다

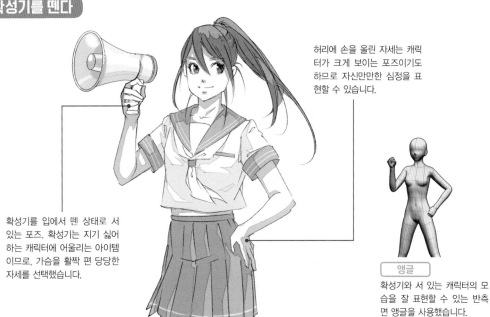

확성기를 입에서 뗀 상태로 서 있는 포즈. 확성기는 지기 싫어하는 캐릭터에 어울리는 아이템이므로, 가슴을 활짝 편 당당한 자세를 선택했습니다.

허리에 손을 올린 자세는 캐릭터가 크게 보이는 포즈이기도 하므로 자신만만한 심정을 표현할 수 있습니다.

앵글

확성기와 서 있는 캐릭터의 모습을 잘 표현할 수 있는 반측면 앵글을 사용했습니다.

지휘봉

오케스트라 지휘자인 캐릭터가 지휘봉을 흔드는 모습은 약동감이 느껴지며, 고양감이나 즐거운 분위기 등을 표현할 수 있습니다. 어떤 곡의 연주를 지휘하는지 상상하면서 포즈를 구상하면 좋습니다.

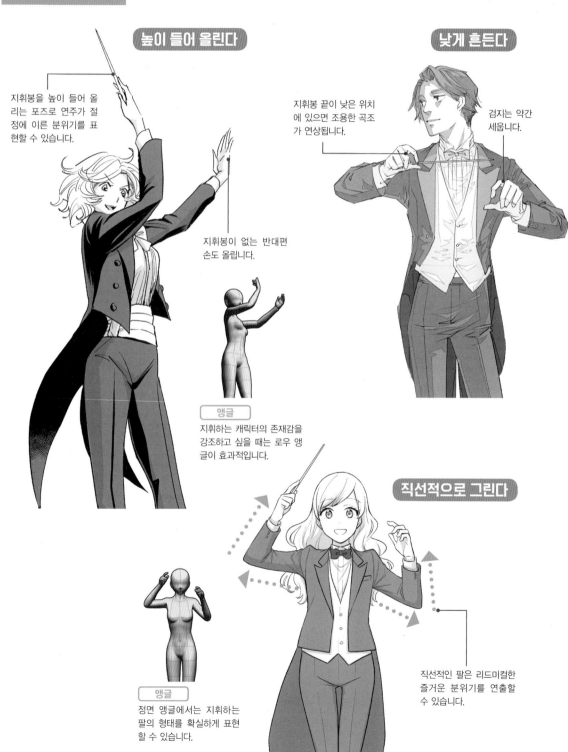

높이 들어 올린다

지휘봉을 높이 들어 올리는 포즈로 연주가 절정에 이른 분위기를 표현할 수 있습니다.

지휘봉이 없는 반대편 손도 올립니다.

앵글
지휘하는 캐릭터의 존재감을 강조하고 싶을 때는 로우 앵글이 효과적입니다.

낮게 흔든다

지휘봉 끝이 낮은 위치에 있으면 조용한 곡조가 연상됩니다.

검지는 약간 세웁니다.

직선적으로 그린다

직선적인 팔은 리드미컬한 즐거운 분위기를 연출할 수 있습니다.

앵글
정면 앵글에서는 지휘하는 팔의 형태를 확실하게 표현할 수 있습니다.

젊은 캐릭터를 장식하는

헤드폰

헤드폰은 젊은 이미지를 강조하는 아이템입니다. 외부와 차단하는 인상이 있어서 내성적인 캐릭터를 장식하는 소품으로도 적합합니다. 귀에 붙여서 음악을 듣는 포즈 외에 목에 걸친 포즈도 좋은 그림이 됩니다.

손을 붙인다

음악을 듣는 캐릭터의 포즈. 자세를 약간 기울여 음악에 심취한 느낌을 표현합니다.

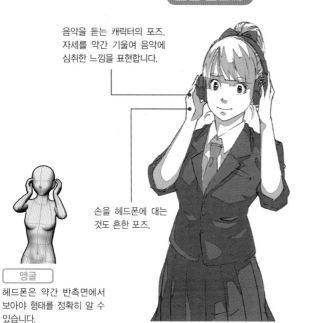

손을 헤드폰에 대는 것도 흔한 포즈.

앵글

헤드폰은 약간 반측면에서 보아야 형태를 정확히 알 수 있습니다.

목에 건다

헤드폰을 목에 걸어둔 포즈.

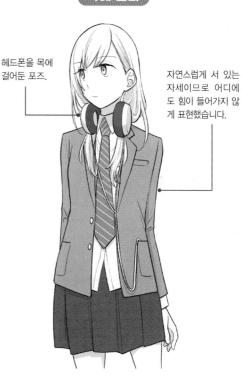

자연스럽게 서 있는 자세이므로 어디에도 힘이 들어가지 않게 표현했습니다.

눈을 감는다

눈을 감고 음악의 세계로 들어간 느낌이 듭니다.

앵글

작은 이어폰은 정면 앵글을 사용하면 착용한 모습을 확실하게 표현할 수 있습니다.

음악 플레이어 혹은 스마트폰을 든 손은 명치 부근에 두면 자연스럽습니다.

트리밍 **헤드폰은 잘라도 OK**

헤드폰을 자를 때는 귀에 대는 부분이 돋보이는 구도를 만들면 좋습니다. 헤드밴드는 잘라도 위화감이 없습니다.

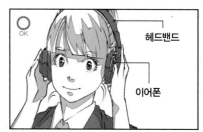

○ OK

헤드밴드

이어폰

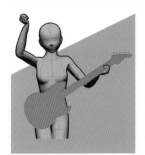

기타와 베이스

기타와 베이스는 그 자체로도 멋이 있어서 들고 있기만 해도 그림이 되는 아이템입니다. 들었을 때의 무게는 끈을 걸친 어깨로 주로 지탱하지만, 연주 중이 아니라도 한쪽 손으로 기타의 목을 잡으면 자연스럽습니다.

기타를 메고 돌아본다

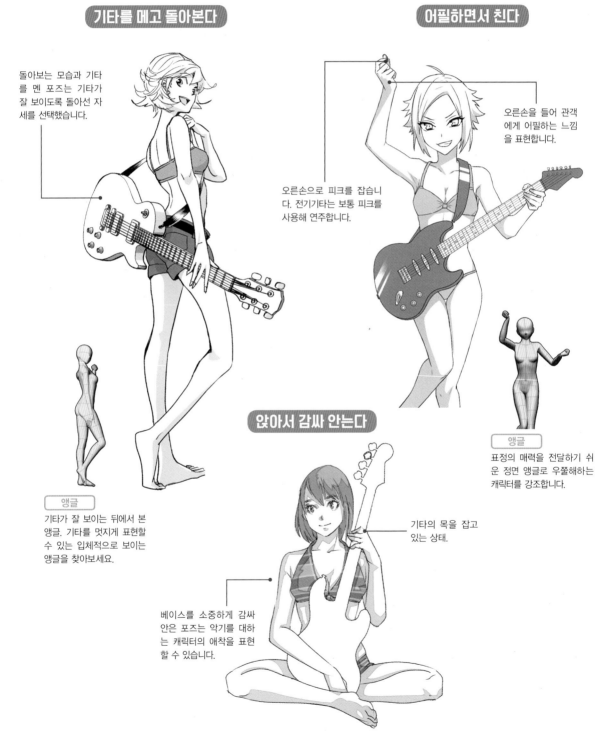

돌아보는 모습과 기타를 멘 포즈는 기타가 잘 보이도록 돌아선 자세를 선택했습니다.

| 앵글 |

기타가 잘 보이는 뒤에서 본 앵글. 기타를 멋지게 표현할 수 있는 입체적으로 보이는 앵글을 찾아보세요.

어필하면서 친다

오른손을 들어 관객에게 어필하는 느낌을 표현합니다.

오른손으로 피크를 잡습니다. 전기기타는 보통 피크를 사용해 연주합니다.

| 앵글 |

표정의 매력을 전달하기 쉬운 정면 앵글로 우쭐해하는 캐릭터를 강조합니다.

앉아서 감싸 안는다

기타의 목을 잡고 있는 상태.

베이스를 소중하게 감싸 안은 포즈는 악기를 대하는 캐릭터의 애착을 표현할 수 있습니다.

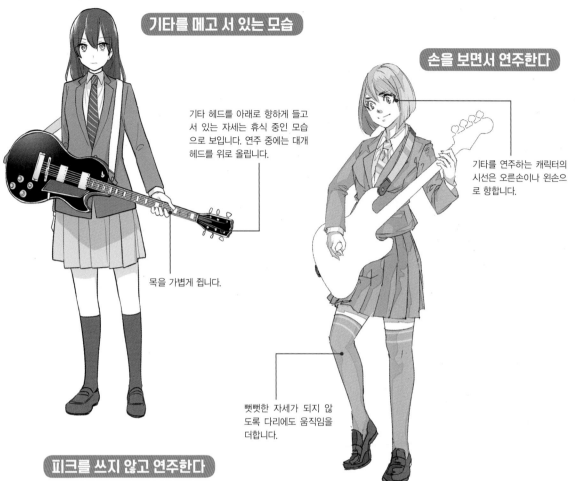

기타를 메고 서 있는 모습

기타 헤드를 아래로 향하게 들고 서 있는 자세는 휴식 중인 모습으로 보입니다. 연주 중에는 대개 헤드를 위로 올립니다.

목을 가볍게 쥡니다.

손을 보면서 연주한다

기타를 연주하는 캐릭터의 시선은 오른손이나 왼손으로 향합니다.

뻣뻣한 자세가 되지 않도록 다리에도 움직임을 더합니다.

피크를 쓰지 않고 연주한다

밴드에서 저음을 담당하는 베이스는 피크를 쓰지 않고 연주할 때가 많은데 검지와 중지를 사용하는 것이 기본입니다.

트리밍 | 헤드와 픽업을 남긴다

캐릭터가 무엇을 들고 있는지 알 수 있도록 기타를 너무 많이 자르지 않고 남겨둡니다. 헤드의 일부와 픽업 부근이 화면 중앙에 들어가면 트리밍해도 기타의 존재감을 어필할 수 있습니다.

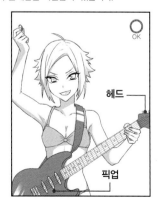

OK

헤드

픽업

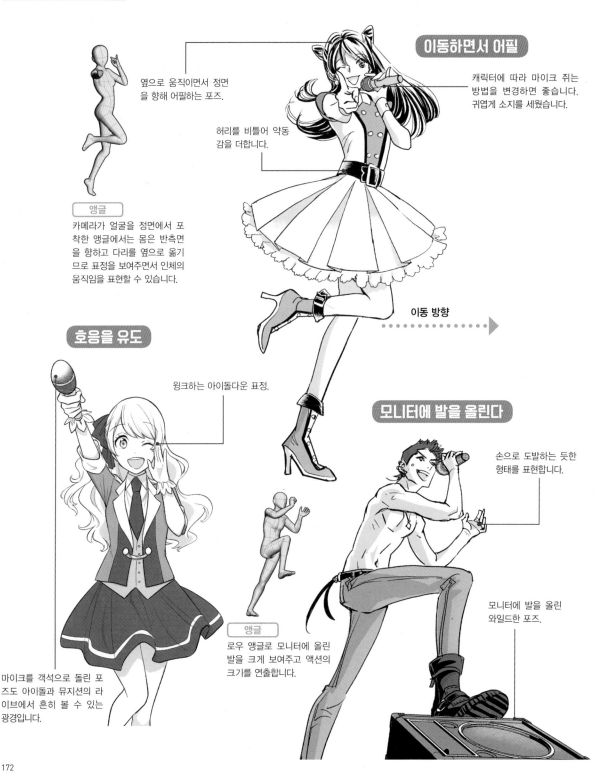

퍼포먼스로 매료한다
마이크

가수가 마이크를 사용해 노래하는 포즈를 소개합니다. 캐릭터가 매력적인 퍼포먼스를 할 수 있도록 마이크를 잡은 손이나 반대쪽 손의 형태를 연구해 멋진 포즈를 만드는 것이 포인트입니다.

이동하면서 어필

옆으로 움직이면서 정면을 향해 어필하는 포즈.

캐릭터에 따라 마이크 쥐는 방법을 변경하면 좋습니다. 귀엽게 소지를 세웠습니다.

허리를 비틀어 약동감을 더합니다.

앵글
카메라가 얼굴을 정면에서 포착한 앵글에서는 몸은 반측면을 향하고 다리를 옆으로 옮기므로 표정을 보여주면서 인체의 움직임을 표현할 수 있습니다.

호응을 유도

윙크하는 아이돌다운 표정.

이동 방향

모니터에 발을 올린다

손으로 도발하는 듯한 형태를 표현합니다.

앵글
로우 앵글로 모니터에 올린 발을 크게 보여주고 액션의 크기를 연출합니다.

마이크를 객석으로 돌린 포즈도 아이돌과 뮤지션의 라이브에서 흔히 볼 수 있는 광경입니다.

모니터에 발을 올린 와일드한 포즈.

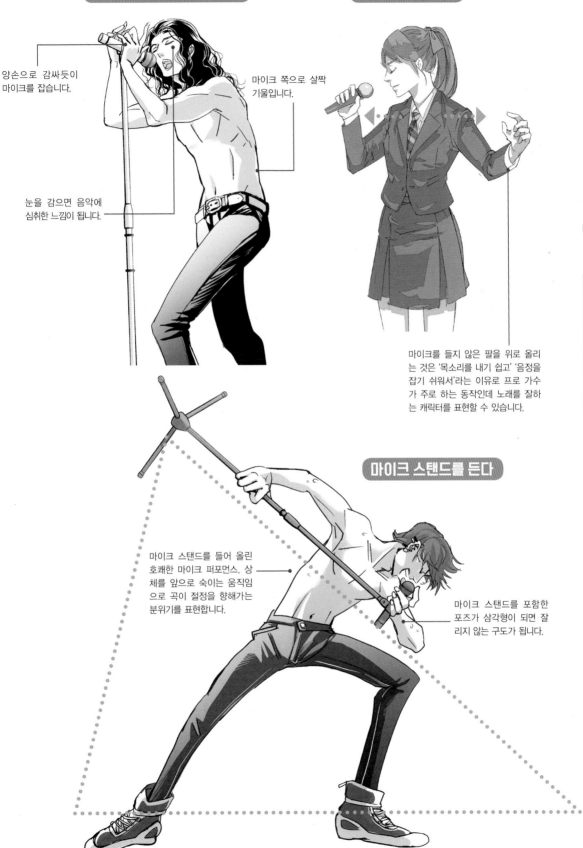

양손으로 마이크를 잡는다

양손으로 감싸듯이 마이크를 잡습니다.

마이크 쪽으로 살짝 기울입니다.

눈을 감으면 음악에 심취한 느낌이 됩니다.

가슴을 활짝 편다

마이크를 들지 않은 팔을 위로 올리는 것은 '목소리를 내기 쉽고' '음정을 잡기 쉬워서'라는 이유로 프로 가수가 주로 하는 동작인데 노래를 잘하는 캐릭터를 표현할 수 있습니다.

마이크 스탠드를 든다

마이크 스탠드를 들어 올린 호쾌한 마이크 퍼포먼스. 상체를 앞으로 숙이는 움직임으로 곡이 절정을 향해가는 분위기를 표현합니다.

마이크 스탠드를 포함한 포즈가 삼각형이 되면 잘리지 않는 구도가 됩니다.

색인

일러스트레이터

우즈키卯月

캐릭터 포즈를 만들 때 손가락의 움직임과 세밀한 동작에도 주의합니다. 그러면 캐릭터의 성격을 쉽게 전달할 수 있습니다.

URL http://xcqx.jakou.com
Pixiv 47662　Twitter @cq_uz

에이치ェイチ

에이치라고 합니다. 포즈 사전이라는 테마로 다양한 장면을 그릴 수 있어서 즐거웠습니다. 이번에 그렸던 마법 소녀와 아이돌 일러스트 등을 다양한 곳에서 그리고 있으니 혹시 보신다면 잘 부탁드리겠습니다.

URL https://www.pixiv.net/fanbox/creator/356998
Pixiv 356998　Twitter @ech_

칸요코かんようこ

만화와 일러스트를 그립니다. 학습, 광고, 신서의 만화화 등의 작업이 많습니다. 멋진 포즈를 그리는 작업은 무척 즐거웠습니다. 감사합니다.

Twitter @k3mangayou

겐마이玄米

포즈부터 표정이나 캐릭터의 이미지를 생각하면서 그리는 것이 즐거웠습니다!

URL http://haidoroxxx.blog.fc2.com/
Pixiv 17772　Twitter @gm_uu

코바라유우코こばらゆうこ

소녀를 그리는 것을 좋아해서 즐겁게 일할 수 있었습니다. 감사합니다!

URL https://kobara-desu.tumblr.com/
Pixiv 1429333　Twitter @kobarayuuuuko

부가쿠 키요시武楽清

인체를 그릴 때는 최대한 골격과 근육, 중심을 확인하려고 합니다. 앞으로도 노력할 테니 잘 부탁드립니다!

Pixiv 3771155

후무후무ふむふむ

이번에 다양한 포즈를 그릴 기회를 얻었는데, 매력적인 포즈를 생각하는 것이 새삼 힘들다는 것을 깨달았습니다. 포즈를 고민할 때 조금이라도 도움이 되었으면 좋겠습니다.

Pixiv 3028080　Twitter @humuhumu28

요시무라 타쿠야吉村拓也

포즈를 구상할 때는 강조하고 싶은 인체 부위가 가장 자연스럽게 돋보이는 포즈를 참고 일러스트에서 고르거나, 멋지게 표현할 수 있는 각도를 살짝 응용해 독창성을 더하는 정도로 밸런스를 생각합시다.

Twitter @takuyayoshimura

디지털 일러스트
포즈 그리기 사전

1판 1쇄 발행 2020년 8월 20일
1판 2쇄 발행 2023년 11월 20일

지은이 사이드런치
옮긴이 김재훈
펴낸이 김기옥

실용본부장 박재성
편집 실용1팀 박인애
영업 김선주
커뮤니케이션 플래너 서지운
지원 고광현, 김형식, 임민진

디자인 푸른나무디자인
인쇄 · 제본 민언프린텍

펴낸곳 한스미디어(한즈미디어(주))
주소 121-839 서울시 마포구 양화로 11길 13(서교동, 강원빌딩 5층)
전화 02-707-0337 | 팩스 02-707-0198 | 홈페이지 www.hansmedia.com
출판신고번호 제 313-2003-227호 | 신고일자 2003년 6월 25일

ISBN 979-11-6007-514-4 13650

책값은 뒤표지에 있습니다.
잘못 만들어진 책은 구입하신 서점에서 교환해드립니다.